看视频学绘画

王宏卫　著

上海交通大学出版社
SHANGHAI JIAO TONG UNIVERSITY PRESS

内容提要

本书为讲述绘画的艺术图书，全书包括绘画概述、绘画的工具与材料、绘画的构图、绘画透视、线条的艺术、动漫卡通线描、线描风景、人物速写、结构素描、形体素描以及肖像素描等。本书兼顾绘画艺术理论与绘画艺术实践，穿插了绘画艺术史论与绘画艺术故事。本书在绘画工具使用、绘画透视、结构素描、明暗素描等内容上，提供了一定数量的学习视频，是一本纸质与线上视频资源结合的新型书籍。

本书适合所有爱好绘画的读者参考阅读。

图书在版编目（CIP）数据

看视频学绘画 / 王宏卫著 . — 上海：上海交通大学出版社，2023.12

　　ISBN 978-7-313-29776-1

　　Ⅰ . ①看… Ⅱ . ①王… Ⅲ . ①绘画技法 Ⅳ . ① J21

　　中国国家版本馆 CIP 数据核字（2023）第 210407 号

看视频学绘画
KANSHIPIN XUEHUIHUA

著　　者：王宏卫				
出版发行：上海交通大学出版社		地　　址：上海市番禺路 951 号		
邮政编码：200030		电　　话：021-64071208		
印　　制：浙江天地海印刷有限公司		经　　销：全国新华书店		
开　　本：787mm×1092mm　1/16		印　　张：13.25		
字　　数：302 千字				
版　　次：2023 年 12 月第 1 版		印　　次：2023 年 12 月第 1 次印刷		
书　　号：ISBN 978-7-313-29776-1		音像书号：ISBN 978-7-88941-625-2		
定　　价：69.00 元				

序一

绘画是一门源远流长的艺术，它不仅在专业学科中扮演着重要角色，也成为众多艺术与设计学科的基础课程和必修内容。无论是艺术设计、工业设计、建筑设计、园林设计、服装设计、动画设计、漫画、摄影、影视艺术还是多媒体艺术，都离不开绘画基础的支撑。随着 AIGC 等数字技术的出现和发展，手绘更是成为数字绘画的基础和前提，为绘画带来了新的机遇和挑战。

上海交通大学作为一所百年名校，一直以来以工科见长。然而，随着高校教学改革的不断深化，近年来学校开始大力发展人文社会学科，并取得了显著成果。我们面向全校开设了绘画基础、动画短片创作、美术实践与欣赏等艺术通识通选课程，受到了广大学生的热烈欢迎。

在大学校园里，有一群对绘画充满热爱的年轻人。他们相互学习、切磋，共同进步。正是基于王老师多年的学习和教学经验，结合线上教学的新形式，撰写了这本《看视频学绘画》，旨在为学习绘画的学生提供一个系统而全面的学习指南。希望这本书能够成为绘画入门爱好者们的指路明灯，帮助他们掌握绘画的基本理论和技巧，培养他们的艺术创造力和审美能力。

本书提供了全面而丰富的绘画内容，通过图文并茂的方式讲解了绘画的概念和实践方法。其中，线描及作画步骤、绘画构图与有趣的字母构图、绘画透视的论述都是本书的亮点。同时，还精心挑选了一些近年来作者创作的绘画作品，并提供了一百多个在线视频教学示范，与书中内容一一对应，供学生们观摩借鉴。本书以绘画基本知识为基础，强调绘画构图、透视、速写、素描和结构造型的训练等内容的学习，循序渐进地引导学生进行理论与实践的结合。

考虑到综合性大学各专业学生学习绘画艺术通识通选课程的特点，以及新时代对美育的要求——大学美术教育手段电子化、网络化、多元化、数字化，设计学院积极推出了线上教材和教案，并已经形成了一定规模。因此，王老师将这些资源集结成册，形成了一本全新的绘画教材。学生们也可以根据自己的需求选择不同的学习方式和内容进行学习。

我期待并相信，这本《看视频学绘画》教材将受到广大学子的喜爱和欢迎。希望它能成为学生们学习绘画的良师益友，启迪他们的艺术灵感，激发他们的创造力和想象力。

最后，我要衷心感谢王宏卫老师多年来在教学上的辛勤付出和对学生的悉心指导。他的丰富经验和深厚造诣使得本书更加具有实用性和学术性。我相信，通过共同努力，将会有更多的学生受益于这本书，并在绘画艺术的道路上取得更大的成就。

韩挺

序二

遵宏卫兄嘱托，为他的新书《看视频学绘画》作序，希望我回忆一下当年上海交通大学文学艺术系的创立及发展历程，以示来者。我这个老男人在临近耳顺之年时，突然间要回望人生匆匆而过的数十个春秋，却发现那些散落于记忆深处的琐事如珍珠般星点闪耀，竟有了絮絮叨叨的冲动。念及此，尤其是宏卫大作《看视频学绘画》业已杀青交付出版，更是可喜可贺，遂欣然落笔。

与交大的缘分，起源于我当年求学毕业后寻求工作的一段经历。1984 年我进入复旦大学历史系求学，当时专业是"历史学"，而今历史学这个"老母鸡"已经产下中国史、世界史、考古学三个一级学科的"蛋"。谁曾想，我在当年还是"小母鸡"的这个一级学科一读就是整整十年。1991 年硕士毕业后我想留校任教，可当时别说高校，甚至去中专学校找个历史老师的职位都难于上青天。于是又攻读博士，可是 3 年后博士毕业再找工作，却碰到当时沪上高校几乎全无新增编制的情况，那时候的我，可以说尝尽了"闭门羹"的味道。在离校的最后关头，那天我从上海的东北角五角场"某高校"骑着那辆陪我跑遍了上海的破旧自行车，来到西南部的"某高校"。进入华山路大门，我便直奔右侧那幢古色古香的办公楼，此行目标"上海交通大学社会科学及工程系"就位于此地。我忐忑地走上三楼行政的办公室，不出所料，得到的还是听惯了的"我们不需要博士""没有编制"的回答。悻悻然下了楼，一楼有块绿字暗底色的牌子引起了我的注意，凑近了一看，上面写着"上海交通大学文学艺术系"，其中，文学艺术系五个字是纯绿色的行楷字。我心中产生了一种特殊的情愫——这所以工科见长的知名大学，难道竟然也有"文学""艺术"的系所吗？实在是令人油然心生敬意了。当时，看着半开着的办公室大门，我按捺不住好奇心探头往里，就这样"独闯"进了……一方新天地。我在朴实又略显凌乱的前厅正四处张望打探，突然有个声音传来，"你好"，我赶紧招呼应答，转头发现站立在我面前的是一位大我十几岁的男性，看起来像一个普通工人，而不像一位大学老师。我就说明"找工作"的来意，留下了联系方式。

世事难料，命运却总是喜欢用偶然展现人生的定数。过了一个星期左右，我就收到了交大文学艺术系的聘用函件，从而决定了我余生的职业道路。我选择的是文化艺术事业管理专业教研室。当时，该系还有美术、音乐等教研室。而那位朴素的男士，就是当时的系主任杨福才老师；同年进入该系及教研室的还有张永胜（笔名张生）、夏阳等人，我们在一起相谈甚欢，度过了好几年属于年轻人的文史交流的浪漫时光。

我进入了 18 系——上海交通大学文学艺术系担任教职，一晃又是 3 年。在上述两个文科系的基础上，1997 年 1 月上海交通大学人文社会科学学院成立，文学艺术系消失，设置法律系、传播系、文化管理系、艺术设计系等系，成立两个中心即两课教育中心、

文化素质教育中心，以及哲学公共政策研究所等多个研究所、研究中心。其后又创建科技史和科学哲学系，与文化部联合成立国家文化产业创新与发展研究基地等。

我们都称该学院是一只"老母鸡"，她先后下了好几个蛋，2002 年 3 月成立法学院（凯原法学院），同年 9 月成立媒体与设计学院；次年 6 月成立国际关系与公共事务学院，2008 年 4 月又成立了人文艺术研究院，数年后根据教育部的要求于 2009 年 6 月成立马克思学院。此后根据文科社会学科发展的需要，2012 年 3 月成立了科技史科技文化研究院，2015 年 10 月成立了文创学院，2017 年 12 月 30 日，设计学专业又从媒体与设计学院分离出来与其他学院的建筑系、园林设计系合并成立交大设计学院，而原媒体与设计学院也更名为媒体与传播学院，也应该属于"蛋之蛋"了。

我与宏卫结识于 1997 年，他当时从华东师范大学美术系本科毕业来到上海交通大学，任教于人文社会科学学院艺术设计系。我与他在每年学院短途旅游中互相加深了解，在日常交往小酌的饭局中深入交流，相知甚深，可谓至交。宏卫兄性情开朗，热情奔放，教学认真，一丝不苟，对学生"一往情深"，在上述交大文科快速发展的环境下，2009 年他开始面向全校开设绘画基础等艺术通识通选课程，已有 15 年艺术公共课的教学经历，这为他积累了丰厚的教学经验，同时也攒下了厚厚的教学教案与笔记。近三年来面对疫情，宏卫的教学也没有停下，他努力拓展与提升公共课的线上教学，丰富教学内容，增加教学手段，为此积累了 100 多个教学视频，更新教学内容，提升教材与教案，因此不断有新著作问世，实属勤奋。交大对绘画艺术有特别爱好的本科生选课后，对他崇拜有加，教学也取得良好的反响，在高校美育的新环境下，他一定会大有作为！

同为性情中人，我们性格相似，日常交流中家事国事天下事，无所不谈。这样的交流一直持续着，而我们从所谓"无知少年"步入了"知天命"的中年，我们的话题也不可避免地老气横秋了。然而，无论如何，那些有关交大文学、艺术尤其是"文学艺术系"的人物故事，都是无比美好的回忆，无法绕过去，更是难以忘怀。

是为序。

高福进

前言

绘画作为一项古老的艺术，发展至今已经成为专业学科与行业必备技艺。在当代，绘画不仅是一门专业学科，也成为很多学科的基础课程与必修课程，如艺术设计、工业设计、建筑设计、园林设计、服装设计、动画设计、漫画、摄影、影视艺术、多媒体艺术等，都离不开绘画基础。随着数字技术的产生与发展，手绘更是成为电脑数字绘画的基础与前提，这些都让绘画面临新的机遇与挑战。

上海交通大学作为一所百年名校，历来以工科见长，随着高校教学改革的不断深化，近年来更是为成为世界一流的综合性大学，也开始大力发展人文社会学科，并卓有成效。如面向全校开设了绘画基础、动画短片创作、美术实践与欣赏等艺术通识通选课程，获得良好反响。在大学里，爱好绘画的年轻朋友大有人在，而且是一个不小的群体。根据本人学习绘画的经历以及在上海交通大学任教二十多年的经验，通过不断的实践、反思与积累，我在已经完成十多部绘画专著的基础上，与时俱进，结合线上教学，完成了为学习绘画的学生而撰写的《看视频学绘画》一书，希望能为绘画入门爱好者抛砖引玉。

本书提供了有关绘画方面的内容，图文并茂地讲解了绘画概念与绘画实践。其中，线描及作画步骤、绘画构图与有趣味的字母构图、绘画透视的论述，以及提供一定数量的教学视频是本书的亮点。

书中精心选择了近年来本人积累的绘画新作，生动的图例与范本，加之线上近百个作画示范视频同步，与书中的内容一一对应，供学习者观摩借鉴。本书由绘画基本知识入手，强调绘画构图、绘画透视、速写、素描、结构造型训练等内容学习，循序渐进，注重理论与实践并举，此为本书的特色。

从综合性大学各类专业学生学习绘画艺术通识通选课程的特点出发，从新时代的美育要求出发，三年来的线上教材与教案的数量已经形成规模，因此，结集成册，形成了一本新型的绘画教材。当然，学生也可以根据自己的不同需要，选择不同的学习方式与不同内容进行修习。

我期待并相信，它将受到莘莘学子的欢迎。

王宏卫

2023 年 2 月 26 日

于上海交通大学设计学院

1

目录

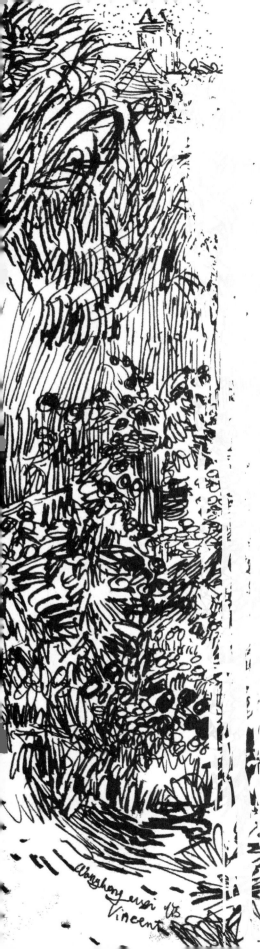

临摹凡高作品

第一章

绘画概述

01 史前洞窟绘画

　　绘画是人类非常古老的一种基本技能，在文字出现之前，就已经长期存在了。被保存在世界各地的已经发现的原始时期的洞窟壁画中，这些洞穴中的绘画也被称为洞穴艺术。人类史前洞穴绘画艺术被创作于旧石器时代晚期（公元前4万年—公元前1万年），而玛格达兰人活跃于公元前18000年到公元前10000年的欧洲，他们的创作最为杰出，之后历史上再也没有出现过如此杰出的洞穴绘画。

　　目前已知最早的壁画是在1994年发现的法国肖维洞穴壁画，也叫肖维—蓬达尔克洞穴，它位于法国东南部阿尔代什省，洞壁因绘有上千幅史前壁画而闻名世界。经证实岩画可追溯到距今3万6千年前。洞内各种拟人化与动物主题图案的绘画，具有特别的审美，这些图像展现了一系列的绘画技术，包括：线条表达，明暗阴影的绘画技法使用，绘画与雕刻的结合，解剖的精确度，三维空间和运动等。洞穴壁画中有凶猛动物，如猛犸象、熊、洞狮、犀牛、野牛和牛蛙等绘画题材，

以及4000具史前动物遗骸和各种人类足迹化石，这是世界上最早的形象绘画，也是已知最古老、保存最好的绘画艺术。

两万多年前，在人类漫长的旧石器时代，久远的绘画还存在于法国南部与西班牙北部交界地区的一些洞窟中，其中著名的拉斯科洞窟位于法国韦泽尔峡谷洞穴中，已有约1.5万到1.7万年历史，其精美程度被誉为"史前卢浮宫"。在洞穴中发现了用以调制颜料的臼和杵，用来制作颜料的158种不同的矿石小碎片，还发现了大块的颜料，证明当时的艺术家用含有钙的洞穴水作调和颜料的混合剂，植物和动物油当作结合剂。另一个是西班牙北部坎塔布利亚自治区的桑蒂利亚纳·德耳马尔附近的艾尔塔米拉洞穴，距今约11000～17000年，在艾尔塔米拉洞穴一个巨大的石室中，洞穴壁上画有野牛、野马、野猪、野山羊和鹿等野生动物形象，艾尔塔米拉洞穴壁画属于旧石器时代晚期壁画。以红与黑色为主，还有黄色与深红色，其中一幅受伤的野牛最为突出，它是用动物脂肪和血调和成红色颜料，画出牛的身体，用黑色碳粉表现出轮廓线，牛的形象惟妙惟肖。其画法是先在洞壁上刻画出阴线、简单而准确的轮廓，然后再涂抹色彩，所描绘的动物是受伤的或者是奔跑的，姿态都十分真实生动，原始时期的画家善于利用洞壁的凹凸不平创造出富有立体感的形象。

据考证，洞穴壁画颜料取于矿物质、炭灰、动物血和土壤，再掺合动物油脂混合而成，以此处理色调，灵活地运用岩石材质的表面；使用原始的画笔，使用毛刷工具进行绘画；藤壶的外壳当作容器使用；用鸟骨做成的吹管，用来涂颜料，各种各样的工具被用来辅助绘画创作，如使用模板、喷洒等技法。

这些洞穴绘画中出现了彩绘作品，首先出现的颜色是红色、氧化铁的赭石色、黑色，后来出现了由杜松和松树碳化所产生的黑色，还有高岭土或云母石形成的白色，还有黄色与棕色，在封闭、缺氧的黑暗空间环境中，得以保存了上万年，色彩至今仍鲜艳夺目，堪称旧石器时代洞穴艺术的颠峰之作，它们是原始艺术的代表。

这些洞穴绘画启发了人类思想，而这些思想促使人类构建生命观与世界观的源动力，正是如此，艺术的诞生，具有精神和形而上的特质，成为宗教的起源。

02 15世纪以来的欧洲绘画

在14世纪到16世纪，欧洲历史上发生了一场反映新兴资产阶级需求的意义非凡的思想文化运动。文艺复兴最先在意大利各城邦兴起，以后扩展到西欧各国，于16世纪达到顶峰，带来一场科学与艺术革命，揭开了近代欧洲历史的序幕，被认为是中古时代和近代的分界。文艺复兴运动是西欧近代三大思想解放运动（文艺复兴、宗教改革与启蒙运动）之一。

15世纪是欧洲文艺复兴盛期，在这个短暂的却最为辉煌的时代中，绘画盛行，绘画从建筑艺术中脱离了出来，成为独立的艺术形式。意大利产生了许多拥有惊人创造力的艺术家，尤其以意大利的绘画艺术大师达·芬奇、米开朗基罗和拉斐尔为代表人物，他们的艺术作品体现了以人为本的文艺复兴的特点。

文艺复兴盛期第一位巨擘是达·芬奇，他出生于意大利佛罗伦萨芬奇镇，12岁进入韦罗基奥大师工作室学习，他对许多学科都拥有浓厚兴趣，在绘画、雕塑、军事、数学、天文与物理、生物、医学、建筑、哲学等诸多领域造诣深厚，他还将科学与艺术完美地结合在一起。达·芬奇的绘画代表作有《蒙娜丽莎》《岩间圣母》《最后的晚餐》《圣母与圣安娜》等。

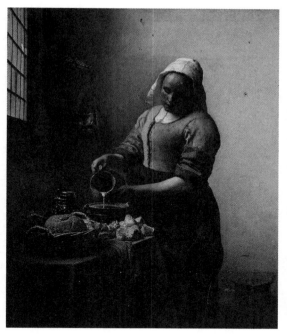

维米尔《倒牛奶的妇女》

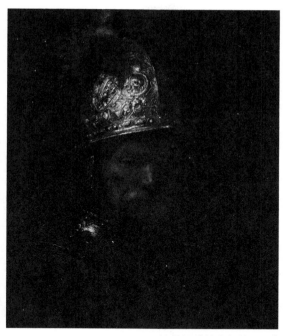

伦勃朗《戴金盔的男子》

米开朗基罗在建筑、雕刻和绘画方面留下了不朽之作，他创造的人物形象鲜活、雄伟、生动，体现了浪漫主义和现实主义的结合。米开朗基罗13岁时，拜画家吉兰达约为师，开始了长达70年的艺术人生，他不负众望，年仅29岁便完成了举世闻名的雕塑作品《大卫》。米开朗基罗的代表作品有《哀悼基督》《上帝创造亚当》《大卫》《创世纪》等作品。

大师们树立了不朽的人文主义典范，为西方的艺术发展奠定了深远的基础。他们的成就达到了一个艺术的巅峰。

1609年的尼德兰革命，以荷兰独立、建立起荷兰共和国而胜利结束，这是欧洲历史上第一个资产阶级共和国，是典型的资本主义国家，成为当时欧洲最富强、最先进的国家。

新兴资本主义制度下的社会比封建专制社会有更多的民主和自由，这使美术摆脱了宗教和宫廷的束缚，更加广泛地面向世俗生活，在16世纪90年代到18世纪初，跨越整个17世纪，是荷兰的"黄金时代"。

荷兰是东西方贸易枢纽，工业得到飞速发展，科学技术十分发达，经济繁荣、文化昌盛，新文化气氛培养了很多杰出的思想家、科学家、艺术家。中小资产阶级和市民阶层根据自己艺术多元审美需求与趣味，点缀与装饰厅堂居所，美化生活环境和附庸风雅，大量订购油画，这使得荷兰绘画得到空前繁荣，在这样的社会条件下应运而生了荷兰画派，艺术史称之著名的"荷兰小画派"，对整个西方美术的发展，产生了意义深远的影响。

荷兰画家挣脱了千余年以来神话和宗教题材的束缚，继承了15、16世纪尼德兰民族艺术传统，以写实、纯朴为其特点，而把现实生活作为艺术创作的源泉，绝大多数画家都以现实生活为题材，新兴的资产阶级和中下层平民开始成为绘画中的重要角色，绘画艺术反映现实生活的深度和广度也大大增加，这是对现实主义艺术的一大贡献。

他们把自己的目光投向多彩的现实世界，用画笔描绘周围的日常生活和他们熟悉的各阶层人物以及优美多姿的自然景色。荷兰艺术由于写实风格而受到市民的欢迎，人们购买油画，悬挂室内，用以美化自己的住宅，以及办公室、饭馆等公共场所，因此油画变成商品，大量进入市场。

阿姆斯特丹成为欧洲的贸易中心和著名的文化城市，荷兰的文学艺术呈现一片繁荣的景象，荷兰出现了至少20多位伟大的艺术大师，集中在乌特勒支、海牙、代尔夫特、哈伦与阿姆斯特丹，出现了专事某一种题材的画家，诸如肖像画家弗兰斯·哈尔斯、伦勃朗·凡·莱茵，风俗画家约翰内斯·维米尔，静物画家威廉·克拉斯·赫达，风景画家梅因德尔·霍贝玛等。17世纪荷兰绘画人才辈出，群星灿烂，艺术大师弗兰斯·哈尔斯、伦勃朗·凡·莱茵、约翰内斯·维米尔等，成为代表人物，形成绘画史又一个艺术高峰。

同时期，还有约200名艺术家，他们的成就也非常突出，各类体裁之间的分工已达到专门化的程度，出现了肖像画家、风俗画家、静物画家、动物画家、风景画家等，如画家梅因德尔·霍贝玛、菲利浦斯·科宁克、雅伯特·克伊普、雅各布·凡·雷斯达尔，这四位风景画成就最高。

这一时期，除了荷兰画派首屈一指的大师弗兰斯·哈尔斯外，伦勃朗·凡·莱茵扬名画坛不仅依靠他对光影明暗的杰出表现，还在历史画与肖像画，宗教画与风俗画，乃至神话画、风景画、动物画、静物画、花卉画、单人画、双人画、群像画、小幅画、大幅画、动作画与坐姿画等方面，都有杰出代表作品，成为绘画史上难以逾越的高峰。荷兰成立了美术学院，学生开始学习绘画，素描、油画、版画、风景画、静物画等成为科目，当时荷兰有六个大学，而1575年成立的莱顿大学是欧洲著名的高等学府，培养了众多影响人类文明进程的杰出人才，如笛卡尔、伦勃朗、斯宾诺莎等科学文艺巨匠。

从18世纪70年代起，跨越整个19世纪，法国在工业革命的潮流引领下，科学技术大幅度进步，思想活跃，社会充满着变革与动荡，不同社会领域里的变化促成艺术审美标准的不断变革，随之对应的艺术阶层出现各种各样新型绘画流派，此起彼伏，更新迭代，从古典主义到新古典主义，浪漫主义、现实主义、巴比松画派、印象派、新印象派、后期印象派、象征主义，等等，画派层出不穷，法国的文化艺术获得了全面的繁荣，也展现了绘画艺术发展与繁荣的景象，此时，法国成为欧洲的文艺中流砥柱，首都巴黎成为世界艺术的中心，也是全世界所有的艺术家与学习艺术的爱好者向往的艺术朝圣地，一直延续至今。

19世纪末，法国巴黎的绘画艺术，尤其是当时先锋派绘画，引发了20世纪初现代主义艺术的产生与发展，对现代与当代社会生活产生了重要影响。

03 中国绘画

中国绘画艺术历史悠久，源远流长，可追溯到原始社会新石器时代的彩陶纹饰和岩画，这些原始绘画技巧虽幼稚，但已掌握了造型能力，对动物、植物等动静形态能抓住特征，表达先民的信仰、愿望，以及对于器物的美化装饰。庙祠中的历史人物、战国漆器、青铜器纹饰，楚国帛画、先秦绘画与陶俑等，也达到较高的水平。

就水墨画来说，它是一个特有的画种，已经有约1500年的历史，目前所见最早作于纸上的绘画是唐代画家韩滉所作《五牛图》。

五代后蜀已经有图画院，到了宋代，北宋在宫廷中设立了翰林书画院，"画学"也被正式列入科举之中，天下的画家可以通过应试而入宫为官，从全国招收好的画家，汇集到京师汴梁，为

宫廷服务。扩充机构编制，延揽人才，并授以职衔，画院设有等级制度，设立官衔，有学正、艺学、祇候、待招，从低到高四个等级，未取得职位的称画学生。画院还规定学习科目，有佛道、人物、山水、鸟兽、花竹、屋木等不同主题，并且皇帝也喜欢画画，宫廷绘画盛极一时。

北宋画坛上，突出的成就是山水画的创作。画家们继承前代传统，在深入自然，观察体验的过程中，创造了以不同的笔法去表现不同的山石树木的方法，使得名家辈出，风格多姿多彩。除了宫廷和民间各自存在有数量可观的职业画家之外，还有一支业余的画家队伍，存在于有一定身份和官职的文人学士之中。文人学士亦把绘画视作雅事，并提出了鲜明的审美标准，故画家辈出，佳作纷呈，而且在理论和创作上亦形成了一套独特的、完整的绘画语言体系。

画家经过长期的积累，以毛笔、水墨、宣纸为特殊材料，建构了独特的透视理论，大胆而自由地打破时空限制，具有高度的概括力与想象力，画家的作品以及所取得的成就，被称为宋体画或院体画，在中国绘画史中形成一个高峰。

中国水墨画主要是以线造型的艺术。绘画是一种世界性的视觉语言，也是一种通俗的大众语言。绘画是使用线条、形状、阴影、色彩，以及任何绘画形式来记录事物的一种方式。

绘画都是对客观事物先理解而后表现，人类通过绘画来探索世界的外观及其物体与生物。它是人类与生俱来的一种基本能力。

人类留下图像的历史过程，是去认知这个纷繁复杂、曲折多变世界的过程。假设能综合汇集所有人类创造的图像，可以看到客观世界在人脑中的反映。

学习绘画有着几种态度，有的着重收集信息，试图清晰地观察并完全地理解所画事物，有的是探索事物之后，表达自己的看法；有的是纯粹涂鸦。本书从绘画艺术的多个方面进行论述，有绘画概论、用心灵去观察、绘画学习方法、工具与材料、构图法则、绘画透视、线描艺术、动漫卡通线描、风景速写、人物速写、结构素描、光影与明暗、静物质感，以及人物肖像素描画法、头部解剖知识等内容。可以在名作鉴赏与绘画创作，以及水彩、油画、版画等方面进一步地学习。

学习绘画最好的地方是大自然与博物馆里，初学者可以先从临摹名家作品入手，而后到大自然去写生，当然也可以直接写生与创作。临摹与写生都是绘画的基本功。

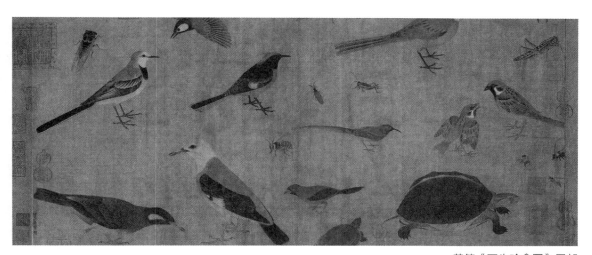

黄筌《写生珍禽图》局部

达·芬奇 绘

第二节 用心灵去观察

学习绘画就是学习观察。对艺术的欣赏是一种主观的体验，它通过眼睛来传达，没有任何一种东西可以替代，所以眼睛是视觉艺术的关键。通过眼睛，艺术来引领我们进步，带来精神上的愉悦、舒适与升华，成为良师益友。

绘画最基本的技巧在于学习用画笔记录你所看见的东西，大家常常认为绘画过程中最重要的是技巧，这其实是一种误解，绘画是一个有感而发的抒情过程，绘画作为一种独特的美术形式，是与观察不可分割的。

绘画是一门看的学问，不仅要用肉眼去看，而且要用心灵去观察。有时候眼睛和心灵存在很大差异，而多数时候眼与心会配合得天衣无缝、

恰到好处。学习绘画必须学会以一种特别的、入木三分的、看穿事物的方式来观察，不仅用眼睛与心，还要用我们的身体各个部分的器官去感知、感觉，去"看"，调动全身的感官去感受，如手指的触摸、肌肤的感觉，甚至是冷热、气味、湿度，等等，看尽事物表面的一切，以及事物背后的全部。

看与画并行，不可分离，画家们理解力与表达力的高度，在很大程度上取决于观察力的深度，也正是这个原因，观察是非常重要的，"看"一直被认为是艺术活动的一个重要的部分。

一幅好的绘画作品要求能够从客观世界中提取出一幅图像来，并且摆脱客观世界独立存在。在多数的时候，人们都在探求物体是如何被表现出来的，而不是发现物体本身是怎样的。绘画作品的诞生是画家深度观察的结果。绘画创作的冲

动是画家仔细观察一件事物后作出的回应。观察和绘画技巧同样重要，细心观察就会获得详尽具体的信息，从而画出表现力强的作品。

人们通过绘画形式进行相互的、精神的、视觉的交流，从而达到共鸣。假设你获得重新塑造一个事物的机会，就会更进一步地深入观察事物，进行认真研究，从而有能力来表现视觉形体。不管它们是动态的还是静态的，是即兴之作还是精雕细琢的作品，只要有观察，艺术表现的浪潮就会涌动。

美术教师在绘画课上通常会有这样的观察：有一些学生发现绘画很容易，而另外有一些学生觉得绘画很困难，还有一些则对绘画活动会很疑惑与反感，通过研究发现，这与人类两个半脑处理信息的方式有关，左脑控制语言和分析的能力，右脑控制知觉的、空间的、联系的以及所有的视觉感知的能力。在右脑模式的实验中，会展现它特别反应的绘画经验，对于有些人来说，他的思维会自动切入到右脑模式，他就能轻而易举地绘画；而对于另一些人来说，绘画需要锲而不舍地刻苦学习，学习经验丰富的画家们所运用的方法。

因此，有人说毕加索天生就具备绘画天赋，而又有人说梵高没有绘画才能，他的成功完全来自他的努力与决心。不管怎么说，如果一个人没有绘画天赋，这并没有关系，只要他抱有热爱绘画的心，学习观察，尤其是学会仔细观察，只要他能坚持不懈地学习绘画技巧，他肯定能准确地表达出自己看到的事物。

观察是一个复杂的、多元的过程。有少数人拥有这种与生俱来的能力；而多数人通过训练来学会这样的本领；还有另一些人没有这样的能力，他们也很难体会客观世界是一个充满视觉语言的世界。绘画主要是一种满足它给作画者带来的一种前所未有的奇特的诠释、观点和感情。

绘画观察的最大障碍不是物体的客观真实形态，而是大脑常常会把所观察的事物想象得能为自己接受，一种习惯性观察，或者经验性观看。然而，控制大脑这样的观看思维并不是那么简单，中国有一句俗语 "十五的月亮十六圆"，为了克服这一点，必须训练各种各样的绘画观察技巧。比如用笔去测量，测量并且进行比较是常用的手法，用来观察各个部分的大小，这需要伸直作画者手拿铅笔的手臂，用拇指在铅笔上滑动的测量法去观察。对垂直物体的观察，可以用已知的垂直物体来进行判断，正如达·芬奇所说，想要在自然界里面画一个物体或者其他什么，先举起你手中的铅笔垂直来判断目标物的相对位置。达·芬奇从生活中、空间存在的客观形体中提炼绘画技巧，他的工作方法就是仔细观察并思考，然后用绘画把它们记录下来。

眼睛看物体是符合透视法的，比如同样宽度的马路，在二维平面中，理解它的边线应该是平行永远不会相交的，但是，在客观世界中，站在马路任何一个位置观察，马路的轮廓在很远处相交于一点——焦点，这就是焦点透视，也是透视带来的变形。既要在观察中理解和运用透视，也要在实践中顺应和克服透视。另外，水平也是一个相对的概念，要与地平线进行对比，以它做参考，就能看到不平行的线与面。

手持铅笔观察测量

客观世界与绘画是三维与二维之间的转换，三维观察也是绘画观察训练的重要内容，我们在二维画面上创造三维的错觉与幻觉，从三维空间世界里看出二维平面的形状，绘画是不断地、反复地在这两种状态中来回转换。

绘画训练能够不断加强大脑对客观空间、体积、重量感的认知。人早期观看物体和理解客观物体是平面的，比如一个小孩子只有去拿杯子，他的大脑才知道杯子是立体的、有空间的，并且有重量的，通过绘画训练与观看训练，以及随着时间的推移，对这种平面化的理解会得到改善与提升，大脑理解空间深度与立体感会得到加强，看物体也会有空间感、重量感的理解。

人的一切知识都来源于知觉，这是绘画与现实的关系。自然界是绘画的源泉，绘画是自然的模仿者，画家取法自然，绘画繁荣，离开自然，绘画就衰败，要以自然为师，道法自然，师法自然。达·芬奇指出："作画时单凭实践与肉眼的判断而不运用理性的画家就像一面镜子，只会抄袭摆在面前的东西，然而对它们一无所知。"这要求画家不仅依靠感官去认识世界，而且要运用理性去揭露自然界的规律。眼睛也是心灵与外界的通道，是最重要、最准确的器官。

临摹凡高作品

第三节 绘画学习方法

01 临摹绘画作品

几乎所有的画家在谈论自己学习绘画的过程中，都会说自己看过其他画家的作品，临摹、研究过他们的作品。学画者以及画家，他们早期绘画训练的内容之一，就是看大师的资料和他们的画册。比如法国巴黎卢浮宫博物馆，至今还保留着一定时间、空间，给全世界前来学习绘画的学生、画家与研究者临摹它的藏品。因此，法国新古典主义画家安格尔曾说，向卓越的艺术大师请教吧，要和他们攀谈，他们会回答你们，因为他们还"活着"，他们会把这些教会你们，而我不过是一个中间人而已。

临摹有很多种形式，它不是为了模仿，而是一种学习方法，学习如何观察各种绘画风格与技法，体验其他画家作品中充满表现力的精神来激发想象力。

随着20世纪初以来的现代印刷技术的迅猛发展，以前所未有地通过书籍、画册和期刊来接触绘画的复制品，以最大的方便来学习、临摹、研究绘画作品。而17世纪荷兰艺术大师伦勃朗，17岁时到了阿姆斯特丹学习绘画，当时，那里是全世界艺术品交易中心，他唯一能够观看与学习大师绘画作品的地方——拍卖厅，他不仅去看绘画作品，而且从那购买绘画作品，所以他自己说，一些艺术品对他来说绝对需要，拥有它不是为了欣赏，而是向它们学习。他买不起喜欢的作品，就把它们临摹下来。

临摹有很多目的，有的人为了学习临摹，有的人为了重新表现，有的是为增强一个画家的思想而临摹，也有的人可以为了学习大师的绘画技法而临摹，临摹者试图尽可能去了解与领悟绘画大师的实际精神，尽可能去理解原作的创作经历。

20世纪雕塑大师贾科梅蒂，在临摹绘画作品的时候，如果他手上没有笔，就用手指比划着线条，他会利用等待朋友的时间，随手打开本子进行临摹。

一般可以从简单的物体临摹开始，把手练熟，再循序渐进地进入复杂对象的临摹，体会绘画作品中的艺术智慧与艺术创造。初学者也可以多临摹大师素描、速写作品，熟练地掌握绘画的制作步骤后，逐渐地进入较难的绘画写生训练。

02 拷贝与转稿

除了临摹绘画作品，也可以找到优秀的图片进行绘画语言的训练，如果内容比较难以驾驭，可以使用拷贝台进行拷贝与转稿，这是一种等比例描摹照片与图片的方法，用复印机复印出图片，或者将照片打印在大小合适的纸上，盖上透明性好的纸，放在拷贝箱或转印台上，用笔勾勒轮廓线条。拷贝箱的光线不宜太亮，否则伤眼睛。

利用拷贝与转稿的手法进行阶段学习，对初学者来说，是非常必要的，这样的手法在中国水墨画的白描、工笔画制作、动画创作与制作、动画与漫画、插画的绘制中经常使用。在壁画制作与写实油画制作的步骤中，也都要经常运用拷贝

绘画写生

与转稿的手法，而电脑绘图软件中也有这些功能。

不要轻视拷贝台，要充分利用它，从简单的物体描摹，从练习线条开始，把手练熟，再进入复杂对象的描摹与临摹。掌握线描拷贝的制作步骤后，进入下一阶段的学习。

使用拷贝台拷贝

我总是出于各种原因想要临摹，而且乐于临摹，无论是原作还是复制品，每一幅打动我的感情，刺激我的热情或是特别吸引我兴趣的画，我都愿意临摹。

——阿尔贝托·贾科梅蒂

03 绘画写生

到大自然中去写生，是绘画学习最直接、最根本的方法。写生是作画者从单纯模仿到独立组织绘画语言的转变阶段，也是对透视、线条、构图，对形体捕捉的绘画语言综合练习，通过写生进行深入观察对象，培养风景写生取景、构图、组织画面的能力，及其用线、颜色概括地表现对象的能力。

大自然中的万物千姿百态，形态各异，如人物、风景、花木、植物、动物、禽畜、鸟、虫、鱼、交通工具、建筑，等等，都各自有造型特色，丰富多样，其奥妙所在，非想象所及。

艺术创作需要艺术家到生活中去感受，提炼生活中的精华，捕捉自然生态的美，搜集绘画创作中所需要的大量生活素材，这就要求具有较强的形象记忆力和迅速准确的记录方法，训练和培养这种能力和方法的最好手段就是写生。

初学者从速写写生开始，速写写生是用少量的、快速的几笔线条捕捉到物体的精髓。画完满满的一本速写本，也是今后绘画创作的灵感源泉。成熟之后，进行素描、水彩、油画、版画写生与创作。绘画的练习一般采取由慢到快，由静到动，由简到繁的循序渐进的学习方法。

04 画照片训练

随着现代科技的快速发展，20 世纪末，数码照相机、数码摄像机流行，近年来，手机拍照迅速普及，获取图像的手段越来越方便，越来越多样。在社会实践活动中，通过它们来拍摄图像与获取图像，然后把照片带回到画室进行绘画训练，画照片就变成非常实用与有效的方法。

然而，照片上的图像是平的，并不是很生动，明暗关系和细节都很柔和，这与看现实世界还是有很大的差距，与画家在实景感染下进行写生与创作还是有很大的差别，现场感与个人情感的宣泄都无法比拟。在进行绘画写生学习的同时，结合照片的临摹与创作，是比较理想的学习方法。

学习绘画，要有持之以恒的精神，有人认为现在有数码照相机拍照，就不需要绘画或者速写了。

现代生活是数码时代，是数码照相机、数码摄像机、手机等电子产品普及的时代，可以方便快速地获取图像。现在也是一个网络时代，上网下载图片相当方便，画速写写生再快，也达不到下载、拍照那样获取图像的速度和数量，但是绘画、速写写生有自己的特点和艺术价值，是观察、理解、创作的过程，有其自身的魅力，喜欢绘画是自身的素质和艺术修养的培养，绘画训练是眼、手、脑的训练，这是照相机做不到的。

数码照相机、数码摄像机、手机等可以作为绘画的一些辅助手段，但是不可能替代绘画的作用，因为它们毕竟是机器，不能进行取舍与艺术加工，只能是对客观的再现，特殊效果也要人为地利用软件后期加工。而在绘画写生实践中，能充分发挥人的主观能动性，积累艺术修养，其主要作用不容忽视，而画家为了捕捉现实生活中的精彩画面，必须亲自实践、观察生活。

艺术创作需要积累，需要人生阅历，需要学识，需要科学理论作支撑，作品才会闪耀光芒。

学习绘画只要坚持不舍，持之以恒，肯定受益匪浅。

物象的背后还有另一种东西，一种眼睛所不能见到但可以用精神去感觉的真实存在。

——巴尔蒂斯

绘画工具与材料

 绘画用笔

　　绘画是最直观易懂的艺术表达形式，用最简单便捷的材料铅笔或者炭笔在纸上记下一个图形与图案。开始绘画前，必须购买绘画工具，进一步了解与熟悉绘画的工具与材料。

　　学习一些绘画基本知识之后，初学者可以进行一些练习，鼓励尝试多种不同的绘画材料以及画法，熟悉绘画工具与材料的特点。一般来说，学会及掌握了绘画的基本步骤和制作方法，作画者就会采用自己擅长的绘画工作方式。

　　开始绘画创作，一般鼓励自由地运用各种材料，只有通过掌握各种不同绘画材料自由而且富有创意的实践之后，才能发现与发展各自所偏爱的个性化的工作方式。

　　在绘画实践中，先掌握固定的一些画法或方法，完全了解一种画法之后再转而研究其他的画法，然后，把这些工具与材料进行综合、交叉运用。

　　西方的绘画是指 drawing and painting。drawing，是指用铅笔、钢笔、炭笔等干性笔描绘的素描；painting 是指用平头或尖头的刷子、画笔调和湿性的颜料进行绘画，多指水彩或油画。

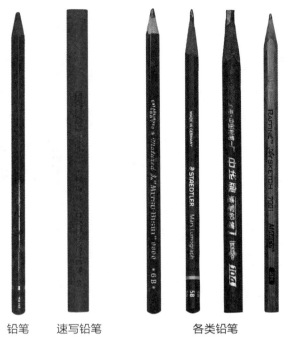

铅笔　　速写铅笔　　　　各类铅笔

对绘画材料纸张与画笔特性了解是十分必要的，材料质地的触感和美感，都构成画家创作的一部分，因此，绘画材料的质地和特殊属性所带来的快乐都成为绘画的乐趣，尤其像水彩和油画，绘画的材质魅力深深吸引着画家和观众，作为初学者，尽快找到适合自己才能和性情的作画方法是非常重要的。

01 铅笔

绘画工具中，铅笔是最便宜的工具，在西方钢笔发明之前，石墨铅笔是最常用的绘画和速写工具。1565 年天然石墨矿床在英格兰坎布里亚郡被发现，石墨与煤有着同样的化学元素，是以非晶碳或者页岩形式存在的碳素矿产，呈结晶状，质地较滑顺而柔软，颜色黑而有金属感的光泽，有易碎易切割的特点，是最软的矿物之一，很容易锯成棒状。用石墨在纸上或墙上涂写，会留下深灰色的痕迹，可以用它来制作铅笔的笔芯，用木质包裹制成铅笔。早期石墨铅笔由碳晶体制成，主要是用来绘画的，尤其到 17 世纪中叶得到了广泛运用。

铅笔芯，最早来自合成铅金属的笔头，石墨也曾被称为"黑铅"，由于石墨铅笔芯仍被称为"铅"，许多人误认为铅笔中的石墨是铅，但它从未包含元素铅。而一般铅笔这个词可以指各种各样可以留下印记的物质，通常被做成长的、细条形状，除了现在流行的石墨铅笔，还有很多其他种类，习惯统称铅笔。当石墨铅笔成功地代替了合成铅金属的笔头后，铅笔这个名词仍然继续被使用。1795 年法国化学家孔德发明将无定形石墨与高岭土混合后，经过高温烧制，形成人工石墨块，它多达二十几种不同硬度。

石墨铅笔被制成六角形，食指放在六角形铅笔的一个面上，大拇指与中指按住另外两个面，手指可以任意转动铅笔，这个握笔姿势可以牢牢地握住铅笔写字或者画画。

铅笔笔迹容易被擦除，容易修改，这是它最大的特点。

02 软铅笔

现在铅笔的制作生产已经非常成熟，石墨芯的硬度取决于石墨与高岭土的比例，较软的芯含有更多的石墨。最硬的铅笔含有大约 20% 的石墨，最软的铅笔含有 90% 的石墨。1:1 的比例大致对应于 3H 硬度。

种逼真的效果，需要非常准确地对形状、质地和色调进行描述，硬铅笔则可以达到这个目的。画素描时，把软铅笔与硬铅笔结合起来使用，遵照先使用软铅笔、再使用硬铅笔的次序规则。

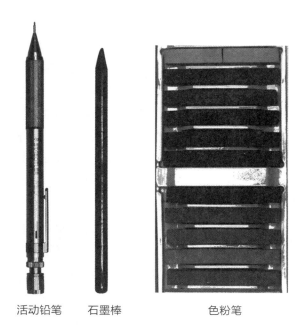

活动铅笔　石墨棒　　　　　色粉笔

软铅笔（B-12B），B系列代表软铅，是英文字母Black的缩写，从B、2B、3B、4B……12B，型号越大，铅芯越粗，越软，越黑。它非常适合画物体轮廓和明暗，可以随着作画者用笔力度的轻重画出优美的线条，使线条轻松地画出粗细变化。

用软铅笔作画，使用诸多用笔技巧，层层叠加色泽，色泽细腻，画出深黑颜色，还能产生不同层次感的高雅色调。

03 硬铅笔

硬铅笔（H-6H），H系列代表硬铅，是英文字母Hard的缩写，从H、2H……6H，型号越大，铅芯越细、越硬、越浅，非常适合画物体亮部和物体轮廓。它的线条鲜明，有银色质地，会产生很好的绘画效果。在画较亮部阴影层次时使用，能形成一种微妙而优雅的形体感，这是一种塑造的方法。作为一种绘画技巧，为了达到一

04 活动铅笔

活动铅笔可以装入细铅芯，铅芯直径的范围为0.3~2mm，而0.5与0.7mm的笔芯使用最广泛，笔芯浓淡有2H、HB、2B、3B、4B等。活动铅笔不用削铅笔，使用与携带起来安全、方便，活动铅笔的使用方法与铅笔一样，笔尖的粗细浓淡变化均匀，可以画出细腻风格的作品。木制铅笔需要经常削笔，而且越用越短，然而，活动铅笔的细铅芯将这一缺点完美地解决了。

与铅笔一样，在美术用品商店购买到各种各样型号与不同硬度铅芯的活动铅笔，购买几支不同直径的活动铅笔，进行绘画线条练习。活动铅笔还有国产与进口活动铅笔的区别，如进口活动铅笔有德国的施德楼牌，笔芯直径分别有0.5、0.7、0.9、1.0、1.2……笔型款式比较丰富，手感极佳，非常好用，但价格略贵。

05 石墨棒

把石墨制作成石墨棒，它看上去就像一支粗铅笔，外层没有包裹木质外皮，由塑料皮或者纸包裹，它也分不同的型号，中性2B非常实用。

用它的侧面可以快速地绘制画面中大面积阴影或者均匀的调子，手部均衡施力能画出平滑的阴影。在连续平涂的过程中，需要不断转动手中的石墨棒，画出得心应手的阴影调子。

06 色粉笔

粉笔有很多种类，包括色粉笔、蜡笔、油画棒等，有质地粗糙的与细腻的，有质地硬的与软的，有干性的与油性的，对它们的性质界定有时是模糊的。最早使用的是天然粉笔，是从含矿物质的有色土制成的，这种粉笔具有天然混合材质，主要成分是铁硅和黏土，使之成为上乘的绘画工具，它是一种很古老的画画工具，现在已经很少了。

人工粉笔与色粉笔是由干色料、粉末和混合剂加工而成的，加工的人工色粉笔比天然色粉的种类要丰富得多。粉笔与炭笔一样，可以给画家提供多样化的绘画技巧，粉笔与炭笔相比，粉笔容易擦除，粉笔的优点是它提供了丰富的色调和色彩合成的效果。达·芬奇是最早运用色粉笔的画家，他最著名的《自画像》是用红色粉笔画的。

色粉笔是质地上乘的粉笔，有各种各样的明度与纯度色彩的笔，软的色粉笔是由干色素混合着水性胶与混合物加工而成的，通常做成圆形，

它黏性不强，适合画在有纹理的纸面上。

质地硬的色粉笔比软的色粉笔有更多混合物，质地硬，被压成方形，平边适合画大面积的地方，棱角的地方适合画细节描绘，边角也可以用刀片削尖。色粉笔也可以加工成铅笔形状的样子，在色粉中加入油，可以成为油性色粉笔，提供给专业画家使用，彩色油性粉笔能更好地在纸面上作画，画好后很容易在纸面上擦掉或刮掉，画完后的色粉画一定要喷专门的定画液。市场上有几百种颜色的色粉笔可供画家选择。

色粉笔是颜料和混色剂制成的彩色粉笔，有两种类型，软性的通常是圆形，硬性的通常是方形，有些用纸包裹，以防止手被粘上颜色。色粉笔既可以用来绘制块面，也可以用来描绘线条，色粉笔既是素描工具，也是一种彩绘工具。

色粉笔可以单支购买，也可以成套购买。色粉笔只能在特定的色粉纸上描绘，画完后必须使用固定剂。另外，色粉笔容易损坏，容易磨损，要妥善保存。

07 蜡笔

蜡笔是一种大家都熟悉的绘画工具，蜡笔也称为蜡条，由石蜡构成，是条状的油性颜料，蜡笔是将颜料掺在蜡里制成的笔，有数十种颜色，有自己的软硬度，使用起来非常方便，是一种价廉物美而且色彩鲜艳的绘画工具，它也是一种安全的、干净的绘画工具，它是儿童学习色彩画的理想工具，因此多给孩子使用。

蜡笔质地特殊，可以与管状颜料配合使用，画出油画般的效果。因为水与蜡不相溶，蜡笔没有渗透性，常常被画家拿来作为绘画创作的工具，画家用它进行写生和色彩记录。

蜡笔有牢固的附着力，可以粘附在多种纸张上，不需要担心有颜色粉末掉落或流失，不适宜

蜡笔

木炭条　　　　　　　炭笔

用过于光滑的纸或者板，也不能通过蜡笔的不同色彩反复叠加获得复合色。每个人对工具都会有自己的见解，当一个画家手里握着这种特殊的工具，由自己来决定表达适合的主题，向观者传达信息，物与人会产生共鸣，似乎它会与你交流。

08 木炭条

17世纪时，欧洲的画家用木炭画画，随着天然色粉笔慢慢退出绘画舞台，尤其是19世纪时已经彻底停止使用，木炭笔成为画人物画的主要工具。碳笔有木炭条、木炭笔、碳精棒等，这些都可以混合使用。

木炭条可能是最古老的绘画材质。洞穴中的岩画，黑色就是拿燃烧后的木炭画成的。制作木炭条的工艺非常简单，主要原料是柳条，在加热的罐子里不充分燃烧，进行碳化处理，加工成绘画用的木炭条。

当代加工绘画用木炭条的工艺非常成熟，可以精确地控制木炭条的软硬度，一般生产者把它分成四种：柔软、软、中等和硬。最好的炭条材料是藤碳，藤碳的柳条生长在英格兰东南部的潮湿地区，19世纪中叶以来被广泛地加工制作绘画木炭条使用。

由于拿着木炭的手在画纸上移动，木炭条很容易弄脏画面，这可能是作画者不想要的，也有可能变成另一种特殊的另类的绘画效果或技法，用来营造画面的色调。当然，丰富的效果可以通过喷、擦、抹等绘画手法来完成，并且与松节油或水的使用共同完成。

木炭条是一种粉状的用途多样的物质，只要调整木炭条的角度就可以得到各种不同线条。它可以在较粗糙的表面上画下痕迹，然而，特别光滑的、没有纹理的表面就不容易画上笔触。

一根木炭条能画出微妙的、细腻的和偶然性的绘画线条和笔触，它能画出宽阔的，甚至极深的线条和色调。油画的起稿经常用它来完成。

木炭条是速写中较早使用的工具之一，其特点是色泽黑而质地松软，木炭条可以与色粉笔一起使用，深浅层次丰富，但是，在纸面上附着力弱，很容易被擦掉，画好后必须喷上定画液。它适合大面积的绘制。

09 炭笔

炭笔的形状与铅笔一样，炭笔笔芯的材料是木炭粉，压缩木炭粉制成细杆型笔芯，用木头包裹着，制成铅笔状，使用起来干净、方便，炭笔笔芯比石墨铅笔芯质地坚硬，颗粒感强，色泽黑，不反光，黑白对比强，表现力强，但是不如木炭条那样多样性与灵活性。炭笔型号相对比较简单，一般只在炭笔笔杆上标注中文：软性、中性、硬性三种，用英文标注是soft（软）、med（中）hard（硬）。

炭笔使用起来摩擦力大，笔迹有枯涩感，用橡皮不容易擦掉，不宜修改，比铅笔笔迹难擦除，这些是炭笔的使用特点。可以直接用炭笔的笔尖和笔侧锋最大限度地画出灵活笔触；也可以用笔尖画规则的，或有秩序的平行线，或交叉线来营造一种色调关系；丰富的效果可以通过刮、擦、抹等绘画手法来完成，用炭笔在画面上重复地画出物体轮廓或者阴影来产生不同色调；最后可以把这几种方法综合起来混合使用，进行反复塑造，达到令人意想不到的艺术效果。但也很容易因手在画纸上来回移动而弄脏画面，但它也有可能变成一种绘画技法，用来营造画面的色调。

由于炭笔和铅笔笔芯质地材料与特性不同，所以不要两种混用。炭笔适合画在粗糙的不光滑的各种类型的纸上。

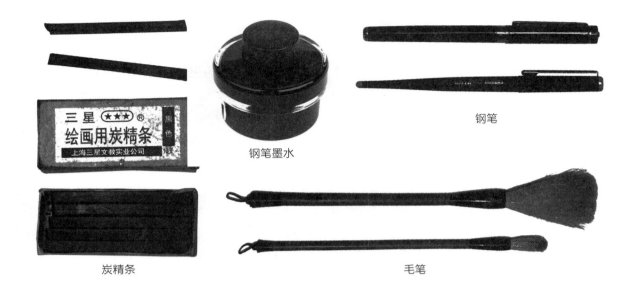

钢笔墨水

钢笔

炭精条

毛笔

10 炭铅笔

炭铅笔是由压缩木炭粉和石墨制成细杆型，用木头包裹着，形成铅笔状，使用起来干净方便，色泽黑，黑白对比强，表现力强。

炭铅笔的使用方法与铅笔和炭笔一样，它兼顾了铅笔与炭笔的优点与特点，如色泽比较深，没有石墨那样的反光，又有铅笔的序列，色泽层次较为丰富。

11 炭精条

炭精条被生产成条状，由煤加工提炼而成，有黑、棕、土红几种颜色。炭精条色泽深，不反光，黑白对比强，表现力强，笔迹有枯涩感，用橡皮不容易擦掉。

炭精条的使用：用尖处可以画线条，用宽的一边可涂画大面积的色块。笔触可画出粗犷硬朗的风格，不宜修改，比铅笔笔迹难擦除。对于初学者来说，炭精条使用技巧较难掌握。

炭精条可以与色粉笔结合使用，画出丰富的色彩层次。

12 钢笔与墨水

钢笔画出的绘画作品具有简洁明晰的特征，它的表现形式要求精确而微妙地控制，因此，钢笔的表现形式不容易被人们所轻易掌握。钢笔的结构特征要求笔头尖型，笔杆呈管状载放墨水，使墨水能从空穴流出，经过笔尖直到纸面，笔尖的选择在很大程度上决定绘画风格。钢笔的发展经历了很长一个过程，一直到 18 世纪末金属笔尖问世，出现了不同尖利程度的笔尖，可以产生多种多样的艺术效果。

画家根据自身的绘画习惯和其他的因素，常常自己加工笔尖。而制造各种各样的绘画钢笔需要大量的实验和探索。钢笔墨水画出的线条一般很细很窄，看上去鲜明具有活力，视觉效果强烈。15 世纪，意大利文艺复兴大师米开朗基罗大量使用墨水笔画素描，线条整齐平行地排列，类似钢笔的线条带有弧度，表现出人体肌肉运动的张力，表现出紧张与力量。

绘画者常用弯头钢笔，特点是能画出粗细变化来。

钢笔还是速写常用的画具之一，其使用方便，

易于携带，被绘画者普遍使用，缺点是下笔后不能被修改。钢笔种类繁多，钢笔尖也分粗细不等的类型。

普通钢笔画出的线条一般很细很窄，看上去鲜明具有活力，视觉效果强烈。钢笔速写的特点是黑白分明，线条刚劲、明确有力，笔触流畅，变化丰富，深受绘画者喜爱。

作画者根据画面需要选择弯头钢笔作画，弯头钢笔也称美工钢笔，作画时给予笔尖不同的压力，变换笔尖的不同角度，能画出粗细不一的线条，可以把钢笔与其他笔结合使用。

还有一种是动漫画钢笔，可更换多种笔头，蘸墨水使用，得到很特殊的效果。

墨水有国产和进口的区分，国产黑墨水价廉物美，炭素墨水颜色深黑受大家喜爱，但墨水中胶质太多，容易堵塞钢笔尖，不建议使用。

⑬ 毛笔与墨汁

毛笔是中国的传统绘画工具，历史悠久，有两千多年的历史。毛笔是书写工具，也是绘画工具，毛笔种类繁多，笔毛由动物毛做成，它还有长短、软硬、大小区别，常见的有羊毫、狼毫、兼毫、兔毫、猪鬃，等等。

兼毫的笔芯是较硬的毛，周边裹上较软的羊毫，初学者以狼毫或兼毫为宜，它弹性适中，含水性好。毛笔可以快速地记录下图像，合适的笔尖可以用来画出各种笔触，干、湿、浓、淡、润、枯，等等，画细腻的作品需要非常精致的笔尖。

毛笔使用墨汁画画，使用墨汁比较方便，墨汁主要分为油烟和松烟两种，尤其适合在各种宣纸上书写，效果更佳。

毛笔蘸中国墨汁，能画出水墨效果的线描速写作品，它具有特殊的、带有东方韵味的艺术审美效果。

⑭ 麦克笔

麦克笔其笔头方形，另一头圆形，一头粗一头细，有方、斜方、尖圆等笔尖，笔头多种多样，作画时变换使用不同的笔头来处理画面。麦克笔笔尖较柔软，具备出水流畅、运行自如的特点，麦克笔有油性、酒精与水性三种，一笔一色，变化颜色需要通过换笔来表达。它的颜色品种很多，色彩生动，一般选用常用色来作画，一幅画可用一种颜色或多种颜色来作画。

麦克笔的笔尖特点决定了作画者运笔快慢、轻重等的变化，而产生不同的笔触效果，画在不同的纸张上又会产生不同的艺术效果。与其他的工具结合使用，如钢笔、毛笔、油画棒等，效果更佳。它的墨水是化学墨水，容易褪色。

麦克笔是设计师使用较多的绘画工具。

⑮ 针管笔

针管笔也称制图笔，是建筑设计师常用的绘画工具，具有笔尖细小的特点，有0.1、0.2、0.4、0.6、0.8和1.2毫米等笔尖。笔尖细小可描绘细腻风格的速写，针管笔笔质流畅，行笔多垂直于画面，这种笔能画出同样的粗细和十分均匀的线条，通过换不同粗细型号的笔来完成画面的疏密变化，也可与其他笔结合使用。它比较适合画小幅作品。

针管笔的墨水有防水型与非防水型，也有一次性针管笔与专业型可反复灌注墨水的针管笔。

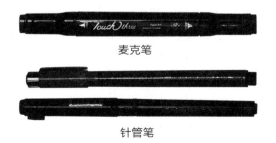

麦克笔

针管笔

16 圆珠笔

圆珠笔的构造是笔尖嵌着细小钢珠，手指给笔尖压力与力量，会将笔芯内的油墨自然带出。圆珠笔与针管笔、水笔等有一样的特点，能画出相同粗细的线条，也能将线条相互交错组合形成深浅不同的明暗色调，画出生动、自然的画面。

它的优点是不用吸墨水，也不会漏墨水，它能画在各种不同质地的画纸上，不同纸张有不同的艺术视觉效果。

圆珠笔的颜色有几种，市场上能买到黑、红、蓝、绿等颜色的圆珠笔。笔尖不出墨水的圆珠笔是制作纸版画与铜版画很好的工具。

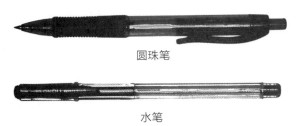

圆珠笔

水笔

17 水笔

三菱牌水笔书写比较优质，在超市都能容易买到，非常普及。它行笔出墨水非常流畅，与圆珠笔相似，能画出相同粗细的线条，也能将线条相互交错组合形成深浅不同的明暗色调。优点是不用吸墨水，也不会漏墨水，携带非常方便。它的墨水是防水型的，遇水不会化开。

彩色铅笔

18 彩色铅笔

彩色铅笔是用木皮包裹的色彩条状笔芯，有的笔芯比较硬，可以削尖，画出硬朗的线条；有的比较柔软，用上去像色粉笔，更易使用。彩色铅笔分为不溶于水和水溶性彩色铅笔两种。

彩色铅笔与石墨铅笔一样，具有使用方便、易于携带、线条清晰、生动的特点；也像色粉笔一样，通过色彩叠加，画出混色效果。水溶性彩色铅笔品牌众多，性能有所区别，如德韵牌色粉铅笔，质地较好，它有72色，颜色鲜亮，笔触松动、着色力强、覆盖力强，易擦写、细节刻画力强；

但是易掉粉、易脏，比较费笔，建议准备砂纸，画几笔磨一下。

德韵牌油性彩铅有72色，颜色鲜亮，笔触较硬，行笔流畅，着色力较强，覆盖力较弱。不易掉色、不易脏、不易擦写。细节刻画力强，笔杆颜色相同，只有笔尾分色，不容易找笔。

 # 第二节 素描工具

01 室内画架

初学者在室内画室绘画,可以准备一个画架,这样画板架在画架上,作画者可以坐着画,可以站着画,比较自由,相对放松。可以进行较长时间作画,正确的绘画坐姿与站姿,对作画者的健康很有帮助。

室内画架

4K 画板

02 4K 画板

初学者在室内画室绘画,要准备一块 4K 大小的画板,它也是常用尺寸大小的画板,有时可以带到户外写生用。配备一个相应的画板包,外出画画携带起来比较方便。画板要求平整、舒适,有一定的牢固度。

03 素描铅笔

铅笔是最常见、最直接的素描工具,它的特点是可以画出丰富的黑白层次,可以层层叠加,加深黑色,画出丰富变化的色阶,也可以擦写,使用起来非常方便,常常作为初学者素描或绘画入门用的首选工具。

铅笔的笔芯是用石墨与胶泥土混合制成,并由木皮包裹,石墨与胶泥土混合比例不同,笔芯的软硬度也不同。这种软硬程度不同,用英文字母 B 与 H 来表示。B 表示柔软,H 表示硬。B 与 H 之前常有阿拉伯数字,数字越大则笔芯的硬度或软度越高。笔芯越软画出的线就越深,反之则越淡。一般铅笔有 8B、6B、5B、4B、3B、2B、B、HB、H、2H、3H、4H、5H、6H。 一般用到 2H,3H ~ 6H 一般不用,笔芯太硬了。在软铅中,则选择间隔跳号码用,如 8B、6B、4B、2B、 HB、2H。目前还生产了特浓铅笔。

用不着把所有档的铅笔都买回来,建议可以间隔跳着买,如专门用单数,或者专门用双数,3H 以后的硬铅笔一般不用。其实,素描的熟练者一支软铅笔可以画出一幅优秀的素描,其他型号的铅笔都可以试一试,绘画者可根据自己的习惯和需求来选择铅笔。另外,还有一种特制的、宽画笔的素描铅笔。

04 品牌铅笔

首先介绍经常用的品牌铅笔，即目前学素描的绘画者用得较多的素描铅笔。

三菱牌铅笔

三菱牌铅笔，墨绿色笔杆，有 6H ~ 10B，还有在 H、HB 之间的 F，它比其他品牌的铅笔种类多，层次丰富，笔墨流畅而润滑，色泽浓黑，手感很好，比较适合画明暗素描以及其他各种素描。与三菱牌铅笔比较接近的有台湾产的雄狮牌绘画铅笔，它有 4H ~ 8B，价格比三菱牌便宜一些。

施德楼牌铅笔

施德楼牌铅笔是品质优秀的绘画铅笔，非常容易出墨，使用起来手感极好，有 6H ~ 8B，也有 F，尤其 2B、3B、4B 铅笔表现出色，它比三菱牌铅芯较脆一些，适合表现石膏像，也适合画各种设计图纸，价格也比其他品牌铅笔贵。

国产的中华牌铅笔

国产的中华牌铅笔，有 6H ~ 6B 以及 8B，是常见的绘画铅笔。质量优秀，出墨流畅，价格便宜，性价比特别高，画素描常用的在 2H ~ 8B 之间。它也是最受同学喜爱的、使用人群最广的品牌铅笔。

马可牌绘画铅笔

马可牌绘画铅笔，笔杆是木头本色，没有油漆，它是比较环保的铅笔，品种较丰富，也是受大家喜爱的品牌绘画铅笔。

05 素描橡皮

素描橡皮有两种，一种是硬橡皮或 2B 素描橡皮，另一种是质地柔软的绘画可塑橡皮。素描橡皮也可以把它当成一支白色的笔来使用。

2B 橡皮主要用途是可以把铅笔画痕擦除，便于重画，把画错的或者不需要的笔迹去掉，擦干净。在擦除细节的时候，需要用刀把橡皮切出尖角使用。

柔软的绘画可塑橡皮，用手指可以把它捏出各种形状，在画面上擦出各种形状。把画过头的黑色擦淡一点，用来调整色阶与层次，方便修改细节。在冬天随着温度降低，可塑橡皮会变硬，作画时必须经常捏在手心里，捂暖，使之软化。

06 擦笔

擦笔用宣纸卷制而成，美术用品商店有专卖，也可以自己动手制作擦笔，型号有大、中、小的区别，使用擦笔的手法是通过不同的力度和运笔，可以擦出不同的、渐变柔和的明暗层次，以及擦痕效果，可浓可淡，可刚可柔，把它当成一支特殊的笔来使用，可以使用棉手帕、柔软的纸巾或宣纸代替。

素描橡皮

卷笔刀　　　美工刀　　擦笔

07　素描专业美工刀

使用专业的美工刀来削木质铅笔，打开美工刀时可以锁住刀片，用完后，把刀片退回刀鞘原来的位置并锁住，这样使用对学生比较安全，不会划伤手指。

08　辅助工具

包括工具箱、速写夹、画架、4K 画板、图钉、铁夹、卷笔刀、小片磨砂纸、透明胶带、素描定画液、数码照相机、小的折叠板凳、纸巾、墨镜、背包，等等。

要养成作画前准备工具的好习惯，在室内或户外作画前，花一些时间将所需绘画工具材料罗列清单，逐一清点与准备，工作效率与绘画成功率都会提高。

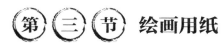

第三节　绘画用纸

01　速写本

速写本是作画者重要的常规工具，它最初的目的是快速地收集资料、记录与想法，有了它就可以不断地训练脑、手、眼之间的配合。

意大利文艺复兴时期艺术大师达·芬奇曾经说，你会很乐意在身边带着一本有很多页的小本子，然后用笔在上面记下想法，当它被记满的时候，就留着为未来的计划做准备，然后拿出另一本继续记。经常性的绘画速写有助于持续的进步，最终使眼、手、脑的配合成为一种自发的反应，这样的训练是其他工具不能代替的。几个世纪以

来的画家都追随达·芬奇的作画习惯，19 世纪末法国印象派画家德加，按照达·芬奇所建议的去做，因此，巴黎国家图书馆至今保存着德加的 38 本速写本，有着 2000 页的速写，成为研究法国印象派绘画的一笔共同的、丰厚的艺术财富。

速写本对于画家就像日记对于作家一样，它们为作品提供了源源不断的主题和思想源泉。速写本是对于过去的一种有趣的记录，能够经受住时间考验的图像，能够保存比其他形式更好的图像，也给画家的艺术创作提供了一个不断增加的素材库与储藏室。

速写本使用和携带都比较方便，速写本可以是任何形式的，可以是一本用胶装订好的，也可以是螺旋翻页的，另外，把活页的速写纸的单页夹在夹子里保存也是可以的。

现在个性化的速写本多种多样，纸张类型也是多种多样。市场上可以购买到各种各样类型和不同质地纸张的速写本。速写本有着不同大小的开本，有小小的本子，放在口袋里，也有如 16K、8K、4K，还有横开本和竖开本，纸的厚薄不同。

按质地不同区分，有铅画纸、新闻纸、牛皮纸、水彩纸、水粉纸等，画出的效果差别较大。螺旋芯活页本打开，能充分放平的本子，实用与好用兼具。不同质地的纸适合不同的笔，作画者根据自己的爱好习惯慢慢地尝试，比如有肌理的纸张特别适合炭笔、色粉笔、油画棒。

02　素描用纸

绘画、速写、素描有很多可供练习与创作的画纸。一般来说，作画者个人的感觉和想法决定了画家对画纸的选择。如以碎布作为原料的优质纸是最容易进行绘画、素描创作的画纸；优质纸可以在画纸表面上保存画迹，而不会渗透到画纸

<div align="right">各种绘画速写本</div>

中，在优质纸上进行擦除或修改不会在画纸上造成明显的痕迹；而木质浆纸会随着时间的流逝变黄、发脆，通常含酸性物质，只能作一般的绘画练习。所有的纸张中，水彩纸的质地最好，也最耐用，价格也较贵一点，水彩纸可以用来画速写、素描、水墨等。

对每一种画纸都使用不同的铅笔、色粉笔、水彩、钢笔和墨水进行测试，尤其用色粉笔就可以反映画纸顺滑和粗糙程度，熟悉纸的质地后，可大胆使用。

美术用品商店或网店里有各种各样的绘画纸出售，要根据自己的要求来购买，有铅画纸、素描纸、卡纸、复印纸、牛皮纸、水粉纸、水彩纸、有纹理的纸、灰色卡纸、有色纸、黑色卡纸、软质纸、色边纸、高丽纸、报纸，等等，还有中国特有的宣纸，如生宣、熟宣、半生熟宣纸、毛边纸、元书纸、皮纸、绢等都可以用来画绘画作品。

有各种不同材质的纸张，还有各种品牌的绘画纸，更有进口纸和国产纸的区别，种类繁多。

初学者画素描使用素描纸或者铅画纸最多，价格也不贵，通常作为入门的首选纸张。

绘图纸多达几百种，不同绘画工具在不同纸张上的艺术效果是不一样的，要去做一些涂绘尝试，作画者可根据自己的需求来选择。

同样的画材，在不同的人手里，画出的风格会不一样，不同地区的人画出的风格也不一样，不同国家与民族的人的绘画风格也不同。人类在不同的时期，画出的绘画风格面貌不一样，几乎每百年的绘画面貌也都不一样，这样就形成了绘画风格演变的历史，这就是绘画魅力与奥秘。

最美的画作是叼着烟斗躺在床上构思出来的。

<div align="right">——凡·高</div>

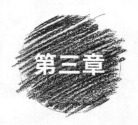

第三章

绘画的骨骼——构图

第 一 节 什么是构图

　　15 世纪，欧洲人把早期印刷的书做成艺术品，其中每一页的页面都是一幅构图——composition，而给书排版的排字工人称为——compositor，从这几个词的形可以看出它们的关系，书籍里面运用木刻插画与铜版画插图，当时的绘画艺术大师都参与插图制作，如丢勒、荷尔拜因，他们也制作自己的书籍——笔记或者日记，在艺术家著作中，最著名的是达·芬奇的《笔记》和丢勒的《旅行日记》，而随之相伴的是版权意识。构图是欧洲绘画艺术中一个非常重要的概念，之后传入中国。

　　从绘画史来看，构图的出现与绘画的出现是相伴相随的。法国南部拉斯科洞窟里的崖壁绘画，画面里的动物形象线条粗犷，画面气势磅礴，显示出初步的构图意识。构图是把主题转变成一个最终与画面融为一体的空间结构。其实，把物体往画面上一放，这就是构图，但是，要看它是否能经受住眼睛的反复观看。

爱德华·科利·伯恩－琼斯 绘

在中国古代，南齐的谢赫在他的《古画品录》中把绘画总结成六法，"气韵生动、骨法用笔、应物象形、经营位置、传移模写、随类赋彩"，这是著名的"六法论"，其中的经营位置就是指构图。构图是把各种形状安排在一个合适的布局之中，使之变得丰富，而且使各种形状形成独特的秩序感和生命力，从而形成一种有意味的形式。到了元朝，画论中对取舍、气势、主次、呼应、虚实、疏密、开合、参差等构图理论有了不断的总结与扩展。

构图是全局性的问题。画家在画面上对自己所要表现的对象进行组织，主题形象在画面中占有的位置和空间，形成画面的分割形式与特定的结构，同时，把线条、明暗、色彩等元素在画面中进行组织与布局，并且通过艺术加工和构图，获得恰到好处的艺术效果，来实现画家的艺术表现意图。绘画创作不是把生活中的客观现实原封不动地搬到画面上，画家必须对所掌握的生活素材进行提炼与艺术加工，以及重新组合，形成作品基本结构的过程，这个过程就是从构思开始逐渐形成构图的过程，构图的过程是在二维平面上将各种形式有秩序地进行排列组合的过程。

画一幅成功的绘画作品，在于为事物选择合适的表现材料和画家对于一个选定画面的视觉把握与精心安排。但是，如果画家没有注重构图的话，无论是物体的选择还是技巧的运用都是不够的，从这几个方面来确定构图：一是画家创作的构想或设想；二是画家选择的媒介和技术方法；三是将构想和媒介融为一体。

构图是脱离主题和风格的一幅画的骨骼结构，是必不可少的抽象构思，对线条、形状、明暗、质感、形式和色彩的挑选和组织，使布局给人以愉悦的审美享受，体现着匀称、开合、和谐、节奏、重复、变化、主导、从属和焦点等审美原则。结构是决定建构外部形式，并与外部形式一致的

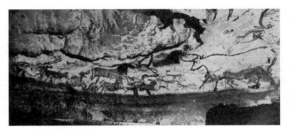

法国拉斯科洞穴壁画（局部）

内部核心。绘画作品中，构图作为主体支撑并描述各组成要素，是制定好的或者有系统的网络。

一个理想的构图是达到统一性，即与主题融合为一体，好的构图突出着形象，而它自己往往被忽略。构图对于绘画创作有着举足轻重的作用。许多最伟大的绘画作品中都暗含着切合主题的极佳构图。然而，在绘画艺术的所有元素中，构图却是最容易被观众忽视的一个组成部分，即使构图在画面中已经起到决定作用的时候，观看者也常常没有发现其中的奥秘所在。

速写、素描、油画、版画中的画面是由几个要素构成的，即主体问题、构图与结构和表达的内容。每一个要素都能发挥作用。一件作品的重要性在于赋予对象意义，关键取决于画家选取的独特结构或构思，除了要拥有再现客观事物和掌握媒介的能力以外，还必须知道构图的原则。简洁的草图衍生而来的构图，学习从不同角度去思考，解决构图问题。

画面的四条边线，是绘画构图的起点，是画面最初的结构，最终又回到画面里，它是作品的根本。要养成概括、提炼、构思的绘画习惯，纸的边缘是绘画最先考虑的四根线条。构图是所有线条、形状和要素同画面四条边的关系，以及这些线条、形状和要素之间的关系。初学者常常不考虑纸张的大小就动笔作画，有时将物体画得太大以致超出了画面的边；有的时候画得太小，在画面四周留出太多的空白。如果一幅素描要画得比整张纸小，那么也可以画出四根线条来界定画

面的边缘，完成画面构图，长方形画面最为普遍，学习如何用满整张纸也是很必要的，因此，法国19世纪著名画家马蒂斯说，根据作画表面的不同而改变。如果我有一张规定大小的纸，我就会按照它的版式，迅速画出一幅素描——我不会在另外一张大小不同的纸上画出一幅同样的画。

当你在自然界或者现实生活中取景的时候，你会发现用矩形的取景器来选取画面构图所需的景是很有帮助的。把取景框放得离你的眼睛近一些或者把它放得远一些，以此来控制你的视野。像摄影家一样找到对象最好的画面，决定是用水平式的还是垂直式的构图更合适。面对同一景色，不同的人可能会有完全不同的构图，尤其它们被放在一起进行比较。摄影家只能在取景器中看画面，而画家可以有选择性地在周围事物中变换，可以通过移动、增加或者删减，来达到更好的画面，创造更好的视觉效果，根据他们想要在画面中表现的东西来完善构图。

01 画面的架构

各种图形、图像组成画面，这些图形需要进行排列与组合，才能使画面产生一种连贯的韵律感、节奏感、空间感，称之为画面的架构，也是画面的构图，它所呈现出来的动态是在画面上首先要考虑的因素。它最能体现绘画主题所要表现的关系。在多数情况下，当你在寻觅绘画主体的

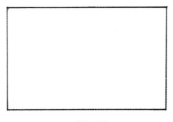

二维画面

时候，画面的构架会先跳出来，然后确定形体之间的关系，并且表现出怎样在画面中引领、引导观者的目光。

02 开与合

构图中的开合也可以理解成开放式的构图和封闭式的构图。封闭式的构图指受控制的、压制的、克制的形象，各种要素形成一种封闭、围合的构图，所有的形状很好地包含在画面里，形成合的构图。

各种要素也可以形成一种开放式的构图，形象可以不受边缘线的限制，向画面以外伸展开去，开放式构图指自由的、伸展的、流动的、不受约束的、广阔的、开放的构图。

03 协调统一

协调统一是构图原则中的重要因素，协调统一在于对称与不对称之间，对称画面会使构图变得严肃和严谨，可能会缺少一种神秘感。一般只要有平衡的感觉，左右两边的线条或图形就没有必要完全相同，变化使构图避免看上去僵硬和呆板，这是一种对称、协调统一的效果。多样性比统一性更能引起绘画构图的兴趣，更倾向于不对称的协调统一。不对称的协调统一没有精确的标准，它是建立在视觉平衡感上的协调，这种平衡感是通过感觉而不是测量获得的。在画面上类似有一杆称，上下左右的物体有协调、平衡、对称、不对称的感觉，协调统一给画家更多构图上的自由。

视觉张力、形状、图形、平衡、和谐与对比等要素，都相互作用产生出有趣的不平衡、不和谐的视觉效果，其中一些要素可能比其他要素突出，这样就产生了一个视觉上的兴奋点。

04 线条的方向

不同线条产生构图的侧重和平衡，传达特定的情绪和态度。线条可以指向同一方向，也可以指向相反的方向，每种线条都传达着不同的情感与情绪。线条承担着许多构图的功能，它确定物体形状、分割空间、创造运动与节奏、表达结构，它也是画出质感的一个重要因素。要学习描绘每一根线条的走向和线条组合，成为一种在构图中表达想法、思想的手段。

任何构图都包含多种多样的因素，但是主要的思想可以通过强调方向性的线条来体现。在画面中横向与竖向直线是最基本的线，现在数码照相机与摄像机的镜头里面都是网格线显示，还有一些绘图软件都把这样的线写进软件了。

长的水平的直线条令人觉得平静、安宁，也暗示着无限、平和、宁静和平静。而垂直的线条传达着一种威严感、庄重感、稳定感和力量感。

垂直和水平线条的组合给人以一种纪念碑建筑物般的稳定感与自信感，以及结构有序的感觉。

斜线是富有动感与节奏，暗示着一种运动性，常常与垂直的和水平的线条紧密结合在一起。斜线能产生构成的、断裂的图样，也可能会造成混乱和无序，反斜线会产生矛盾感和冲突感。

特殊的对角线比垂直和水平线条的组合会更有力量，会有一种让人感到不安的感觉。

弧线会带有优雅、温柔与流动感，常常会有飘动的感觉，但是，画面中有较多的运动弧线，形成更为复杂的画面，产生更大的活力与张力，让人感到不安。弧线与斜线组合在一起，表达出各种想法，弧线给人轻柔、放松的感觉，斜线表达出不安和沉重感，用来表达一种低沉的主题。

形状是平面二维的结构，可以通过轮廓线、明暗、质感以及颜色，或者组合在一起来决定。重复形状是相似的视觉元素的重复线条、形状、图形、质感和运动——形成一种统一感。

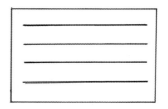

画面中的横线

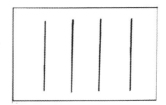

画面中的竖线

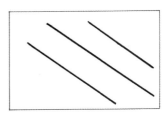

画面中的斜线

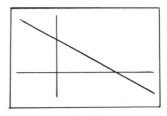

组合线

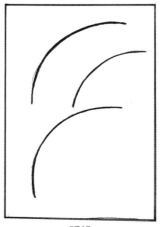

弧线

05　变化与对比

变化与对比是多样性的状态，是用来描述艺术作品多样性的术语，与平淡或单调相反，为了避免任何一种元素的重复而造成明显与单调的效果，变化引入就产生对比。画面重复或太过统一，则会显得单调与呆板，对比手法是增加画面情趣最有效的方法，统一的效果不是建立在重复或相同基础上的，构图能够也应该富于变化，然而任何元素和任何原则的运用，其决定因素是协调。

06　突出

突出是给作品的特定区域或部分赋予重要意义。在绘画中，可以用很多方法来突出某些方面，当然，对于要突出的成分与要素要进行探索和研究，最后转变成表现画家感情与情绪，能赋予它绘画语言的明确性。突出的绘画语言一旦变成画家作品的特色，作品风格也就产生了，比如，伦勃朗突出光线，新印象派使用点彩。历史上的每个艺术时期，都对应一个突出的绘画风格，这都是艺术家就某些绘画特色或成分反复加以突出的结果。

07　节奏

节奏是音乐中的概念，画面中的运动感可以被认为是一种节奏。节奏是有规律地重复发生的运动或波动，或有关成分的自然流动。

构图中的视觉呈现是重复、变化、和谐与运动，以及画面中艺术元素的流动和有规律的重现，画面中的物体在时间中运动的节奏感是非常基本和重要的组成部分，这些在绘画创作中加在一起产生了节奏。这种有关成分的有规律的重复，在构图中较为明显，节奏让人联想到连续不断的流动的线条。

成功的绘画作品的视觉特征都有构图的节奏。有一些画家在绘画中完全依赖所描绘成分的有规律的重复，还有一些画家则不断地寻求产生节奏的新方法，研究后也会发现运用节奏常常是判断和认知画家的风格。

08　深度

在二维和三维的描绘中，重叠的结构都能引起空间的深度。当两个相似的形状以不同的大小来表现的时候，会觉得大的离我们更近，小的离我们更远一些，现实经验让观者产生了这样的感觉，当看物体的时候，相同大小的物体形状，会因为与观者的距离远近不同而显得大小不同。

在画面中，可以用放入一个较小的对比形体而使得画面开阔，同时画面上产生空余空间，也被称为负空间或虚空间。

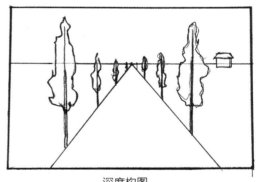

深度构图

09　明度

明度是画面构图一种必不可少的元素，它的作用是在空间上确定和分割结构，制造平衡，产生运动感，保持空间的统一，表达主题内容与情感。

画家需要如何控制明度，而不是再现所看到

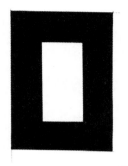

明度构图

的东西，能够重新组织、相互转换，加强明度关系，提升构图，产生好的绘画语言。

进行明暗布局，一幅绘画作品在很大程度上由明暗决定，暗与亮、亮与暗的强烈对比，在实际使用中产生不同的效果。一个形体可以通过使其他形体发暗的方法使其变明亮。

通过使用明度界定空间，明暗对比的程度可以使结构凸显和隐蔽，在黑色背景下，明亮的形状可以根据它的明亮度显示出来，而封闭的、隐藏的形体，由颜色、明暗、色调、质感等限制在物体形状的轮廓里面，并且与周围元素或环境视觉分离。

开放的形体，一种或几种明度的形状被调和，与其他相似的周围区域融合，没有明显界限的形体，也可以使各种元素融合产生生动的感觉。相同或者相近的明度离得很近的时候，边界就消失了，形体就融合了。这种变换使目光从一处移向另一处，产生运动，相同的亮度可以既做前景又做背景，而不使空间的纵深感丢失。

亮度的表现作用是，亮度范围的选择决定每一幅作品富于表现力的色调，明亮的画面给人充满活力和愉悦的感觉；而暗淡和深色的画面让人产生一种沉重的感觉，甚至可能是忧郁或者绝望的感觉。

在绘画作品中，明暗对比法的夸张运用，可以产生一种强烈的戏剧性的效果。

⑩ 视点

画家也常常被束缚在单一的观察视点进行创作，出于一种习惯或者某种风格，也可能是画室的空间与环境所造成的局限。如在绘画课上，教师在做准备工作的时候，面临空间上的限制，要让画室中每一个人方便观察，学生必须找到感兴趣的位置进行绘画，他们可能在同一位置待上整整一个学期，这样静物或模特会在相同的、单一的视平线和距离之内被观察着。

课堂以外，在条件允许的情况下，要养成画简单概括草图的习惯，仔细观察，变换构图的可能性，通过调节高或低的视平线来增加变化、戏剧性和兴趣点，可能一个不合理的视点能得到很好的效果，让普通的物体表现出另类的效果。

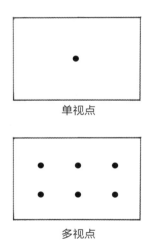

单视点

多视点

⑪ 多视点

传统的现实主义作品只有一个贯穿始终的视点——每个物体在同一视平线加以表现，每个物体占据着自己的位置。然而，现代派立体主义画家都没有单一的固定视点。他们对三维结构与空间的视觉建立在眼睛不停地运动的基础上。观看一幅作品的时候，观众从一处移向另一处的方式，

同画家作画时眼睛的运动方式是一样的。

从认识到观察，产生了一种更加自由的绘画，通过不同视点的运用来表现运动。如19世纪末著名的法国画家塞尚认识到，没有事物是可以在创作时从一个角度完全解释清楚的，要选择从不同的、有利的视点上看单个物体。

通过将不同的观点组合成形象，可增加画面的立体感和空间感。而立体派用多角度视点稳定三维结构，物体被分割成小块，它们组合起来告诉观众，从多视点可以见到更多的物体本身的东西。

式按照一定法则排列与组合起来的过程，并且将主题转化成空间结构，最后与内容结合在一起的过程。

二维平面是视觉观看的根本，而构图是绘画技巧的一个重要组成部分，对比统一、多样和谐、均衡节奏都是构图的基本规律。如何把物体安排在画面中的大小和空间位置，是首先要考虑的问题。

理想的构图要求包括：画面均衡、清新、朴素、丰满，满足最大的视觉审美要求。在这里，本书用绘画和摄影艺术作品作为范例来分析画面。

第二节 构图法则

构图是指画面结构各种关系的总体，是思想与艺术的体现。绘画中诸多元素的安排，称为构图，是极其重要的，而且往往参与表达画面内容的涵义。

构图是画面结构各种关系的综合，是思想与艺术的融合。构图法则是指从成功的绘画作品中，抽象或整理而得的规律。在决定作品的构图时，艺术家在传达某种东西，可能是纯艺术性的，如平衡、美、混乱，或者与其他问题相关，如绘画主题、哲学、道德等。

人们总是把法则视作一种捷径，似乎总结出法则只是为了更快、更好地把握画面，这显然违背了艺术创作恣情任性的本意——不能使法则成为自己的束缚，因此，打破法则，就是构图最好的法则，这样使构图得以发展，也获得了更多、更经典的画面。

构图的原则不是一成不变的，构图原则是自由的，只要画面效果能证明这么做是合理的即可。

构图的过程是在二维平面画幅上，将各种形

01 黄金比例

人类长期从实践中总结出来的规律往往最具有说服力。黄金比例，这是一个数学的概念，它也被广泛地运用到绘画中，画家经常运用黄金分割规律来处理构图关系。而黄金比例的审美概念也早已渗透艺术生活的方方面面。通常所使用的常规画幅比例就是黄金比例，比如2:3和3:4。买到的整张画纸是国际通用标准，也是黄金比例。黄金比例是一个经典的画面比例与构图手段。

02 水平式构图

水平式构图，或者叫横向式构图，是以直线为骨架的构图，以水平线为基本结构的线性构架画面。画面中的物体呈水平直线排列，等分线为基本结构的画面，没有强烈的起伏，这种构图特点是视觉上横向拉伸，给人一种和谐明快、稳定、畅达、安逸、平静、视野开阔等视觉感受。水平式构图的缺点是显得呆板，缺乏视觉张力。比如摄影中拍人物众多的集体照都会选择拍这样的构图：队伍整整齐齐，每个人的面孔都清晰，但画面中却少了活泼的意趣。

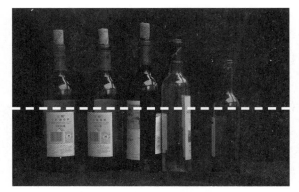

水平式构图

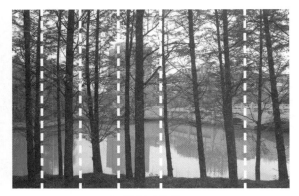

纵向式构图

03 纵向式构图

　　纵向式构图，以垂直线为基本结构的线性构架画面，画面中物体呈现纵向式平行排列，就会产生出有节奏的韵律与灵动生机的动感，具有一种内在的力量感与形式美，能表现画面挺拔、崇高、高耸、刚直等特点。纵向式构图，是以垂直线为基本结构的画面，视觉简单与实用，也给人以稳定、沉重、厚重、严密的视觉感受。很多人家的书房里会挂上竖直条纹的窗帘，这也算是一

种纵向式构图，非常适合书房的氛围：庄重、沉稳，让人静下心来读书。

04 对称式构图

　　对称式构图，也可以叫做均衡式构图，是一种能够统筹全局的构图方法。对于画大尺寸的画面，运用对称法，会使画面控制得很好，它能使画面感觉庄严、崇高、稳定、和谐，等等。画面

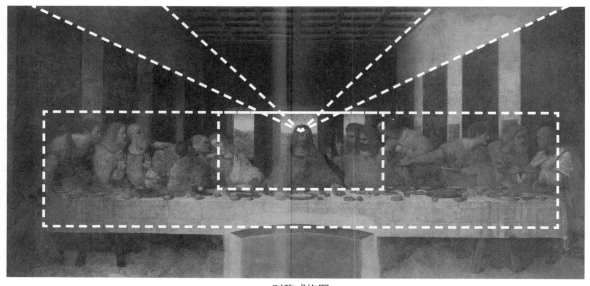

对称式构图

上的视觉形象用重量来比拟，整个画面看成天平秤，以画面的中心为支点，用图案的重量来平衡它。对称就是一种美，对称的画面结构可以是左右对称或者上下对称。

达·芬奇所画的《最后的晚餐》是对称式构图的经典。对称、平衡、排列都是均衡的一种形式，这是构图的最基本的一种方式，千百年来艺术家的实践证明了它是一种经典永恒的构图。

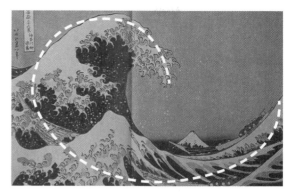

螺旋形构图

05 螺旋形构图

19世纪初，日本画家葛饰北斋的《神奈川冲浪里》运用了螺旋形构图。螺旋形构图也是黄金比例的具体实践与运用，在2:3的画幅中，其中取2:2的正方形，画出一个¼圆弧，然后不断重复，线条首尾相连，画面上会形成螺旋线，最后汇集到一点，观者的注意力会集中在这一点上。

这是构图中的合或聚，把主体物中心或重心放在画面设计好的螺旋线的终端上，这样来引导观众的视线走向，也有剧烈的旋转、眩晕、摇晃、动荡、跑动等动态感觉。这幅图已经作为经典构图被写进 Photoshop 、Lightroom 等软件里面，让大家熟悉与使用。

方形或回字形构图

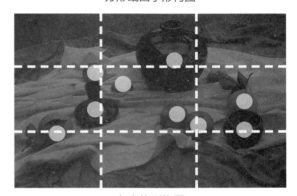

九宫格形构图

06 方形或回字形构图

方形或回字形构图最典型的例子就是列宾所画的《伏尔加河上的纤夫》，画家把所画的主体内容全部集中在画面中央，形成一个方框，四周形成一个环形来衬托它，形成一个合势，虚实得当，有时在视觉上给人十分平稳、静止、厚重、结实等感觉。

它有引导视觉汇合与集中的能力，凝聚、聚合使主题强烈突出，这就形成方形或回字形构图魅力。

07 九宫格形构图（三等分式构图）

它是一种假设的骨架，在长方形的画面上，把短边与长边进行三等分，并且用水平直线与垂直等平行连接起来，形成网格状，这种形状就是九宫格形构图。把各种物体摆放在画面上，以尽可能靠近四根线条附近的原则，而不是重合在

线条上，而后，多注意物体大小、疏密、节奏、深浅等的变化，画面也有均衡、平衡的感觉，更多的是突变、疏密、虚实等效果，是对立与统一的完美组合，这样构图出来的画面，一般都能经久耐看，而且这样的经典法则，已经写进了Photoshop等一些绘图软件里面。现在的数码照相机也有网格、九宫格功能，开启后在镜头上会有显示，摄影师只需牢记这个法则，就能轻松地拍出一幅构图匀称而优美的照片，对于拍摄多个人物或者多处静物的画面来说是非常实用的。这倒不失为"法则"的一种妙用，对于摄影初学者来说帮助很大。

08 对角线构图

对角线构图是以对角线为基本结构的画面，给人以倾斜、不平衡、不稳定以及活动感的视觉感受，能表现出物体神采，在画面中制造气势。如果这样的构图形式运用得当，能使画面生机勃勃，有开阔雄伟之势，且有新颖、生动的视觉效果。

中国水墨画中有很多花鸟及树木、树枝画以这样的构图来表现。

09 放射线形构图（米字形构图）

放射线形构图以直线为基础，多方向运动的斜直线进行有序排列，呈辐射状，获得统一和谐、持续井然的画面结构，既有运动感与韵律，有变化，又有统一与和谐。

此种构图突出中心，单纯与概括，避免了单一与呆板的视觉。也可以称之为米字形构图，有时是完整的米字，有时是米字的一部分。完整的米字有视觉动态中心点，会获得对称、均衡、放射、扩展、运动的视觉效果。

10 边角式构图

边角是指靠紧画面边框的边与角，把所表达的主体内容往边角靠与放。典型的是中国古代画家马远与夏圭，他们画的山水画，就把山峰或树木等主体放在画面的边边角角，形成一种独特的构图，创造一种耐人寻味的意境。有时在构图上会把边角称为金边银角，使画面开合有度。

11 饱满构图

此种构图视觉上追求完美与完整的规律，使视觉最大化，这样的构图所描绘的景色具有一种由画面中心向四周延伸的视觉感受。景物向画幅外撑出，图形具有向外扩张、延伸的感觉。

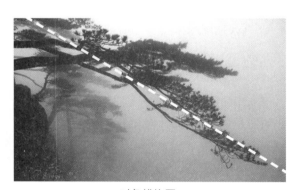

对角线构图

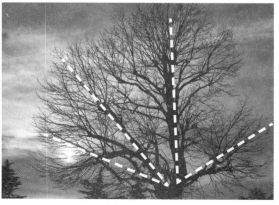

放射线形构图

| 边角式构图 | 饱满构图 | 随意拼凑型构图 |

⑫　随意拼凑型构图

这是一种以自由为法度的构图，它更注重物体本身的形体与研究，忽略画面平面的四条边框。作者随心所欲地构图，在画面自由安排物体，不刻意地经营画面，更多地注意刻画主体或物体本身。

⑬　全景式构图

这是一种长卷式构图，一般左右横向居多，它用来表达普通画幅不能表达的画面。加长的画面表现的场面比较宽阔、壮观，内容丰富精彩，表现大山大水，或视点较高、鸟瞰的景色，有连绵不绝的感觉，多用于风景画与历史画。现在很多手机或数码照相机都有全景模式拍照，是这种构图的数字化。宋朝张择端的《清明上河图》也是全景式构图的典型代表。

⑭　创作出自己的构图

最终自己要进行自由绘画，在一个二维平面上取景构图，自由畅想，努力去创造属于自己的构图。

全景式构图

第三节
有趣味的字母构图

美术鉴赏是因爱来追求理解，也是因理解而加深爱意。这里介绍有趣味的字母构图，来增加学习绘画构图的趣味，每一种构图适用于某一类题材。这里多数用摄影作品和精选绘画作品进行画面分析，进一步理解构图的意义。

01 A 字形构图

A 字形构图，或叫三角形构图，正三角形状的 A 字构图极具稳定性视觉效果，画面主体物也能得以凸显，画面整体稳定、坚固，布局饱满。这与数学中的三角形的几何原理也一致。

这种构图表现半身人物像尤其突出，达·芬奇所画《蒙娜丽莎的微笑》最为经典，画面中人物形象形体呈 A 字与画面四边边框形成密不透风、牢固的 A 字形构图。背景的风景中高低错落的景色衬托人物，形成一种起伏感，使画面富有层次感、对比感，画面既稳定又有运动感。带有仰视视角的表现，加以前后空间处理，使画面具有纵深感，它成为后世艺术家膜拜、仿效、学习

的经典案例。反之，倒三角形构图或 V 字型构图极具不稳定性视觉效果。

02 B 字形构图

具有直线与弧线的组合，上下对称，是比较特殊的构图，这种构图虽然不多见，但这样的画面，使构图的趣味性和多样性增加了。如果把 B 字旋转 90 度，可以形成左右对称的图形和重复的图形，就可以像万花筒一样左右无限延展画面。

03 C 字形构图

画面中物体呈短小的弧线构图，具有轻盈、优雅、柔美、流畅的特点，打破直线形构图的呆板与沉闷的气氛，在构图中是另一种常用与实用的构图形式，能够使画面富有弹性，更具有张力，也更轻快等。处理此类构图时，着重拉开画面的前后空间关系与虚实关系。物体的遮挡关系明确，整幅画面的层次关系明确。这种构图达到的效果与 S 形构图基本类似，也是运用广泛的构图。

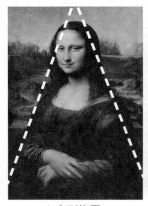

A 字形构图

B 字形构图

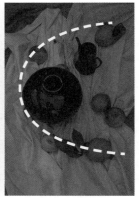

C 字形构图

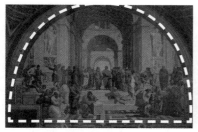

D 字形构图

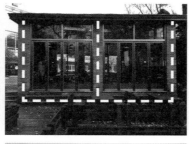

H 字形构图　　　　　　　E/F 字形构图　　　　　　　I 字形构图

04　D 字形构图

在 C 字形构图的基础上加上直线，具有 C 字形构图的曲线特点，又有直线形的简洁与庄严感，形成画面构图的对比，直线有力量，且有厚重、紧张感，而曲线则带来纤细、柔美、松缓的感觉。在画面中曲线与直线相互依存、相互刺激，在对比中形成美感，是古典绘画中使用较多的构图，尤其在教堂等特殊的地方会因地制宜地设计出这样的构图，能增添庄重的气氛。

05　E/F 字形构图

E/F 字形构图，以直线为骨架的构图，并且具有等分特征的构图，平行直线在画面中视觉突出，形式感强。当所表达对象具有等比例的特点，就可以用 E/F 字形构图来表达。

06　H 字形构图

垂直线与水平直线组合的构图，有垂直线构图特征，体现物体崇高、高耸、刚直的特征。H 字形更具有对称特征，表现高大物体，尤其左右对称物体，比如桥梁、高耸入云的双子星座建筑，等等，用 H 字形构图，能表现出它们雄伟与壮观的特点。

07　I 字形构图

I 字形构图，它是一种典型的直线形构图，遵循中央位置优先原则，主体放置画面中央，以垂直线为基本结构的线性构架画面，画面中心位置是视觉的主要部位。某些题材就是适合 I 字形构图，如一棵笔直的树，一幢笔直的建筑等，放置画面中央，就形成这种构图。它具有一种内在的力量感与形式美，表现画面挺拔、崇高、高耸、刚直等视觉感。视觉简单与实用，也给人以稳定、沉重、厚重、严密的视觉感受。

08 J 字形构图

它与 I 字形构图类似，只是下面多了转折，形成 I 字形的特异性构图。特异性原则，使注意力或视觉中心会更多聚集在转折处。

09 K 字形构图

直线与不同方向斜线的组合，同时具有放射形构图特点，直线与斜线有交叉结点，使注意力或视觉中心更多地聚集在交叉结点上。作画者经常到大街上画画，马路与路边建筑常常形成 K 字形构图，斜线引导观者视线走向远处。

10 L 字形构图

L 字形构图，是一种典型的直线形构图，与十字架构图相似，看成变异的十字架构图，具有它的某些特点。

特异性原则，使注意力或视觉中心会更多聚集在转折处。

11 M 字形构图

画面由几根垂直线与斜线首尾相连，具有棱角、锯齿形状，在画面中形成特殊的曲折或者波浪形结构，它也具有斜线的，引起情感上的紧张、跳跃、冲突、奇特、动感的特点，它的运用由画面中所表达的主体、主题所决定，比如历史题材、战争题材、山脉走向，等等。这种的构图能给引起观众情绪上的强烈波动，与 W 形构图上下反向。

J 字形构图　　　　　　　K 字形构图

L 字形构图

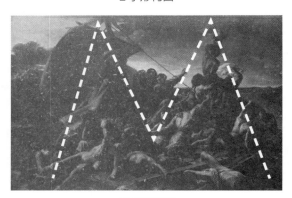

M 字形构图

12 N 字形构图

与 M 字形、W 字形构图类似的一种构图，画面由几根直线与斜线相连，也具有 M 字形构图的特征，具有棱角、锯齿形状，短线条的波折斜线引起情感上的波动、紧张、冲突、跳跃等特点。

N 字形构图

13 O 字形构图

O 字形构图，也叫圆形构图、椭圆形构图。圆形没有方向性，给人以圆圆满满、匀称均衡的视觉感受，视觉张力均匀。能使画面完整、聚集，也可使画面比较均衡，构图更加饱满，画面中的物体之间形成一种内在的联系，给人一种透气的感觉。O 字形构图中，强调各个物体的朝向和摆放方式的变化，能使画面既有联系性，又有生动性。它也可以演变成椭圆形构图，能使画面具有强烈的纵深感。

O 字形构图

14 P 字形构图

单个直线与 O 字形的组合，直线与弧线的配合，相互依存，相互影响，相互呼应，形成对比。19 世纪初法国著名画家安格尔画的《浴女》可以看成 P 字形构图，左边的浴帘看成垂直线，浴女的轮廓则形成一个 O 字，这个 P 字形成画面主体，其他成为背景，烘托人物。

15 Q 字形构图

与 O 字形构图类似，但是圆形出现了缺口与特异，图形有所突变，它总体符合 O 字形构图特征，会引导观者的视线快速集中在缺口处，自然地成为视觉中心，这样的构图会使画面聚集、收缩、集中、紧凑而具有流动感。

16 S/Z 字形构图

它具有流动形特点，引导观众由近至远视觉流动的感觉，能突出主体物，使画面极具动感，形成柔美、动势与弹性，也拉长了画面的空间关系。在竖构图中，这种的构图较为常见，物体的

P 字形构图

Q 字形构图

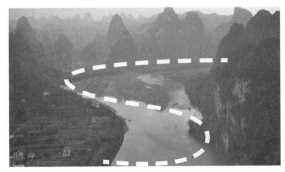

S 字形构图

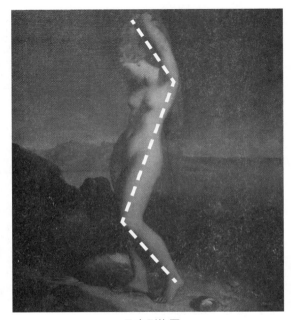

Z 字形构图

17 T 字形构图

T 字形构图，是典型的十字架构图，由水平直线和垂直直线交叉形成的构图，在绘画中运用广泛，尤其古典风景画中。它容易联想到十字架形，而成为宗教图腾，由宗教的十字架联想到悲哀、痛苦、沉寂、肃静等情感，具有强烈的精神暗示。画面在宁静与稳定中显现崇高、庄严。也有对称型构图特征，T 字形构图能使画面感觉平衡、对称、庄严、稳定、和谐等。在西方教堂中有太多的十字架构图的油画，中间描绘的是像真人一样的基督，而教堂的地基平面图也是千姿百态的十字形。

18 U 字形构图

U 字形构图，由两根直线与 C 字形组合，具有对称构图的特点，在古典绘画中，不论画幅和

摆放紧凑而富有节奏感。处理这样的构图，在画面的布局上考虑主体物的摆放位置，物之间的启、承、转、合的形态节奏处理，同时还要考虑物体之间形成的遮挡关系，通过物体之间的联系来贯穿整个画面，由此获得较好的画面效果。

这种构图方式用来表现河流、道路、人物姿态等，尤其表现人体体态呈 S 形姿态，会显得婀娜多姿、韵味十足，也可把它看成"之"字形构图。

15 世纪文艺复兴大师拉斐尔的名作《椅中圣母》，就是运用圆形构图形式，画中人物呈 S 形姿态，两者完美结合起来，相互呼应。

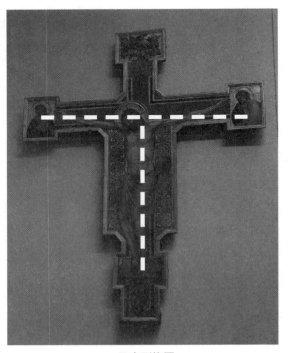

T 字形构图

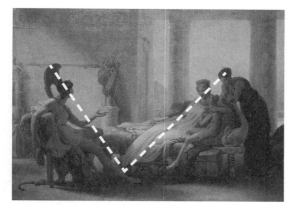

V 字形构图

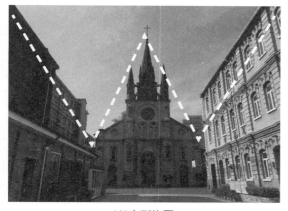

W 字形构图

U 字形构图

19 V 字形构图

V 字形构图，是一种典型的开放型构图，形式感很强，形成一个倒置的 A 字，具有一种强烈的不稳定感觉，有倾倒、摇晃、动荡的视觉感受，用来表现矛盾、冲突。

V 字的倾斜线条，产生动感，用来表现危机、低落的情感，给观众视觉上会留下深刻的印象。法国著名画家塞尚在他的风景画中经常运用 V 字，然而，他的风景画画面感觉坚固而厚重。

20 W 字形构图

W 字形构图，由几根斜线首尾相连，具有尖角、棱角、锯齿等形状的特点，它形状特别，在画面中形成大的曲折或者波浪形结构，它也具有斜线的引起情感上的波动、紧张、惊险、冲突等特点，表现了动感与不稳定性，也表现了运动方向、速度与运动感。线条首尾连接处常常成为尖端突出的形状而引人注目。

它的形成往往由画面中所表达的主体、主题所决定，如大的历史题材、战争题材，大的山脉、河流走向，等等，能引起观众情绪上的强烈波动与震荡。它与 M 字形构图上下相反，相互对应。

21 X 字形构图

X 形本身具有特殊的形状，图形有上下左右都对称的特点，具有放射状、交叉点的特征，画面形式感极强。与菱形、V 字形、米字形构图相似，X 字形有膨胀、活泼、和谐、集中等特点，内容比较特殊的时候，可以运用这种构图。人的视觉具有运动跟踪性，而视线往往会集中在交叉点，形成视觉中心与兴奋点。

把它四方连续展开成为菱形，可形成菱形构

内容，都有大量 U 字出现，比如欧洲文艺复兴画家为教堂定制油画，画面经常使用 U 字形，很多古典建筑形状与装饰大量出现 U 字形，也会映射在绘画画面中，形成画面构图的一部分。

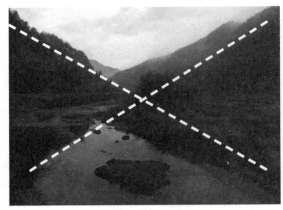

X 字形构图

Y 字形构图

图，它是多种构图的组合，与放射形构图也比较相似。中国古代壁画中经常使用这种构图，如中国新疆拜城县西部克孜尔千佛洞壁画中，就大量出现菱形构图，不同于其他洞窟壁画艺术，成为亮点与特色。

22 Y 字形构图

　　Y 字形构图，可以看作 X 字形、V 字形构图的变异或组合，也用来表现某些特定题材，如树木、建筑、岔路等适合的构图。Y 形树丰富而多姿多彩，形态丰富，运用在构图中生动活泼，但要注意在画面中摆放的位置，以此造成观众心理上的变化。

根据作画表面的不同而改变，如果我有一张规定大小的纸，我就会按照它的版式迅速画出一幅素描——我不会在另一张大小不同的纸上画出一幅同样的画。

——亨利·马蒂斯

达·芬奇 绘

第四章

视觉错觉
——绘画透视

 什么是透视

自希腊文明以来，在西方艺术世界中，人类对绘画高品质的追求与思考，毫不逊色于对科学的探索，画家热衷于将绘画视作一门系统科学，把数学、物理学、解剖学等也作为西方绘画的根基。

在平面上创造深度感就是创造幻象，而许多幻象艺术的成功来自透视法的成功运用。焦点透视用以确定物体的形状与体积在物理空间中的正确大小、位置、比例、空间等关系，它是一种在一定距离下显现出来的大小缩减程度的科学方法，是科学与艺术相结合的典范，这种视觉现象引导着艺术家追求、表现对象与画面的布局与安排。

空间是物体存在的一种形式，一切物体都要占有一定的空间范围，物体与物体之间都处于一定的空间距离之中。绘画写生作品必须真实地表现空间关系，静物画与人物画所体现的空间有一定限制，而风景画所表现的空间遵循焦点透视原则，在平面上，展现出无穷的深度。

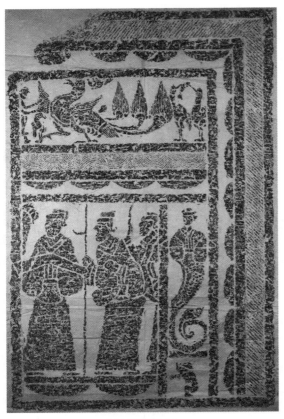

汉画像石拓本

二维的平面纸张上画出三维立体效果。要正确表达画面中的空间距离与物体之间的比例关系。在绘画训练或风景写生时,透视是绘画的基础和前提,尤其设计专业的学生学习绘画,用来表达建筑设计、室内设计、景观设计、园林设计、产品设计的时候,学习与掌握常用的绘画透视极其重要。

在生活中,常常看到平行的直线相交于远处,绘画透视首先要搞明白直线透视,若违背焦点透视规律,画出的建筑形体或者产品造型与人的视觉感受不一样,就会失真,缺少真实感。

透视是视觉的缩短法,perspective 这个英文单词来源于拉丁文"perspclre",意思是"看透"。指在二维平面上描绘物体的空间关系的方法或技术。它凝聚了人类的想象力与创造力。透视是一种绘画理论术语,也是一种绘画技法。透视法曾

一个人在 3 至 6 岁幼儿的时候,通过眼睛去感知客观世界,此时他涂鸦出这个世界,体现出在他头脑中应该是平面的,只有当他通过手抓取了一个有体积的物体,通过触觉把物体的信息传递到大脑,大脑中感知到的事物开始初步具有了立体感与空间感,而随着年龄的增长,这样的空间感在大脑中逐渐增强,越来越强。

人通过不断地参与各种社会生产劳动,增加与积累了这样的空间感认知,同样,通过各种知识学习也能获得与增强三维空间感,尤其是对透视学的学习,能快速获得对三维深度空间的理解与感知。对于空间感知,人类两万年的绘画历史也遵循着这样一个规律。

透视是人观察客观景物,在视觉空间中所产生的近大远小的现象。绘画的一个重要特征是在

火车铁轨

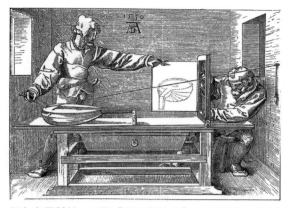

阿尔布雷希特·丢勒《描画鲁特琴》，1525 年，木刻

条来显示物体的空间位置、轮廓和投影的科学称为透视学。透视学是设计领域里应用最广泛的一门学科，也是设计专业学生的必修课。透视的本质是画家用线条或色彩在二维平面图纸上刻画立体的物体与空间，学习透视，就是要掌握在二维平面上表现三维景物的绘画技法。

空间是物体存在的一种形式，一切物体都要占有一定的空间范围，物体与物体之间都处于一定的空间距离之中，绘画写生作品必须真实地表现空间关系。

透视是一种视觉现象，也是一种错觉。在没有学习透视现象产生的原理时，大多数人对它的感觉是不敏锐的，所以工业设计、建筑设计等设计者学习绘画，很有必要了解透视的原理和法则，更有效地观察物体的形象，准确而艺术地表现物体。

在西方绘画中处于核心位置，它对写实绘画的发展有着举足轻重的作用。

为什么叫透视，而不叫直视或者暗视呢？这跟早期研究透视的工具与方法有关。研究者通过一块透明的二维平面去看物与景，将所见的景物描画在这块平面上，得到近大远小的图像，即成该景物的透视图。在画者和被画物体之间假想一面玻璃，画者的头不能晃动，固定住眼睛的位置（用一只眼睛看），连接物体的关键点与眼睛形成视线，再相交于假想的玻璃，在玻璃上呈现的各个点的位置就是要画的三维物体在二维平面上点的位置，这是西方古典绘画透视学的应用方法。

透视是利用透明的思维来看待物体与景色，通过对物体成像原理的分析，得出对物体空间关系的解析，将在二维平面上根据一定原理、用线

空间维度

首先有四个绘画概念——点、线、面、体。点是独立的，线是两个点的连接，面是由三条不平行线组成的，体是面和面外一点形成的。

"维"这里表示方向。由一个方向确立的直线模式是一维空间，一维空间具有单向性。由两个方向确立的平面模式是二维空间，二维空间具有双向性。三维空间呈立体性，具有三向性，由三个方向无限延伸而确立。

透视是一种视觉现象，学习透视的原理和法则，用透视的眼光去观察物体，提供认识空间和体积的线索，否则可能不会考虑这些因素。

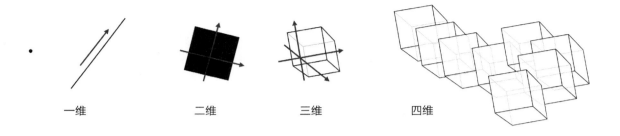

| 一维 | 二维 | 三维 | 四维 |

一维是以点为元素，点的运动所形成的直线组成的空间，是两个点的连接，也就是无穷多个点组成的，只有长度，没有宽度和高度，只能向两边无限延展。一维实际是指的一条线，在理解上有左右方向，没有面积与体积的物体。一般理解成直线，也可以是曲线。

在空间维系内，一维空间是最简单的空间，它只由一条线组成，一条曲线如果没有建立坐标系，那么它也是一维的。没有建立坐标系的线就是一个一维空间。如果你在一维空间中，你只能看见前面和后面。

二维就是平面，以线为元素的运动，所形成的长度与宽度的平面，组成的平面空间，也即是直线和该直线的一部分分支所组成的图形，如在二维上看一个球，其实看到的应该是一个大小变化的圆。二维空间是指仅由长度和宽度（在几何学中为 X 轴和 Y 轴）两个要素所组成的平面空间，只向所在平面延伸扩展。

三维就是体，是直线和该直线的所有分支组成的图形，是最容易理解的，也就是我们生活的世界，是由无穷多个二维平面组成的。

四维，无穷多个三维组成，多出的一个维度是时间。可以这样理解，三维中观察到的是一个物体在某个时刻的状态，四维看到的就是某个物体的所有时刻，这就与二维上看一个球是一样的道理，只能看到一个部分。

将三维想象成一个点，那么，四维就是一条线，线的刻度是时间，我们就是生活在这条线上的孤立的点。举例说明，比如莫比乌斯环，从一点出发，可以最终到达终点，虽然从起点到终点中的每一点都是在一个切面上的，但是实际上莫比斯环，同时包括了正反两个面，所以它是存在于空间里，而不是一个平面，也就是存在于更高的维度里，这说明了低维度无法想象高维度的活动。

所以四维可以看到一生的所有时刻。

一维是二维的基础，二维是三维的基础，三维是四维的基础。二维是所有维度的基础。

第二节　绘画透视简史

中世纪的欧洲艺术家，采取各种不同的暗示方式来表现，而非再现三维深度空间的绘画，画面中室内空间常常按照二维平面来展现，绘画的特点是画面平面化、图案化，人物呆板。经历了漫长的中世纪，从 15 世纪至 20 世纪间，欧洲大多数的素描和绘画，是利用形象的大小焦点透视关系，来体现现实世界的。

14 世纪文艺复兴初期的绘画还仅仅是对现实生活的暗示与隐喻。意大利画家乔托创作的壁画，已经能够描绘出令人信服的三维空间。乔托是第一位在二维平面上刻画出具有深度空间的画家，使得文艺复兴时期绘画和中世纪绘画有了很大的区别。乔托既是画家也是建筑师，他被认为是意大利文艺复兴的开创者，同时被誉为"欧洲绘画

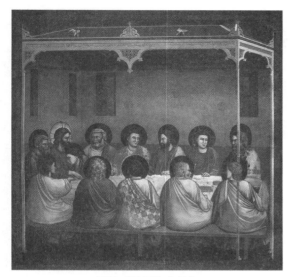

乔托《最后的晚餐》

布鲁内莱斯基的透视实验

之父"，也被誉为意大利文艺复兴的第一束光芒。

15世纪初，意大利的文艺复兴艺术大师们就开始利用透视再现艺术的真实性，绘画强调现实生活，强调人本身，艺术也趋向于展现人感受到的客观世界与生活中现实的世界，并且着重于三维空间的展示。

画家与建筑家开始注意到视线内所有后退的平行线，对于空间与深度的探索彻底改变了平面绘画的语境。佛罗伦萨的建筑师菲利普·布鲁内莱斯基发现了透视原理，应用在绘画上，成为焦点透视第一人。1415年，菲利普·布鲁内莱斯基对透视的兴趣源于视觉现象的直接观察分析。他独创的实验是在一块板上画了一栋建筑，然后在板上对应于画家的视平高度钻一个窥视孔，同时对面放一块镜子，不是直接观看这幅画，而是从板的背面通过窥视孔观看它在镜中的影像。他把图像限制在一只眼睛通过小孔所能看到的范围，也就把目光精确定位在了一个固定的视点上，而焦点透视正是在固定视点的基础上建立的。他采取通过一块透明的平面去看景物的方法，将所见景物准确描画在这块平面上，得出该景物的透视

图。

布鲁内莱斯基创造发明出一套系统方法，能以科学的测量方式表现出距离，提出"聚向焦点"理论，线性透视被认为是透视法理论的树立。这里指的透视主要是焦点透视，是缩形的透视，即距离与物体在空间中越后退越显得缩小之间的关系。在他的建筑师生涯初期，布鲁内莱斯基从古希腊和古罗马的绘画中，研究线性透视结构原理时得到了启发。

由布鲁内莱斯基创立发展起来的建筑风格与透视系统，很快就被其他艺术家加以实践。在15

马萨乔《圣三位一体》

马萨乔《圣母子》

世纪初，把"透视法"运用到绘画中的第一位画家是马萨乔（1401 年至 1428 年），而他仅活了27 岁，但被称为意大利文艺复兴的先驱与奠基者。在他的画中首次引入了"灭点"，灭点是透视中的一个名词术语，点又叫消失点，与画面不平行的线段逐渐向远方消失的一个点。马萨乔创作著名的《圣三位一体》壁画，它的灭点，就在画面下方。马萨乔非常生动地运用了透视法，在他的画面上反映出了一个更为实际的场景和更真实的世界。20 世纪英国艺术理论家贡布里希曾评论他的这幅湿壁画："这幅壁画揭幕时好像是墙上挖了一个洞穴，不难想象佛罗伦萨人必定会是多么惊愕……它更为真实，更为动人。"马萨乔在1426 年运用透视法创作了著名的《圣母子》，同时，透视法很快成为一种流行的技法。

保罗·乌切洛（1397-1475），佛罗伦萨画家。"如果保罗·乌切洛把精力用于描绘人物与动物，而不是用于研究透视的细节，白白糟蹋大好的时光，那么，他将成为从乔托时代至今最高雅和最富想象力的绘画天才，………惟乐于攻克困难，不……惟乐于攻克透视学的无法解决的困难，………"这是 16 世纪意大利著名艺术评论家乔治·瓦萨里在他的名著《著名画家、雕塑家、建筑家传》中的描述，以此可见，保罗·乌切洛对焦点透视学的贡献卓著。

建筑师里昂·巴提斯塔·阿尔贝蒂与布鲁内

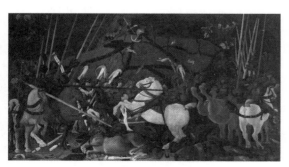

乌切罗《圣罗马诺之战》

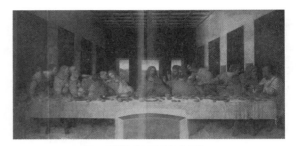

达·芬奇《最后的晚餐》

莱斯基是好友，1435 年，他把焦点透视纳入著作《论绘画》中，论述了绘画的数学基础，首次提出空间表现应基于透视几何原理，详述了布鲁内莱斯基发明的透视法，强调实物观摩，写真传神，第一次正式提出透视理论，描述了单灭点透视绘画技法，论述了透视的重要性，透视法从此影响欧洲乃至世界绘画发展。

同时代的意大利画家皮耶罗·德拉·弗朗切斯卡对透视学最大的贡献是，于 1482 年发表了《论绘画中的透视》，这是西方美术史上第一篇艺用透视学论文，弗朗切斯卡具有数学天才，创造出弗朗切斯卡式的"建筑结构式的构图"，他的作品综合了布鲁内莱斯基的几何透视学原理和马萨乔的造型方法。

随着照相机的发明，照片拍下了以往画家所描绘的景象，证实了意大利佛罗伦萨画派画家们建立的这套系统的正确性——照相机的镜头在这里就是固定位置上的一只眼睛。

根据艺术史记载，在意大利文艺复兴时期，有这样一批杰出的艺术家，面对透视这样的艺术难题进行研究与解决问题，比如乔托、乌切洛、布鲁内莱斯基、马萨乔、阿尔贝蒂、弗朗切斯卡、韦罗基奥，他们对焦点透视都有突出的贡献。

而在 15 世纪中期，欧洲两个人口最密集的区域意大利与佛兰德斯，已经兴起为欧洲艺术的两大中心，当时佛兰德斯的三个著名城市是根特、布鲁日和伊普雷。当佛罗伦萨画家为表现三度空

间制定理论与系统性规则时，佛兰德斯的画家则靠着反复试验而发现了线性透视，并且以相同的经验主义精神试验大气透视画法，它是使用色调微妙的，渐渐地逐层变化，来表达风景中的距离感与空间感，艺术史并没有记载下他们的名字与故事，而只留下了他们著名的作品，以及佛兰德斯画家发明与改良油画这种材料。

在莱奥纳尔多·达·芬奇（1452-1519）的传记与作品中证明，他研究过阿尔贝蒂与弗朗切斯卡的透视著作。在他 20 岁时，创作的作品《天使报喜》中，还存在一些明显的透视问题，之后每一幅杰作中，已经不存在任何透视问题。他最为著名的作品之一壁画《最后的晚餐》，即是焦点透视的典范之作，在平面上创造了三维深度空间，如果没有焦点透视法就没有西方的写实性绘画了。达芬奇在透视学方面同样做出了重要贡献，他发现正确的数学性透视法，对后来的艺术家有所影响。

1495 年，意大利画家安德烈亚·曼特尼亚（Andrea Mantegna）创作代表作《哀悼基督》，他已经是少数几个精通透视原理，并有能力适时抛弃这种技巧的艺术家之一。画面中的人物有明显的透视问题，躺在桌面上的男人，脚小而头大，看上去缩短了很多，而引起透视上的争议。这可以看作放弃"后缩法"采用"前缩法"技巧的示范。他相当自由地应用了透视原理，按照"后缩法"

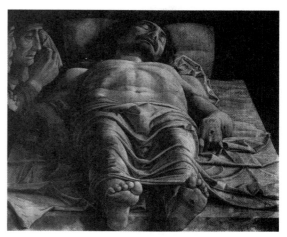

安德烈亚《哀悼基督》

丢勒铜版画

透视法是人们模拟、描绘世界的方法，它影响了画家的绘画方式和思维，使人更加注重真实。

的设计规则，双脚脚掌应该要比曼特尼亚描绘的大上许多，而头部则应小许多。

德国文艺复兴大师丢勒（1471-1528），年轻的时候，在15世纪末到意大利留学，学习了透视法，回国后，绘制了透视法装置示意图，把几何学运用到艺术中来，以图像的方式记录了透视法的原理，使得透视学科获得理论上的发展，这样，欧洲南方的透视法和解剖学由丢勒传到了北方。

丢勒创作的作品中普遍运用透视法，往往采取的是斜向透视法，灭点不在画面的中心，而是落在画面的靠左或者靠右的位置。这样观者与对象形成了夹角，而不是正对着对象，这种视觉效果不如正面透视稳定，但它更有运动感，也更亲密，就像在正式、严肃的场合与人会谈，两人会面对面平行；当与亲朋好友随意聊天时，彼此会形成一个交角，这样就由没有交点的平行"互看"变成了"接触"的可能，在身体和视觉上制造交集，在心理感受上会更亲密。

到了16世纪，透视法被普遍运用，如拉斐尔的著名作品《雅典学院》，这里地砖和拱顶的线都遵循着透视原理，给人以真实的空间感。拉斐尔将灭点放置在柏拉图和亚里士多德身上，引导观者的目光看向他们，即使柏拉图和亚里士多德站在远处，也依然是画面的中心。

17世纪和18世纪，欧洲的学院派美术兴起，师徒的个体传授变成集体授课，技能的知识化使技能可以通过知识来传播与传承。美术学院的建立与透视学课程设置使透视法得到更加广泛的传播。

20世纪，潘诺夫斯基的《作为象征形式的透视法》被看作从艺术史和哲学角度探讨透视法的传奇文本。他认为透视法作为绘画领域的实用传统，所有直线汇聚于一个共同灭点的图像，是人本主义世界观归纳世界的一个方式，将无序纳入

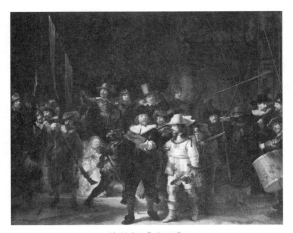

伦勃朗《夜巡》

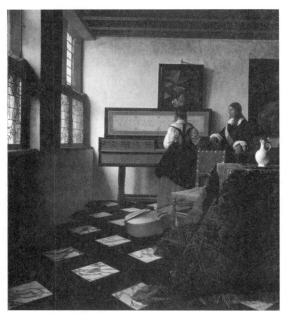

维米尔《音乐课》

有序，归纳并梳理成一个可说的、有信服力的理想世界。

透视法是人们模拟、描绘世界的方法，它影响了画家的绘画方式和思维，使人更加注重真实，有了它之后，写实的自然主义快速发展。由此可以看出人们从中世纪的黑暗走出后，对现实、对以人为主体的关注，体现出了人文主义精神，使西方写实艺术得到了极大的发展。

第三节
焦点透视的原理与特点

人的眼睛结构是眼珠被眼轮匝肌包裹着，保护眼珠，进行眨动，往前看也有一定的范围区域。人有两个眼睛，长在头部同一个面上，左眼与右眼看到的图像并不完全相同，图像信息传递到视觉神经以后，合成图像传输给大脑，才是一个完整的图像，人眼要看到后面的东西必须转头，否则是盲区，这与马的眼睛截然不同。

焦点透视必须建立在单一固定视点的基础上，才能得到稳定的形象。"视点"就是观者眼睛所在的位置。生活中我们几乎从来不在这种条件下进行观看，而透视画法从理论上要求你不要动头部位置和注视的方向，只用一只眼睛，并且不转动眼睛向前看。这是焦点透视的一条强制性法则，观察者观看物体时眼睛所处的位置，这个位置一旦被确定，就不能移动，而且只能是一个单一的点，从这个位置上观察。

无数视线从眼睛发散出来，眼睛看出去的这个空间范围好似一个圆锥，看到的所有事物都包含在视域里，一个圆锥形视域的界限，因此视域也称视锥，视锥的角度在45度到60度之间，在绘画上一般采用60度范围内，超出这个范围透视形状将变形、失态、虚像，或者不准确。可以伸直手臂在你正前方，以此来测试视锥范围，正

视时能看所有清晰的事物，很容易用一个圆形将范围界定出来。与广阔的远景不同，在你很近的前景只有小部分落入你的视野之中。不同距离的物体，在同一画面上正确地体现近大远小的关系。

焦点透视法根据光学原理，假定人在观察物体时，观看方式是单眼、定点、静止的，且只有一条主视线。人的眼前垂直竖立了一个透明的平面，这个平面上有一个画面，静止的单眼会向物体投射无数条直线，穿过透明的平面，终端落到物体上，这些直线构成视线，并在画幅上形成无数个焦点。由此把物体的形状、大小、重叠等三维空间关系转换成二维关系。所以想要把透视图画准确，视点和视线需要相对固定。

01 **焦点透视的基本术语**

介绍焦点透视的一些术语，来帮助理解透视。

视点——观者眼睛所在的位置。标识为 S。

站点——观者所站的位置。标识为 SP。

基面——景物的放置平面。一般指地面。标识为 GP。

画面——画家或设计师用来变现物体的假想透明的平面，一般垂直于地面，平行于观者。标识为 PP。

基线——画面与基面的交界线。标识为 G。

视平线——与人眼等高的一条水平线。标识为 H。

顶视图

侧视图

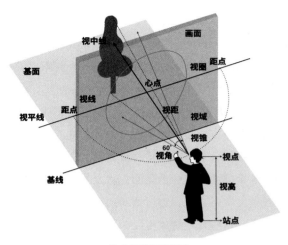

焦点透视原理图

方形呈现出倾斜的形状，正圆形的杯口呈现出椭圆的形状等；随着距离的加大，物体的细节会随之减少，变得模糊不清，边缘线也不清楚了。

物体过于靠近人眼，物体则会变形，如人靠近窗口，合适的距离，窗口则有垂直感，慢慢越来越靠近窗框，窗框出现透视向下透视变形，

这是因为人眼也是球体，越到眼睛的两边，球面变形越厉害。

物体越来越远离人眼，则消失在视野之中，看不见了，因此，完全要看清楚物体，则需要一个合适的观察距离与范围，以及视角。

视线——视点与物体任何部位的假想连线。标识为 SL。

视域——眼睛所能看到的空间范围。一般呈圆锥体，也叫视锥。

视角——视域所呈圆锥体的角顶，即视锥两条对称边线形成的夹角。一般情况下，为了避免视图变形，视角有效范围在 60 度左右。

视中线——视锥的中心轴。也就是视点到画面的垂直连线。它与画面的垂直交点就是心点（S°），又称主点。

视距——视点到心点的垂直距离。标识为 VD。

距点——将视距的长度反映在视平线上心点的左右两边所得的两个点。标识为 D。画面上以心点为圆心、视距为半径画圆线，圆线上的任意一点都可以叫距点。常用到的是在视平线上的距点。

视高——平视时，视点到基面间的距离。

02 人与物的位置关系

随着人与物之间的远近、方位、朝向等的变化，近处的物体显得大，而远处的显得小；平置的正

03 固定视点和视域

固定视点，是焦点透视的一条强制性法则，一个确立下来的不变的位置、物体或景象，从这个位置上被观察，焦点透视的法则在这个基础上得到建立。

视域，在不转动头部以及眼睛的情况下，包含从某个确定位置所看到全部事物的一个圆锥形区域，这个圆锥形区域范围是 60 度左右。超出这个范围透视形状将变形、失态、虚像，或者不准确。

04 画面

画面是人眼与物体之间垂直地切过视域中的一个假想的垂直平面，所有物象都会投影到画面上，如果在你面前放一块玻璃，就画你透过玻璃所看到的东西，并且在玻璃上描绘下来，那么，这块玻璃就代表了绘画画面。能透过玻璃看到和在纸面上表现多少东西，取决于你离画面的远近。物体距离画面越近，它就被投射得越大。透视学中要解决的一切问题都要落实到画幅中进行研究。

透过窗户看窗外景色

站立在窗前不动，从固定的视点，透过窗户透明平面的玻璃看外面的景色，能够更好地理解这个概念。

05　视平线

视平线是人眼的四个眼角假想的连线，无限向前推展到很远的地方，且与人眼等高的一条水平线，通常用一根线来表示。视平线随着人的移动而移动。头部左右摇动，并不影响视平线，而头部抬高或者低下，视平线会随之发生上下变化，看到的景与物也随之不同，因此视平线与景物密切相关。

06　视平面

把视平线往远处无限延展成为一块假想面，称为视平面。

视角是视点与任意两条视线之间的夹角。

一般规定，平视时，视平线与地平线重叠；俯视时，视平线在地平线之下；仰视时，视平线高于地平线。当蹲下看地面时，地面的面积就很小，站立时，可以看到更大的地面，当人登高俯视时，可以看到更大的地面，视线升得越高，看得越远，感觉地平线也升高了。

多数情况下看不见地平线时，那么透视线与视平线相交，形成焦点。

视平线与视线齐平，可以分为视平线以上的

物体与视平线以下的物体。

不同的视平线

同样是铁轨，地面上的铁轨消失于地平线上，而架高的轻轨的铁轨应该消失于视平线上。

07　视中线

它是视点与心点连接的直线，是视线中离物体最近最短的线，最正中的一条线，代表视点与物体的距离，也称为视距。一条假想的位于视域中央的线，从眼睛延伸出来，并与地平线成直角相交。

08　海平线

在一望无垠的大地上，天地相交的远处会有一条线，叫地平线；在一望无垠的大海上，大海与天空相交的远处也会有一条线，叫海平线。

09　地平线

地平线是焦点透视中与观看者视平高度相关的一条线，是天与地似乎汇合处的交界线。假设大地完全平坦，没有物体遮挡视野，消失点、中心消失点、视中线以及最远方的灭点，全都位于这条线上。

大地上所有的物体都向地平线消失。无论这条线是否被山丘或建筑遮挡，人眼看不见了，它的位置是确定的、始终存在的。在透视作品中，观看者相对地平高度上升时，画面上地平线的高度也上升，而且露出更多地面的部分，反之，观看者越接近地平高度，地平线也就越低。

地平线表示在大地完全平坦而且没有物体遮挡视野的情况下，天与地似乎交界的地方，它与观看者的视平高度有直接关系。视平高度是画家

来决定的，观看者没有选择机会，只有接受。地平线的位置决定所有事物，被观看的角度，就算不出现在画面上，它也必须被定位。

视平线与海平线、地平线不是同一条线，当人眼看此景时，视平线常常与地平线、海平线吻合，很容易误以为地平线就是视平线，大多数情况下，视平线与地平线是重合的。视线总是受到各种物体干扰，即使看不见地平线，地平线依旧存在。

10 地平面

观察者所立足的、延伸到地平线的一个平坦的水平平面，大海的海面，江河湖的水面，也都可以看成地平面。在描绘室内空间和桌子上摆放的物体时，又被分别称为地面和台面。与视平线高度齐平的地面与台面才与地平线重合。

11 视线与中心消失点

视线是从眼睛到物体或地平线的一条假设的连线，位于视域中央，任何与视中线一致的事物，如桌子的边缘、地板的木条间接缝，或者人行道的边沿，看上去都会是一条垂直的线，延伸它就会与地平线成垂直相交，其交点即是心点或者是中心消失点，它在观看者的正对面。

12 视中线

它是视点与心点连接的直线，是视线中离物体最近最短的线，最正中的一条线，代表视点与物体的距离，也称为视距。一条假想的位于视域中央的线，从眼睛延伸出来，并与地平线成直角相交。

13 消失点

当站在铁轨中间往远处看，两条铁轨一直向远处延伸下去，在很远处相交于一点，可以把铁轨消失的地方称为消失点，也叫焦点。

14 心点

同中心消失点、视中线与地平线的交叉点。视点对物体的垂直落点为心点，也是视觉的中心点。

15 视点

画家也常常被束缚在单一的观察视点进行创作，出于一种习惯或者某种风格，也可能是画室的空间与环境所造成的局限。在绘画课上，教师在做准备工作的时候，面临空间上的限制，要让画室中每一个人方便观察，学生必须找到感兴趣的位置画画，他们可能在同一位置待上整整一个学期，这样静物或模特会在相同的、单一的视平线和距离之内被观察着。课堂外，在条件允许的情况下，要养成画简单概括草图的习惯，仔细观察，变换构图的可能性，通过调节高或低的视平线来增加变化、戏剧性和兴趣点，可能一个不合理的视点能得到很好的效果，让普通的物体表现出另类的效果。

16 焦点透视特点

（1）近大远小：相同大小的物体，物体离观者越远，看起来越小，所有的物体，在很远的地方，都变成了一个点。

（2）近长远短：相同长短的物体，离观者越远，看起来越短。比如铁轨的轨枕，轨枕的长度

都相同，但离观者近的轨枕看起来就显得长，离观者越远就显得越短。

（3）透视收缩变短：直线或者平面，平行与观者的双眼时，呈现出它的最大尺寸；而物体与观者的位置关系旋转或者远离，物体看起来逐渐变短。

（4）汇集与会聚：互相平行的直线或者物体的边线向远方延伸，看起来逐渐聚拢、汇集与会聚。

（5）近实远虚：有实有虚，观察者把目光看近处时，细节清晰，随着距离渐渐地变远，物体的细节、轮廓、明度、纹理等，变得模糊不清，对比度减弱，画面出现了深度透视感。

（6）重叠：多个物体在空间上进行了重叠，表现了前后关系，也是绘画中表现深度感与空间感的重要方法。在二维和三维的描绘中，重叠的结构都能引起空间的深度。当两个相似的形状以不同的大小来表现的时候，会觉得大的离我们更近，现实经验让观者产生了这样的感觉，当看物体的时候，相同大小的物体会因为与观者的距离远近不同而显得大小不同。在画面中，可以用放入一个较小的对比形体而使得画面开阔。

（7）对焦、聚焦的原则：观察者把目光焦距对到哪里，哪里看得就清晰，其他区域就模糊，用清晰与模糊的效果，来强调画面的深度空间感。

（8）色彩透视：离观察者近的物体色彩鲜艳，离观察者远的物体色彩灰与浅，显得更弱与虚。

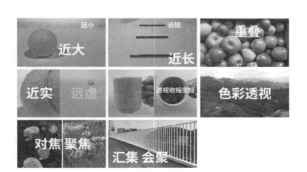

常用的几种绘画透视

01 常用的绘画透视

绘画的一个重要特征是在二维的平面纸张上画出三维立体效果。要正确表达风景中的空间距离与物体之间的比例关系，是画风景的基础和前提，尤其设计专业学生，要了解一些常用的几种绘画透视知识。透视是人观察客观景物，在视觉空间中所产生的近大远小的现象。在风景写生及其表达建筑、室内、景观、园林、产品设计时，掌握常用的绘画透视是极其重要的。若违背焦点透视规律，建筑形体、产品等与人的视觉感受不一样，所描绘的画面与对象就会失真，缺少真实感。

02 一点透视 （平行透视）

一点透视概念

在日常生活中，常常看到平行的直线相交于远处，当物体与观者之间呈现一种相互平行的关系时，画幅中呈现为平行透视。平行透视是直线透视，以立方体为例，在60度的视域中，立方体不论在什么位置，只要保证有一个面与画面平行，这种透视称为平行透视。这包括具有立方体性质的任何物体。立方体上有三组方向的平行线，它的平行线与垂直线为原线，方向不变，无消失点，只发生长短变化，所有与画面成直角的边线称为透视变线，向深度空间延伸，都消失至心点，称为平行透视，也称为一点透视，或者正面透视。

原线是与画面平行的直线，在视圈内永不消失，没有灭点。它们保持相互平行。

变线是与画面不平行的直线。相互平行的变线都消失于同一灭点。所有的变线一定会消失。

一点透视是直线透视的特殊情况，物体的透视线都集中在一个点上。

头部摇动或者倾斜，视平线不变，移动头部的位置，抬起或者低下，视平线相应地变化，视平线是理解透视的一个关键。

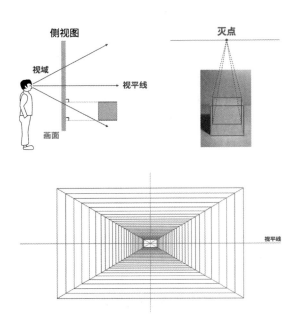

这幅一点透视，有向深处的延伸感，也有向外的突出感，也可以理解俯视它，像一座金字塔形状。

在眼前有很多直立的平面，在画面中心的中线上，呈一条直线，向左右延展，离中线越远，看到的面就越大，在有效的视域范围内，都呈现这样一个特点。

在眼前有很多水平的平面，平行于视平线，离视平线越远，看到的面积就越大；离视平线越近，看到的面积就越小，在视平线上呈现一条直线。

一点透视有这样一些特点

（1）只存在一个消失点，又称为一点透视；

（2）物体必然有一个面与画幅平行；

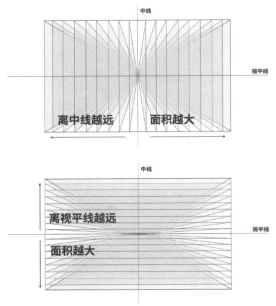

（3）视向与画幅垂直；

（4）所有垂直于画幅的线都向唯一的消失点汇集。

以铁轨为例

两条铁轨间的垂直距离都是相等的。两条或两条以上直线间的垂直距离相等，称为平行线，在二维画面上画平行线，永远不相交，在透视中，画地面上的铁轨不能画成平行线。

当一个人站在铁轨上看脚下的铁轨时，视线与地面的夹角较大，视野较小，才能看见近处的铁轨，慢慢抬头往远处看，铁轨间距没有变，但是视野范围变大，视线与地面的夹角变小，铁轨与枕木变远，看到的铁轨间距越来越短，到远方，地平线与铁轨相交重合，视野宽度消失，成为地平线上的一点，也就是消失点。铁轨看上去相交了，而实际情况并没有相交。

平行线是两条或者两条以上同一方向，并以等距离延伸的直线。如方形的桌子的边线是平行的，地面上一块块地板或地砖是平行的，两条铁

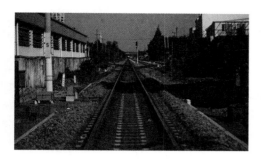

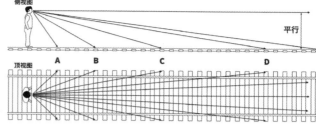

现实中平行的铁轨

画面中的铁轨

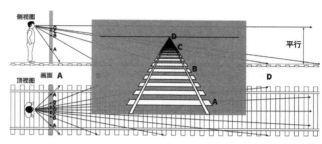

轨是平行的，路边的栏杆与电线杆是平行的，一条同样宽度的马路，等等。

在平行透视中，物体的一条边与画面水平线方向平行，向深度同一方向面的平行线，都向远处深度延伸，与视平线或者地平线相交，它们全都交到一点，而且只有一个消失点。这样就在二维平面上画出了三维深度的效果。从铁轨现象可以理解一点透视呈像原理。

以立方体为例，人眼前方合适距离看到的立体的物体效果

以立方体为例，立方体都在观者的60度的视域范围内，眼睛前方合适距离的立方体。立方体在观者的左边、中间、右边，可以看到立方体左右两个面，立方体与观者仍然保持平行关系；当立方体在视平线的上边时，可以看到立方体的底面；当立方体在视平线的下边时，可以看到立方体的顶面；在视锥范围里面有九个立方体，延伸方体上的斜线，汇集于一点，它们所有的变线都消失于中间的、远方的心点。这是一种表现深度

感的技巧，平行线退缩以后交汇于一点，这个点叫消失点，也叫焦点，这种透视法就是焦点透视。

一幅三维空间的画面，只有一条视平线，所有物体的深度透视线，都交到这根线上，形成一个焦点；互相不平行的面的平行线，深度透视线交于视平线，形成多个焦点。从一点透视模型图牢记一点透视的变化规律与特点。

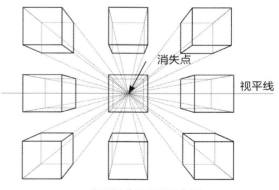

一点透视（平行透视）图

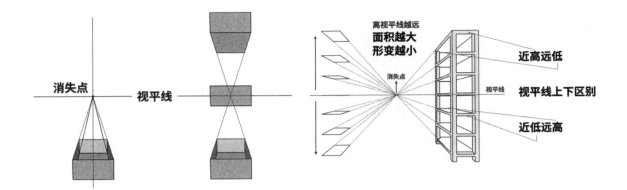

以人眼的各种不同角度的盒子透视为例

视平线以上的盒子，可以看到盒子的底面；视平线以下的盒子，就可以看到盒子的内部。

以货架为例

货架向左消失到焦点，离视平线越远的隔板，看到的面积就越大；离视平线越近的隔板，透视越大，看到的面积就越窄，在视平线上就变成一根线了。视平线上的货架，离观者近的就高，离观者远的就低，近高远底；反之，视平线下的货架，离观者近的就低，离观者远的就高，近低远高，这是一个规律。

直线透视是一个模仿人看东西的方式，多数情况下是精确的，但是二维画面创造出有深度感的错觉。

一点透视与物体大小、距离有关

物体的大小和物体离人眼的距离，都影响着人眼看到的透视效果，物体在一定距离与大小呈现了这样的效果。假设物体离人眼过近，直线会透视变形，在人眼前直线物体过大，也会透视变形；物体离人眼过远，则物体小到成为一点或者看不见。

物体离眼睛很近以后，看物体的效果，类似从鱼眼镜头看出去的效果，尤其在眼睛的眼角处，比较明显。

在透视中，一组平行线有向深度延伸，就一定交于视平线，形成一个焦点。

根据物体的大小，人眼与物体的距离，从一点透视向两点透视转换，有一个度量（范围）。

一点透视在绘画中的运用案例

达·芬奇《最后的晚餐》，完成于1495-1497年，所有的深度透视线都集中于画面中间的人物头部，让观众的视线与注意力集中，使得观众的视平线跟画面人物的头部处于同一水平线。

丢勒铜版画作品中的一点透视，文艺复兴艺术大师使用一点透视画画比较普遍，艺术家懂得了焦点透视，喜欢一点透视的稳定性与对称性，来传达画面的平静与秩序，一点透视很容易聚集观众的视线，巧妙运用一点透视来讲故事。

一点透视就是平行透视，是焦点透视的特殊情况，充分理解一点透视，对理解与运用焦点透视有很大的帮助。

03 两点透视 （成角透视）

两点透视概念

在生活中看建筑、看物体、看室内空间等，常常能看见两点透视的视觉。

在60度的视域中，如果平视的立方体没有一个面平行于画面，只有一条垂直边离画面最近，其左右两个立面与画面成角度的透视，它的边线向深度延伸，与视平线相交，形成左右两个焦点，称为成角透视。立方体的垂直线为原线，方向不变，无消失点，只发生长短变化，与画面成角度的两个立面的直角变线，成为两组变线，分别消失在心点两侧的视平线上，称为两点透视，也叫成角透视。这同样包括具有立方体性质的任何物体。运用焦点透视法作画时，眼睛的位置决定了视平线的高低，形成了平视、俯视、仰视的画面效果。

成角透视在生活中最常见，是绘画实践中使用最多的一种透视。两点透视是直线透视中常见的情况，物体的透视线都集中在左右两个焦点上。

焦点的位置主要由人的站点位置决定，如果站在立方体外面，右边面消失于右焦点，左边面消失于左焦点，如画建筑画，遵循着这样的规律。

站在立方体空间内，右边面消失于左焦点，左边面消失于右焦点，用于表现室内场景的空间透视。与平行透视相比较，成角透视拥有更多的焦点，富有更大的、灵活的空间表现力。

立方体的成角透视图例

立方体与观看者的位置发生着变化，在60度的视域中，立方体与画面保持夹角关系。立方体的边线与基面垂直的线为原线，方向不变；与画面成角度的两个立面的边线，为两组边线，分别消失两边的视平线上，这两个面与画面成角度，也叫成角透视，又因为在视平线上左右有两个焦

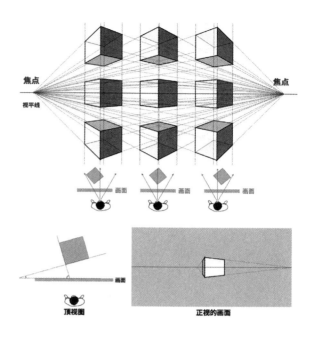

点，也叫两点透视。

焦点的位置主要由人的站点位置决定的，如果站在立方体的外面，右边的面消失于右焦点，左边的面消失于左焦点，在60度的视域范围里面，观者在立方体前移动，看到的立方体的块面面积不同，也会发生位置变化。

放在桌子上的立方体，摆好角度，人眼能看到立方体的三个面，延长两个方向的倾斜线，与视平线相交，形成左右两个焦点。

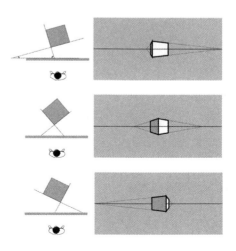

两点透视的变化规律

在平行透视的基础上，随着物体与人眼的位置变化，立方体的斜线与水平线有夹角变化，角度越大，透视变形越厉害，看到的面就越小，透视的焦点位置也越靠近心点，相反，水平线与倾斜的透视线越接近，夹角越小，透视形变越不明显，看到的面就越大，透视的焦点位置也越远离心点，越向着无穷远。

较为复杂的物体，画透视就不容易了，想象使用透明的盒子把物体罩住，用直线透视画出物体的透视，从大体块分析，逐步细化小的物体的直线透视，把圆的物体也想象成方体来画透视。使用这种方法画任何物体都可以，尤其形体复杂的建筑、形体变化不规则植物等，使用这样的方法，就可以把物体的透视控制得很好。

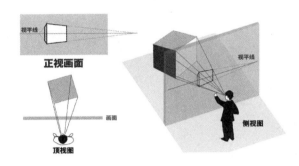

两点透视有这样一些特点：①存在两个消失点，又称为两点透视；②物体只有一条垂直线与画幅平行；③视向与画幅不垂直；④所有深度的透视线都向两个的消失点汇集。

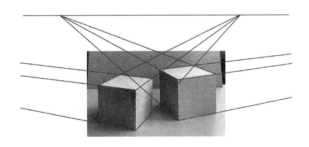

不平行的平面两点透视

不平行的平面透视，各个面与同一个根视平线相交，焦点位于视平线不同的位置上。

以产品为例的两点透视

使用透明的盒子理解透视中的物体，明白画直线透视对于复杂物体的重要性。

两点透视就是成角透视，是焦点透视运用最多的一种透视，生活中能看到最多的透视现象就是两点透视，充分理解两点透视，在左右两个焦点的引导下画出透视线，熟练地运用两点透视规律作画。

04 三点透视 （倾斜透视）

走在大自然的山坡上，穿越树林，低头往下看，会看到高大的树向下聚集的感觉；而向上爬坡的时候，抬头往上看，会看到树向上聚集的感觉。

在城市生活中，能看见明显的三点透视的高大建筑与摩天高楼的视觉效果。站在高楼底下，近距离看高楼，不能看全，必须抬头仰视高楼，像长方体一样的建筑轮廓线，会向高楼上方的一个消失点汇集，这些垂直于地心的直线，感觉会相交与汇集于很远一点；换了一个视角，俯视视角下高楼的透视效果，视平线高于大楼，视觉上，高楼会呈现上大下小。

三点透视概念

以仰视或者俯视，倾斜的视角看立方体的物体，物体在长、宽、高三个方向上的线条，都不平行于画面，会分别消失于三个点，呈现出倾斜透视的特点，有三个焦点。

在多数的视觉情况下，物体的透视线与视中线不垂直，视中线与景物之间的关系并不平行，不会有绝对平行关系出现，有倾斜角度，人的眼睛对物体的平行感知，是在视平线上下有限的区域内出现，并且在一定有限的距离中，很高大物体明显高或低于视平线，就会出现倾斜的现象，所以，当物体过于高大时，平时无法看到全貌时，人就需要用仰视或者俯视的视角来看。

如果这个物体很小，但是离人眼很近，也会有三个焦点。

以高层建筑为例的三点透视：在一个物体上有三组平行线，往三个方向消失，形成三个焦点，一般在近距离看高大建筑物，体现为建筑物的三组透视线均与画面成一定角度，三组线分别消失于三个消失点，称倾斜透视，也称三点透视。

一般在高大建筑物上体现为建筑物的三组透视线均与画面成一定角度，三组线分别消失于三个消失点，也称斜角透视。三点透视有仰视和俯视两种。三点透视与一点透视和两点透视相比，画起来有一定难度，较少运用。

将摩天高楼想象成一个非常高大的长方体盒子，站在高楼底下，近距离看高楼，不能看全，必须抬头仰视高楼，像长方体一样的建筑轮廓线，会向高楼上方的一个消失点汇集，这些垂直于地心的直线，感觉会相交与汇集于很远一点。

这是城市中的高楼，视平线高于大楼，俯视视角下的高楼的透视效果，呈现上大下小，假设我们能站在高楼更高的地方俯视摩天高楼，近距离看高楼，形成低头俯视高楼，像长方体一样的建筑轮廓线，会向高楼下方的一个消失点汇集。

这种方法多用来表现高层建筑，以显示其高大挺拔的特点或表现较大场景的鸟瞰环境，如城市广场和居住小区，以求更直观地展现其楼群、道路、绿化等关系。

以高层建筑为例的三点透视

在一个物体上有三组平行线，往三个方向消失，形成三个焦点。

一般在近距离看高大建筑物，体现为建筑物的三组透视线均与画面成一定角度，三组线分别消失于三个消失点，称斜角透视，也称三点透视。

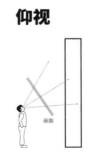

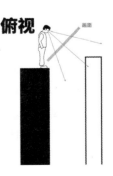

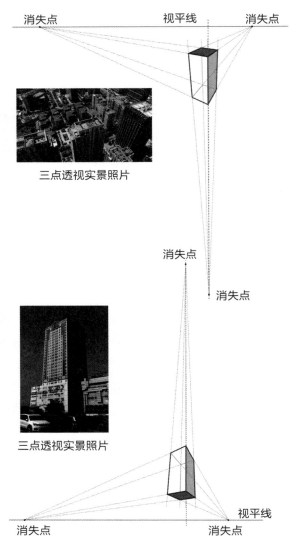

三点透视实景照片

三点透视实景照片

三点透视（倾斜透视）图

一个高大建筑，需要将自己的视角向上移动，水平线的变化比较小，而垂直线就有明显的变化，逐渐向上减缩，并且消失在天点；相反在高楼，向下俯视，原来的看上去的建筑垂直线，向下逐渐缩减，消失于地点。

垂直灭线上的消失点的位置，是随着斜面与视平线的夹角大小的变化而上下移动。高大建筑的变线越垂直，天点和地点与视平线上的消失点之间的距离就越大；相反垂直变线越接近水平，天点和地点与消失点之间距离就越小。

天点和地点与消失点之间距离，与观察者视点的距离有关，离观察者越近，天点和地点与消失点之间距离也越近。

三点透视有仰视和俯视两种。三点透视与一点透视和两点透视相比，画起来有一定难度。这种方法多用来表现高层建筑，以显示其高大挺拔的特点或表现较大场景的鸟瞰环境。

仰视高大建筑，垂直线向上会聚。

俯视高大建筑，垂直线向下汇聚。

在人眼的合适的距离，高大建筑在远处显得小了，看上去就像一个方体，就呈现一点透视或者二点透视。

天点，是近低远高向上倾斜段的消失点，在视平线上方的直立灭线上。

地点，是近高远底向下倾斜线段的消失点在视平线下方的直立灭线上。

直立灭线，垂直于视平线上的消失点，决定天点与地点位置的垂直线，也是与基面垂直的面的灭线。与地平线和视平线相交。

物体在三个方向上都呈现透视线，常常在画高大建筑时使用三点透视，画物体时，巧妙运用三点透视规律，能获得意想不到的视觉效果。

斜坡透视

当站在凯旋门上，俯瞰法国巴黎城市风景，都是斜坡的建筑屋顶，一般情况下就看整体，连成一片看。

有时候，对倾斜的感觉，不是由仰视、俯视造成的，也不是由物体超大或者超长，或者物体离人眼过近造成的，而是由物体本身倾斜造成的，如建筑的斜屋顶，地面斜坡，爬山过程中的斜坡，山坡上的台阶楼梯，打开的盒子等。

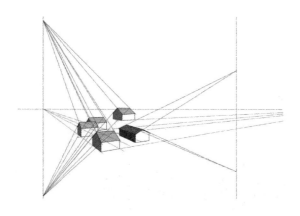

这四幢房子基本上是平行的，屋顶斜坡角度也一样，它们向上、向下的消失点都在同一条直立灭线上；而最右边的房子，屋顶倾斜方向不一样了，那么它的屋顶倾斜消失点就落在另一条直立灭线上。

倾斜透视的一些规律

看屋顶斜面，离我们近的那条边低，距离远的边高，这个斜面向上倾斜，透视线向上消失于天点。另一个房子也是一样，其实就是屋檐那条边离画面近，屋脊上的那条边离得远，这个屋顶坡面是向上倾斜；那么屋顶另一个坡面正好相反，看到它离得近的那条边高，离得远的边低，它就向下倾斜，透视线向下消失于地点。

这些物体在视觉上形成近低远高，或者近高

远低的面，与画面形成不同角度的夹角，在画面上形成更多的焦点。

倾斜透视（三点透视）的特点

（1）一个长方体的物体，有三个方向的消失点。

（2）物体没有一个面与画面平行。

（3）物体向上于天点消失，向下于地点消失。

05　圆形透视

在日常生活中，能看见圆形透视的物体。在绘画中，圆形透视也是经常见到的，它的形体比较特殊，如圆形硬币、圆形杯子、圆形餐盘、日用的锅碗盆、罐子、水管、圆桌子、圆柱体、拱形门、建筑梁柱、轮胎、树干，等等。

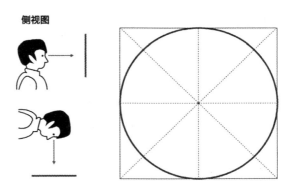

侧视图

圆

圆形透视主要讲的是正圆，从透视的角度去思考与这个圆形的位置关系，观察者正视或者俯视与圆形保持垂直，看到的是正圆，没有发生透视形变。

圆的透视画法：画出正方形，画出两条对角线，交点为圆心，通过圆心画出四条边的中心对称线，形成米字线，正在画出圆，正圆与正方紧密结合，由直线透视画出弧线透视，这样的画法决定了透视后圆的画法。

圆的透视画法，用直线来确定弧线，用正方形透视来确定圆的透视，如当圆形物体正对画面时，与画面平行，为正圆形，当圆的物体与画面不平行时因透视关系而看上去像椭圆形。

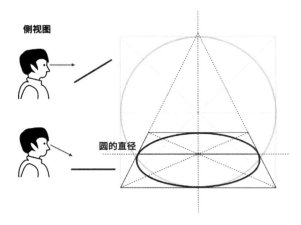

从正面看，圆与画面平行，这个是正圆，以横轴直径向后慢慢旋转，成倾斜角度，逐渐透视变形成各种形状的圆，直到与视平线重合，呈现出一条直线。

从俯视面看，圆与画面平行，这个是正圆，以纵轴直径向后慢慢旋转，成倾斜角度，逐渐透视变形成各种形状的圆，直到与中线重合，呈现出一条直线。

在立方体上不同的面，画出正圆的透视，可以画出三个方向的圆形透视。要画某个方向的圆形透视，必须先画出正方形的透视。看一个方向上的圆的透视，圆心连起来是轴线，也是同心圆。

相互平行的横向的一组圆形，与画面成垂直，可以看到，离观者视觉中线越远，看到的面越大，

所呈现的圆形越圆；在中线上呈现一条直线状态。

相互平行的纵向的一组圆形，与画面成垂直，可以看到，离观者视觉视平线越远，看到的面越大，所呈现的圆形越圆；在视平线上呈现一条直线状态。

圆形向后透视

圆形的透视变化，向后倒，看到的面越来越小，在视平线上变成一条线。如茶杯的杯口圆透视。

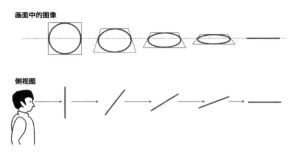

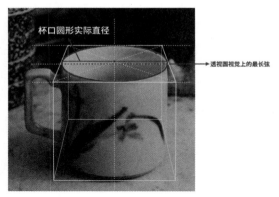

画圆形的透视，必须先画出直线透视，在直线透视基础上，才能较为准确地在空间深度上画出圆形透视变化。

圆形向左透视

　　圆形的透视变化,向左转,看到的面越来越小,在中线上变成一条线。

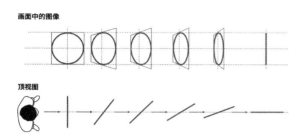

垂直画面的圆形向左右透视

　　垂直画面的圆形,在中线上变成一条线;圆形越靠近中线,看到的面就越小,逐渐向左和向右的透视变化,看到的面越来越大。

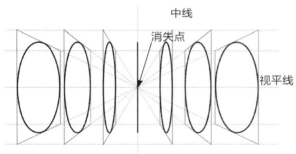

圆形透视的横向变化图

圆柱

　　从方体到圆柱体的变化,从方体上切面,面切得越多,柱体越远。圆柱体通过长方体来画。圆柱体画法要依靠长方体的透视画法来画,画出圆心,画出轴线。

　　生活中,这种柱体的物体很多,如各种各样的瓶子。

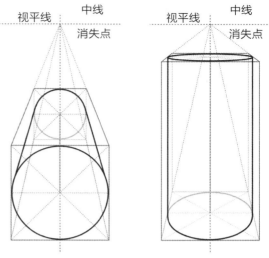

圆形透视图

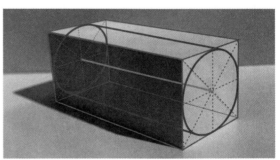

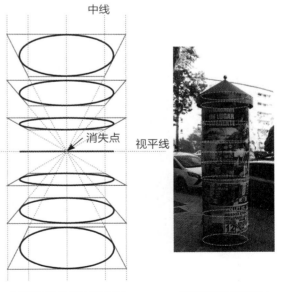

圆形透视的纵向变化图　　　圆形透视实景照片

06 绘画中的大气透视

通过模仿大气效果来表现画面的深度，空气中物体离视点越远越灰、越蓝。大气透视能够使画面产生十分迷人的效果和意境，能大大地增强画面的空间深度感。

据记载，古代罗马人就已经运用这个方法作画了。

尼德兰文艺复兴的代表人物扬·凡·爱克（1390-1441），于1435年创作的著名油画作品《圣母面见大臣罗林》，背景已经运用了大气透视。尼德兰弗兰德斯画派研究大气透视被历史记载了下来。

达·芬奇（1452-1519）在他的绘画笔记中最早提出大气透视概念与理论术语。达·芬奇绘画中背景都偏蓝色，体现了他对空气透视知识的运用。如《蒙娜丽莎》背景中已经出色地运用了大气透视。

19世纪英国画家透纳（1775-1851）的风景画继承扬·凡·爱克大气透视运用方面最为出色，而这逐渐演变出20世纪的抽象绘画。

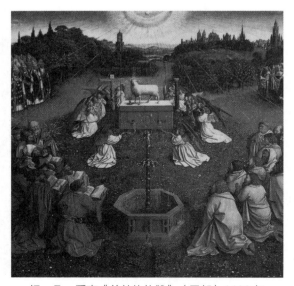

扬·凡·爱克《羔羊的礼赞》（局部）1432年

大气透视概念

大气透视（aerial perspective），是由于大气及空气介质，如雨、雪、烟、雾、尘土、水气等，由于大气层的阻隔，空气中稀薄的杂质、尘霾等造成观察者与物体距离远近的变化，人们看到近处的景物比远处的景物浓重、色彩饱满、清晰度高等的视觉现象，越远的物体看上去形象越模糊，所谓"远人无目，远树无枝，远山无石，远水无波"就是这个道理。

距离观察者近的物体，物体清晰可辨，明度更亮，色彩鲜艳，色彩对比强烈，远处的景物，不仅仅是越远越小，而且越远越模糊；离观察者远的物体，细节更模糊，明度更弱，色彩更淡、更灰、更浅，显得更弱、更虚，常常显示浅蓝色，色彩不饱和，对比更弱，这些特点加强了视觉空间感，这就是大气透视。

大气透视的视觉呈现，与光线和色彩的强弱有很大的关系，光线强，色彩显得更鲜艳更亮丽；光线变弱，色彩暗淡，世界呈现出混沌与模糊，色彩能够呈现出空间感与深度感，色彩透视会显出，色彩偏红偏暖则往前，偏蓝偏冷则往后往远处延伸，感觉无限深远。

大气透视研究的是关于空间距离与物体的色彩，及清晰度之间相应关系的规律。由于距离远近的不同，存在于这些距离之间的空气堆积的厚薄也不同，从而引起物象在人视觉上的色彩与清晰度的变化。

大气透视主要体现在自然界的空间与空气、不规则形体、层峦叠嶂的山。视觉中没有明显焦点，通过明暗深浅、线条穿插等来表现空间透视关系。

大气透视的特点

因空间距离不同，而发生的明暗、形体、色彩变化的视觉现象。其规律如下：

（1）明暗变化。近处物体的明暗对比强，调子层次丰富，变化明显。远处，明暗对比变弱，层次变少，明暗色调渐变趋于接近而呈现一片灰色。明暗变化不受光线角度的影响，与距离有关。

（2）形体变化。近处的物体形体轮廓清晰，物体愈远，形体轮廓愈模糊。空间距离变化而发生的形体与轮廓清晰度的变化，近处物体立体感强，远处的立体感弱，渐变为平面状。远处高大物体，上部清晰度大于下部，呈现上实下虚。

（3）色彩变化。色彩的明度、纯度、饱和度，由于空间距离的拉大而逐渐降低和变灰。近处的色彩、色相标准、清晰，远处的模糊，暖色逐渐变冷变灰，冷色逐渐变暖变灰。因此，近处的色彩冷暖对比强，远处的对比弱，最远处冷暖不分而形成为一片蓝灰色。

而在室内作画，进行素描写生的时候，由于物象间距离很近，空气透视变化不如风景的明显。但其大气透视的作用与规律是普遍存在的。刻画物体虚实关系的处理，可以按大气透视的规律进行处理。如在画轮廓时，要依空气透视原理，以浓淡、轻重不同的线条，画出空间感来。要避免毫无变化"铁丝框"般的轮廓线，加强物体轮廓虚实关系，使线条生动而富有表现力。

07 色彩透视

色彩透视是绘画技法理论术语。色彩透视是研究距离增加时，色彩随之变化的透视画法。大气透视近处色彩对比强烈，远处对比减弱，近处色彩偏暖，远处色彩偏冷等，由色彩引起的视觉透视变化，称为色彩透视。

同样的颜色中，离观察者眼睛愈近，物体色彩鲜艳，而对比强烈，色彩细节丰富，变化愈小；离观察者远的物体色彩灰与浅，显得更弱与虚，

色彩趋向单一。物体颜色随着远近变化，暗的物体愈远愈显得色淡，浅的物体愈远愈显色深。空气愈低愈厚，愈高愈稀，故远山顶色深而底色淡。

色彩与光线的强弱有很大的关系，光线强，色彩显得更鲜艳更亮丽，光线变弱，色彩暗淡，世界呈现出混沌与模糊，色彩能够呈现出空间感与深度感，色彩透视会显出，色彩偏红偏暖则往前，偏蓝偏冷则往后往远处延伸，感觉无限深远。

08 散点透视

画家在作画的时候，把客观物象在平面上正确地表现出来，使它们具有立体感和远近空间感，这种方法叫透视法。因为透视现象是近大远小的，所以也称为"远近法"。透视是绘画和造型艺术的专用术语。

散点透视则很难找到画家所处的定点位置。整个画面似乎有很多的视角，而每个视角又都在局部构成透视关系。可以理解，有点像我们现在爬山，走一段，拍张照，再走一段，拍一张，然后再拼贴起来。画面中画家的视角是不断移动的，因而产生了多个消失点，这种方法叫作"散点透视"。

散点透视不同于焦点透视只描绘眼睛固定在一个地方所看见的景与物，它的焦点不是一个，而是多个。视点的组织方式是与多个分散的视点群，画面与视点群之间，是无数与画面垂直的平行线，形成画面的每一个部分都是平视的效果。

散点透视在中国绘画中称为三远法，即高远、平远、深远，通常使用的是俯视。

散点透视的基本含义是随意移动视点，打破一个视域的界限，采取多视点的组合，将景物自然地、有机地组织到一个画面里，移动视点与多视域的组合，能灵活取景、组织画面与构图。

散点透视是针对焦点透视而提出来的中国水

黄公望《富春山居图》（局部）

张择端《清明上河图》（局部）

墨绘画中的透视方法。它能充分、透彻地表达空间场景较大的场面。如一幅卷轴画的某一段内容，从一个人向下的俯视房屋屋顶，同时也尽览桥下风光，比如宋朝张择端的《清明上河图》，元朝黄公望的《富春山居图》等。

焦点透视只有一个观察焦点，散点透视则有许多"点"，这样可以在有限的图画中表达许多主题，像一幅可以边走边看的长卷轴。中国画长卷是一种绘画形式，运用长卷表现对事物运动发展历程的描绘，为作品增添了流动性，横向多视点的组合方式将画面以"走马灯"的形式呈现，使得作品横向感不断地延伸，强调对画面的全景布局，故事不再单调地局限于某一情景，而是沿着水平线左右延展，烘托出故事情节的丰富性，如《清明上河图》，观众移动着欣赏画面时，每一个局部都像生活场景。

散点透视的画面，有利于表现人物与局部，散点透视的视点不集中，而是分散到画面各个部分，成为无数个分散的视点，被称作散点透视。

散点透视法是东方传统绘画的技法之一，中国水墨画、波斯细密画都采用这种方法。它不同于西方的焦点透视。

散点透视是中国画中常用的透视手法，理解了散点透视，能够很好地理解中国画。

第五章

不存在的线条

第 一 节

线描概述与线条训练

客观世界不存在线条这样的东西，它只存在于绘画艺术中。它是绘画最重要的表现手段与方法。

线条是一种最简洁的传达视觉信息的艺术形式。线条是强有力的绘画语言以及视觉象征。

在现实生活中，可能会把绳子、电线、头发丝、树枝、墙上裂缝、水纹、裤缝等具体的细长的物体看成线条，而在绘画艺术中，它完全是一个抽象的概念。

在人类的绘画历史上，线条是画家使用的最重要的，也是最早的描绘性图画要素。线条拥有任何美术作品中包含的内在生命力。线条用来客观地记录观察到的事物，描述空间中的形状，主观地表明大量的经验、概念和直觉。

线条是一个人观看绘画作品时眼睛移动的视觉走向。线条几乎可以表达任何的事物。

线条是最简单的形式，可以表现方向，表示物体结构，描绘物体轮廓，显示和分割空间以及捕捉动态。它有很强的艺术表现力，可以表现长度、宽度、图形、空间、色调、明暗、体积和材质感。

线条表达人类自身的情感，存在于人拖动手中画笔在纸上、墙上留下的痕迹中。画纸上留下的每一个标记，不论它是一根有意识画上的线条，还是一根乱画、涂鸦的线条，都不可避免地传达给敏感的观众，所有的线条都是有情感的，因此，20世纪荷兰著名抽象派画家蒙得里安说，每个人都知道，一根线条也可以表达一种情感。

线条是画家用来在二维平面上，将三维图像转化为视觉符号的方式。当观看图形时，我们不看线条，而看含有线条的图形边缘或轮廓。

中国水墨画就是线的艺术，它是东方艺术的代表，与西方欧洲油画艺术强调明暗形成极大的不同。进入20世纪以后，西方艺术打破原有的焦点透视，向东方艺术吸收精华，突破原有的理论，形成立体主义、抽象主义艺术等各种艺术流派，开始在西方绘画中强调线条的运用。

01 物体轮廓线

能画出物体的边缘，将一部分和另一部分分割开的线条叫做轮廓线。轮廓线显示出物体在空间中的图形、位置和结构。

为了提高描绘物体轮廓线的敏感度和技巧性，作画者要尽力追踪形体边缘的起伏与凹凸，保证观察视角、弯曲的人眼与执绘画工具之间形成精确而不刻意的协调。

作画者感觉使用一支铅笔或钢笔会比炭笔表达更清晰，这种眼、手、脑的协调能力在绘画实践中是极其宝贵的，而且，在手描绘之前，眼睛就告诉画家这根线条应该表现什么。而目前的电脑手绘板与显示屏幕之间基本形成盲画，不远的将来，会有直接用手指滑动显示屏幕画板，更直接地用于电脑绘物体轮廓。

线条变化本身就是一种强大的表现工具。线

条的粗细特点表现出空间关系和描绘性轮廓。画出线条粗细和虚实的变化，可以让一根线条表现出空间中的前后位置。线条控制着空间关系的灵活变化，它描述了空间中的形状，并且建立了形状的三维性图像。

用不同的绘画材料和不同的力量画出粗细线条，能产生暗和亮的不同程度。由于绘画动作，如运笔方向变化或者手的位置调整造成线条粗细的变化，其实，画家整个身体动作都起到作用，决定了线条的流畅度和优美度。

所有的绘画线条都敏感地、迅速地、真实地记录了作画者的观察、判断和感受，以及作画者绘画过程的身体状态、肌肉和神经的控制状况。作画者全神贯注于视觉的观察与体验之中，用线条反映对象的轮廓、形体和空间。

02 造型性线条

作画者经常需要通过单一线条来画物体轮廓造型。结构线具有某种描绘性，也与其他线条不同。有时，经常出于表现物体结构的需要，以及表达内在结构尤其体积的需要，比如雕塑素描、动画素描、建筑素描，等等，结构线能很清晰地表现对象。

有许多形体的微妙性不能通过单一线条来表现，需要排列密集紧凑的线条，创造出明暗变化。有时候要有一种自然趋势，就是通过附加线条、阴影或其他的色调明暗关系，特别是加强线条的宽度变化，来表现形体的复杂性。线条的结构造型的表现性，减少了对轮廓的描绘，强调对象内部特征，或者是物体表面体块的结构。当然，结构造型线要与轮廓线结合起来。

03 物体边缘的虚实线条

当人看物体形状，以及它受光和周围环境的影响，此时看到的物体形状的边缘并不完整，如强光照在光滑物体的表面，相似明暗的重叠等都会导致物体部分轮廓线的消失，消失的轮廓线在另一种情况下会再出现。在一幅画中，省略的线条可以成为一种很有用的表现力。通过留白的手法能够更好地引导人去想象画面中整体形状的完整。通过把线条在接近另一个形体时断开来，成为虚化的线条，这样来表达形与形之间的空间。不完整的轮廓不会给观看者带来理解的问题，因为大脑与眼睛能使它完整，形成意到笔不到的艺术效果。

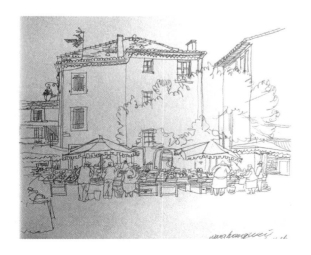

04 表现性线条

所有线条都具有表现性的特征，体现作画者对客观对象的认知和情感，取决于对线条的审美和情感态度。从历代绘画大师的作品中可以感知，他们的线条的表现力主要受视觉刺激而触发，而有的线条表现性来自画者的洞察力与视觉挑战，最终通过作品中的线条与观者一起体验与分享。最典型的是荷兰画家凡高，他用芦苇杆子削成铅笔状，自己制作速写笔，创造了扭动弯曲的、带有芦苇形状的线条，来表现风景中的树木、天空、白云、稻田、人物等，在绘画史中独树一帜，表现了强烈的个人情感，体现出他对阳光与生活的渴望。

像初学者未经训练的无意义地乱画，它是一种流畅的，能捕捉和确定形体的线条，它是一种技法，它要求你观察、感觉，并画出那个形体的全部，它是另一种独特的表现力。

研究性线条是一种绘画方法，画笔在画纸表面上以连续的或一系列断开的线条，自由而快速地移动。有时，线条跟随轮廓移动，有时成为表现形体姿态和动作的主要线条，它们在形体周围甚至内部穿插结构线。法国著名画家塞尚，毕生致力于探索视觉表现，其绘画语言的探索性痕迹非常清晰。

05 研究性线条

与单一描绘性轮廓的线条不同，研究性线条能画出线条的多样性，以及通常艺术表现的力量和活力。手握笔的快速移动和方向多变，产生了线条的粗细和明暗程度的变化。研究性线条不能

一根线条可能在想象中被创造出来。

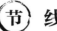 线条训练

01 铅笔线条训练

线条的语言是无穷尽的，当看了很多绘画大师的各种各样的线条，似乎作画者可以有选择线条的机会，事实并非如此，作画者没有自由选择线条的机会，因此，要专门对线条进行研究与训练，尽可能更好地掌控线条绘画语言。

线条是绘画所特有的艺术语言，也是速写最基本的语言之一。掌握和运用线条，直接影响对物体形体的塑造。绘画线条的基本要求是明确、肯定、均匀、有力、变化，等等，如果握笔的手不听大脑使唤，就不可能画出好的绘画作品。从现在开始进行的基础练习，是为适应手绘与电脑绘画而打好绘画基础的过程。在训练过程中，要注意握笔的方式，体会手、腕、肘的运动对线条产生的作用。

控制线条的轻重、速度和疏密变化。落笔要平稳、顺手、自然，使线条产生轻松、自然、富有弹性的感觉。

熟练使用线条的浓淡、粗细、长短、曲直、疾缓，以及组织线条的疏密、穿插、堆积、叠加等，用来表现对象的结构、空间、形体、质地等。

线条是造型艺术不可缺少的元素。

线条的练习工具首选是铅笔，因为铅笔可以画出丰富的线条，选择 6B 软铅笔来练，它色泽较深，质地松软，能画出长短、曲直、疏密、浓淡、虚实等变化；运用不同笔触能传达出各种视觉感受；不同软硬度的铅笔能画出不同的艺术效

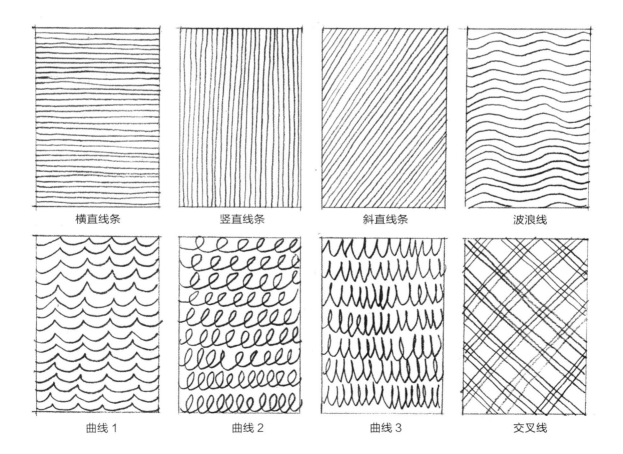

| 横直线条 | 竖直线条 | 斜直线条 | 波浪线 |
| 曲线 1 | 曲线 2 | 曲线 3 | 交叉线 |

果，同时运用不同手腕力量、角度和方向的变化，画出变化多端的线条来。

另外，根据不同性格的人的用笔，画出不同情感与表现力的线条。从画横直线、竖直线、粗犷线、曲线、交叉排线、多种组合线来练习铅笔线。多种组合线是把各种方向的线条组合起来，根据需要选择合适的形式来表达画面，通过线条组织产生明暗层次的渐变；还可以把铅笔尖削成尖的、扁平的等不同形状来练习。

活动铅笔能画出粗细相同的线条。

木炭笔的笔型与铅笔相同，因此使用也基本相同。但木炭笔笔芯质地比较硬，可以画出具有表现力的线条，它的黑白对比极其强烈，通过手腕的轻重和角度变化、运笔的疾缓、勾勒与皴擦，可以画出各种粗细、浓淡的线条，尤其在流畅、沧桑与枯涩的用笔时表现卓越。

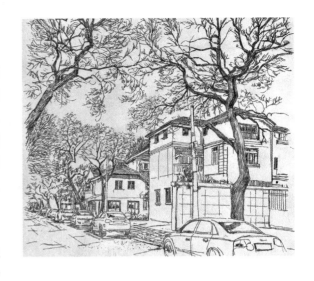

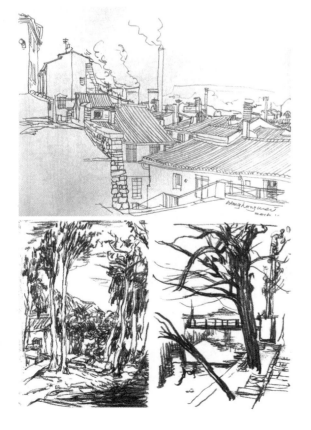

02 钢笔线条的训练

钢笔工具特殊，在画钢笔速写前，有必要做一些线条的练习。钢笔线条的形式多种多样，常用的有直线、斜线、曲线、交叉线、自由线等。

组织不同的线条可以表现不同的对象，单线条可以表现如建筑主体及配景的轮廓，能明确地体现建筑的构造及穿插；各种排线能更好地表现各种物体的体量感、空间感、不同材质的质感。

以直线、不同曲线或弧线做一些有规律的排列就形成一个灰面，灰面形成的深浅与线条排列的疏密，及线条的叠加层数有直接关系。

弧线排列比直线排列难，长线排列比短线排列难；竖线与横线交叉组成的块面富有动感，竖线重叠与横线重叠有整齐一致感，曲线重叠、交叉有起伏、活跃的动感。15世纪意大利文艺复兴大师米开朗基罗，大量使用类似钢笔的墨水笔画素描，线条排列整齐且平行，线条带有弧度，表现出人体肌肉的运动感与张力感，体现出紧张与力量。

在画钢笔速写之前应该做一些纯线条练习，线条有快速平滑线、缓线、颤动线、断断续续的线、自由随意的线等。

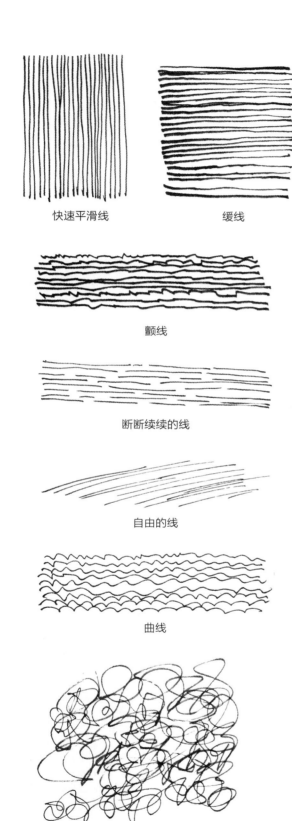

快速平滑线　　　　　缓线

颤线

断断续续的线

自由的线

曲线

乱线

快速平滑线

它的特点是用笔快速、果断、肯定，给人以率真、流畅和酣畅淋漓之感。线条直且具有速度感，肯定、流畅，多用于表现物体的形体关系，它可以传达清晰明了的视觉效果，画面爽快，也可以用短线形式转换方向多次重复，塑造物体明暗体积关系或富有规律的材质肌理。

缓线

其特点是用笔舒缓、沉着，给人以稳定、严谨、扎实的感觉，体现出较强的线条控制能力，多用于表现物体轮廓。

颤线

其特点是用笔轻微抖动，线条生动富有节奏变化。以颤线构成画面可以带来特殊的视觉效果，形成强烈的手绘效果。可以用于表现场景中的特定物体，如水景、倒影等。

断断续续的线

其长短变化比较随意，成波浪线、锯齿线、弧线、不规则等线条的组合，根据不同的形体随机生发，有浑然天成之感，画面生动活泼，有动感。还有粗细变化的线，变化丰富，对比强烈，有较强的视觉冲击力，细腻中见豪放，率性中见质朴。

自由的线

用笔自由、随意，是钢笔画线条运用到一定熟练程度而达到的境界。它不受规律限制，多用于快速表现画法。

曲线

曲线用于表现流线形建筑或植物形态，也可以组合表达某些特殊的肌理效果，如粗犷扭曲的老树干，质地粗糙、年代久远斑驳的老墙。线条

会富有动感，有组织性，流畅而变化丰富。

乱线

乱线用来表达自然界比较复杂而且形体规律不明显的物体，多采用画圆弧或螺旋式用线，以乱组织而成的画面具有特殊的视觉效果。在用乱线时，需要以整体的眼光掌握整个画面，如形体明确及黑白灰关系。

学习钢笔风景速写画，可以先从画树、山、石、简单建筑开始，慢慢过渡到较复杂的风景，建筑风景、街景、城市景观相对比较复杂，难以表现。

在各种绘画方法中，线条是简单而微妙复杂的形式，它可以勾勒轮廓，分割画面，捕捉人物动态等，想象的线条会加强周围气氛和光线的感觉，还会赋予一种空间感，极具艺术表现力。

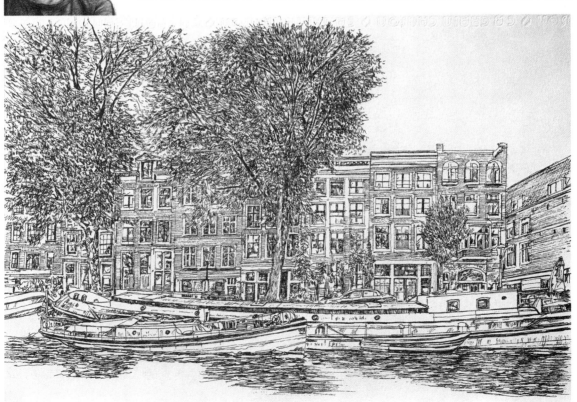

第（三）节

线描艺术四种类型

 线为主速写

线条是速写中最基本的造型元素，也是速写的本质所在。线条具有很强的表现力，通过线条的曲直、粗细、虚实、交叉、并列构成画面丰富的效果。线描画法具有高度概括的特点，排除明暗光影的干扰，从对象的结构或外形出发，把对象的形体、结构、转折、层次、质地等用概括的线条表现出来，不需要明暗来修饰，能使画面达到造型严谨、情景交融、形态生动、轻松明快的效果。

线条虽然简单，但是却是有很强的艺术生命

力，这种艺术表现力是人们将具有形式感的线条结合物体的想象所赋予的。不同线形的线条也具有不同的性格特点，根据不同对象和作画者的想法，运用不同特点的线条来表现物体，使画面产生不同的情感艺术效果，给观者以精神上的愉悦和美的享受。线条有刚劲有力的表现，也有柔弱轻盈的表现；有稚拙朴实的效果，还有流畅优美的表现力。

线条的变化取决于运笔，运笔轻快，画出的线条细而流畅；运笔速度慢而用力重，画出的线条就生涩，沉稳坚实的线条有力度感和向前感，用于主体轮廓与结构的表现，轻细的线条会有后退的感觉，可以用来描绘配景和远景。

02 线与面结合

线面结合的艺术处理方法，兼顾了线描与明暗表现方法，是在线描的画法上，在主要的物体，如建筑的结构处或者明暗交界处有选择地施以简单的明暗块面的排线。这种方法着重强调明暗两大部分的色调对比，对中间调子要进行归纳或大胆取舍，甚至可以省略，这样既能强调、突出建筑的某一主体或增加空间感、体积感，又可以保留线条的率真与韵味。线比块面造型具有更大的自由度和灵活性，它表现形体迅速明确，明暗块面又能给线条以补充，不仅活跃了画面气氛，也增添了画面的层次感与节奏感。

03 明暗速写

通过线条的排列、交叉、重叠的方法来表现画面的层次和明暗关系，对线条的合理组合表达出景物的光影变化和体量感，充分体现物象的形体结构和三维空间关系，通过黑白灰合理布局使画面产生较强的视觉冲击，因此，这种排线形式擅长表现光线照射下的物象。明暗风格的速写具有层次过渡细腻、柔和的特点，可以表现非常微妙的空间关系和物体的材质美感，特别是画出物体结构的同时，要强调明暗交界线的描绘，适当削弱中间层次。仔细观察熟悉物体的明暗关系，既要强调对比，又要做到统一，着重整体气氛的营造。

04 白描

中国画用线造型的方法，它依靠线本身的粗细、长短、曲直、方圆、轻重、缓急、虚实、疏密、顿挫、刚柔、浓淡、干湿等，在造型上生动运用和有机结合，来表现形体的质量感、体积感、空间感等。

白描是中国画的技法，描绘人物和花卉时用墨线勾勒物象，不着颜色，它也是一门独立的艺术。中国画讲究线条的运用，白描是中国画的基本功，人物画中的十八描是古人对线描的概括与提炼，有柳叶描、战笔水纹描、竹叶描、减笔描、柴笔描、蚯蚓描、高古游丝描、琴弦描、铁线描、行云流水描、蚂蟥描、钉头鼠尾描、橛头丁描、混描、曹衣描、橄榄描、折芦描、枣核描。

在训练、学习速写的过程中，有必要临摹一些白描及白描的制作技巧，帮助作画者提升对线的认识。

清明上河图（局部）

凡高 绘

每一个人都知道，一根线条也可以表达一种情感。

——派特·蒙德里安

第四节
线描艺术处理方法

01 概括与归纳

自然界中的事物纷繁复杂，速写并不是要求一味地描摹现实，刻板地再现现实，速写需要提炼自然界的事物，艺术再现所见之物，也是速写这一表现形式的特点所决定。要对主题、主体事物概括地表现，对次要的纷繁复杂的物体进行归纳。

02 取舍与组合

在风景速写中，要提取有意义、有美感而且符合构图需要的形象，舍弃与主题无关且对构图不利的事物，保留那些最重要、最突出的景，并对其强化，对次要的、琐碎的、零散的物加以去除，对物与景进行取舍，并进行合理的组合，把自然之中的韵律有条理地表现出来。

03 对比手法

对比是绘画重要的手法之一，是体现绘画的艺术趣味的主要因素，画面没有对比手法，就会显得平淡、杂乱与造作。速写中主要有虚实对比、疏密对比、黑白对比、色块面积对比、明暗对比、大小对比、曲直对比等。

比如虚实对比是拉开画面层次，突出画面主体，切忌对所有物体描绘得面面俱到、平均对待。疏密对比主要借助线条的组织达到拉开层次的目的，通常主体用线繁密且多变化，也借助线条深入塑造主体的材质、肌理和明暗关系，次要部分用线适宜简练概括。

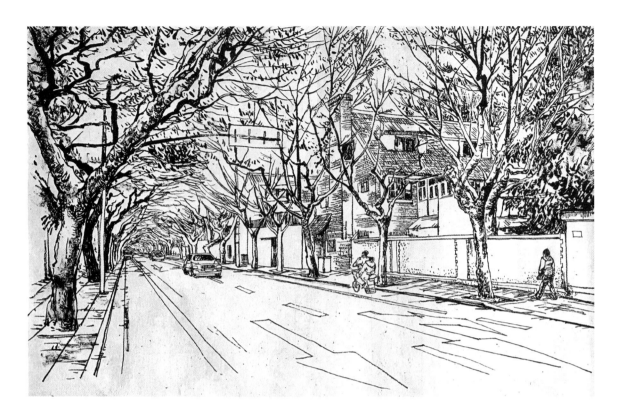

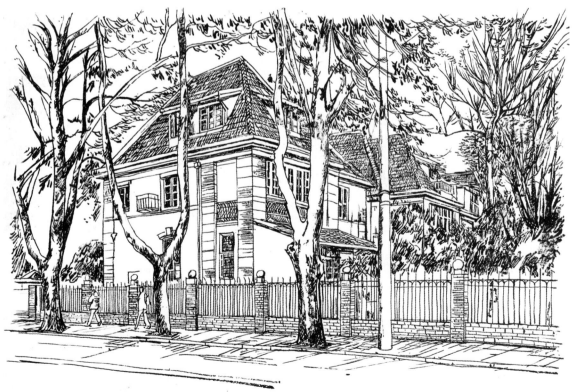

王淑劼 绘

动漫卡通线描

第 一 节

动漫卡通线描概述

　　线描是每个人的绘画历程中不可绕过的一步。

　　一个孩子在学习母语语言之前，就已经开始拿起画笔涂鸦一段时间了，在他（她）认识文字之前，阅读主要是依赖图片，而这一段时间是人生绘画涂鸦的黄金期。这与人类早期绘画十分相似。

　　3岁的孩子涂鸦的线条初具物体的轮廓，具有抽象性与几何性，可以从他们的作品中分辨出为何物体，而且这一阶段的造型归属孩子自己，它体现出个体和人类有趣的、自觉的、天真的情怀与情感，以及表现出来对世界强烈的好奇心。

　　4岁以后形状越来越完整，所描绘的物体越来越丰富，画面开始有场景，有故事情节，还有色彩，他们能组织成一个画面，情节生动，但多数画面具有片段与不完整性。在他们的世界里有几何形、植物、花卉、昆虫、动物、人物、建筑，以及头脑中想象出来的造型，体现幼儿自己世界的丰富多彩，以及他们对外部世界极其强烈的好奇心。有了形象思维，在二维平面上，他们的绘

画充满了想象力，不受时间、空间等任何约束，全无顾忌，自由自在想象，随心所欲表达。

随着年龄逐渐增长，对外部世界的强烈好奇心也伴随着孩子成长。记忆力、想象力也开始增长，对自己没有接触过的事物，孩子总是保持新鲜感，画面感越来完整、成熟，所表现的形象生动而有趣，充满创造力。

孩子不懂得什么是临摹，他们画画大胆用色，似乎天生就是画家，几乎不用橡皮，拿起笔一挥而就。而绘画中的线语言表现了丰富多彩的一面，对个人来说，这需要持续很长一段时间。

随着时间的推移，年龄再大一些，在十岁出头，有一些人兴趣转移，而有一部分人仍然钟爱绘画，逐渐转而进入较为专业化的绘画训练。会对速写、素描、动漫、动画、水彩等绘画门类进行尝试，进行美术专业训练。用线造型可以作为第一课的内容——速写训练，从自由想象开始，从身边的生活环境写生开始，也可以从临摹作品开始，由浅入深，循序渐进地学习绘画。

线描、速写是指在很短的时间内，用简单的绘画工具与概括的手法，快速地刻画出对象的主要形体特征与精神面貌的一种绘画形式。

目的是体验生活、记录生活、感悟生活，为绘画创作收集、积累素材，也是初学绘画者训练、培养形象记忆力和表现力的一种重要手段，同时，能培养学画者敏锐的观察力、想象力和迅速准确的表现力。它是绘画造型训练中必不可少的基本训练内容。

线描、速写是运用绘画的规律来刻画对象，在较短时间里，多角度、全方位地对客观对象进行研究，并用最简洁的线或面把形象的整体感受生动地表现出来。

练习线描、速写是提高绘画技艺最有效的方法。在学习绘画的过程中，线描、速写有重要的地位，它是锻炼造型能力的重要手段、重要的基

王淑劼 绘

王淑劼 绘

本功。它训练观察对象、概括对象的能力，并且训练作画者的造型塑造能力、形象记忆与默写能力及想象力。长期的速写锻炼，能使绘画者的脑、手、眼统一，使造型能力得到全面发展。

自然界丰富多彩，人物、风景、动物、静物、山川、植物、花木、禽畜、昆虫、鱼类、建筑，等等，都各自有造型特色。艺术家到生活中去感受，提炼生活中的精华，搜集绘画创作中所需要的大量的各种各样生活素材，这就要求具有较强的绘画能力，如形象记忆力和迅速准确的记录方法，训练和培养这种能力和方法的最好手段就是速写，速写是用少量的、快速的几笔线条捕捉到物体的精髓，一本画满这些观察的速写本，是今后绘画创作的灵感源泉。它不受时间、场地的限制，材料简便，更能激发作画者创作灵感。艺术家也用它来快速记下在头脑瞬间闪过的形象，速写是表现生活的一个重要方式。许多优秀艺术作品都跟速写有着密切的联系。

线描、速写是表达画家感受，记录、积累生活素材最好的一种方式，它是创作与生活之间的桥梁。为了捕捉快速多变的生活，通过大量的练习，掌握由慢到快，简要概括的表现方法，了解和熟悉对象的形体结构及其运动变化的规律，就能掌握塑造形体和刻画形象的能力，平时坚持观察研究对象，就能培养成生动深刻的造型能力和很强的形象记忆能力，大大提高艺术创作能力和水平。

速写的形式多样，从使用工具来说，有铅笔速写、炭笔速写、钢笔速写、铅笔淡彩速写；从表现手法来说，有以线为主的速写，有以明暗为主的速写，有以线与明暗结合的速写；从题材来说，有人物速写、风景速写、场景速写、动物速写等。人物中有头像速写、人物动态速写、人物组合速写、人物场景速写，是造型基础训练中的主体，也是速写学习的主要对象。

画速写，初学者需要从慢写到快写与动态速

达·芬奇 绘

写，从简单易学到画比较繁琐的。慢写到快写也是需要持之以恒的。速写本和笔要随身带，看到打动自己的人与物，就可以马上拿出纸和笔，画上几笔，把它记录下来。

学习速写的方法有很多，学习者要慢慢地去积累合适的学习方法。初学者需要好的速写临摹本，从临摹入手到速写写生学习。掌握速写的基础技法，只要通过勤奋学习，遵循正确的学习方法都可以掌握。

动漫卡通线描步骤与范例

动物题材的线描速写是比较有趣和有挑战性的，各种巨大而凶猛的动物，展现了不同的形体与结构，其难点在于，它们不会乖乖地给你做模特般地摆姿势，它们天性好动，初学者很难抓住它们的动态，把它们画下来。

最普通和容易接近的动物是家庭宠物，猫、狗、兔子、乌龟、小鸟，等等，还有比较熟悉的鸡、鸭、鹅、鸟等家禽与鸟禽，可以获得无数的动态来研究动物画法，研究动物的独特形状、运动规律及特征。

动物园会吸引很多画家去写生，那里有很多

动物题材可以画，如大型食肉动物，食草动物，如马、骆驼、鹿等。

尽管动物有一定的自由，但是它们的运动还是受到一定的限制，它们会重复有规律地做动作，可以画各种各样的动物，也可以专注地画一种动物进行专题研究，可能要很长一段时间。

可以去大自然画野生动物，但多数野生动物不通人性，画家非常难捕捉它们的自然习性。凡是同种类动物都是比较相似的，通过个体的表现来体现它们共同的特征。飞禽类动物的习性都是相对集中在同一地点寻食、洗澡或嬉戏，通过它们起飞或着地的动作，研究它们的身体结构或飞行时的变化，这些都提供了写生的好机会。

谢玮玲 绘

谢玮玲 绘

写生动物是卡通动物画的基础，熟悉、观察、记忆、研究动物的习性、特征与结构，以及表情特征和运动规律，用线进行提炼、概括，并进行拟人化处理，创作出卡通动物画，这在动画、动漫画中普遍使用。

画画就如写字，并不是那么遥不可及的事，你会拿笔会写字，就一定能画画。

身边有许多东西可以入画，一支铅笔、一个水杯、一把扫帚等，看到什么就可以画什么。把

画画当作日记，表达今天的心情，或者记录一些生活的感受，等等。经常有朋友对我说，看到你画，我也好想画啊！那就画！想到什么就画什么，把头脑中的画面付诸纸上，就这么简单，不要去纠结画得像不像，只要随心所欲，它能从中获得乐趣，感兴趣的事才能越做越好，每天练习，哪怕是小小的，日积月累，线条的感觉就会越来越熟。画画其实是一件很自我的事，因为它不会像数学题，会有一个标准答案。

谢玮玲 绘

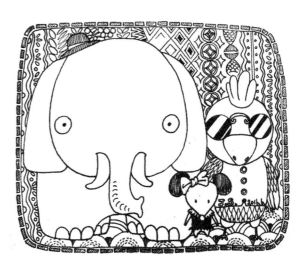

隋文婧 绘

01 卡通动物画法步骤

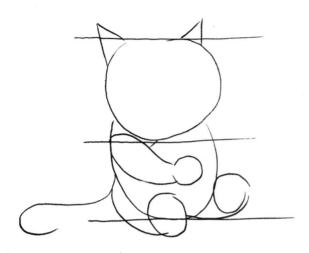

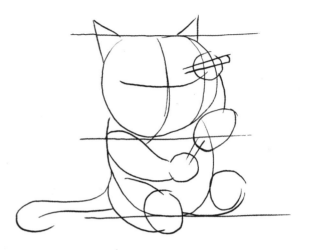

步骤1　用几条水平线确定好所画动物身体的比例，在卡通画中不用太在意动物身体的真实比例，可以自由发挥。

步骤2　勾勒出动物的动态，因为卡通画中动物都会用拟人化手法表现，所以与画人物一样，确定好五官位置。

步骤3　画出五官，突出动物的特征，把身体及四肢细化。

步骤4　仔细描绘五官及神态，深入刻画各个细节部分。

02 卡通动物画范例

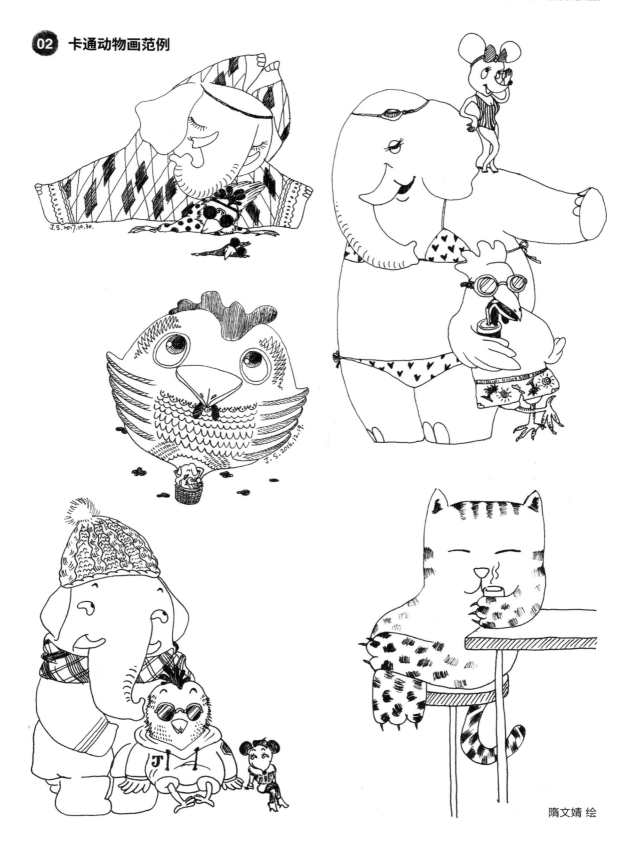

隋文婧 绘

03 卡通人物画法步骤

步骤 1 用几条水平线确定好人物身体的比例，在卡通画中没有规范的人物身体比例，可以自由发挥。

步骤 2 勾勒出人物的动态，确定好五官的位置。

步骤 3 画出五官，把身体及四肢细化。

步骤 4 仔细描绘五官及神态，加上表现头发的线条。把陪衬的物体也细化，最后加上阴影线以及场景相关的线条。

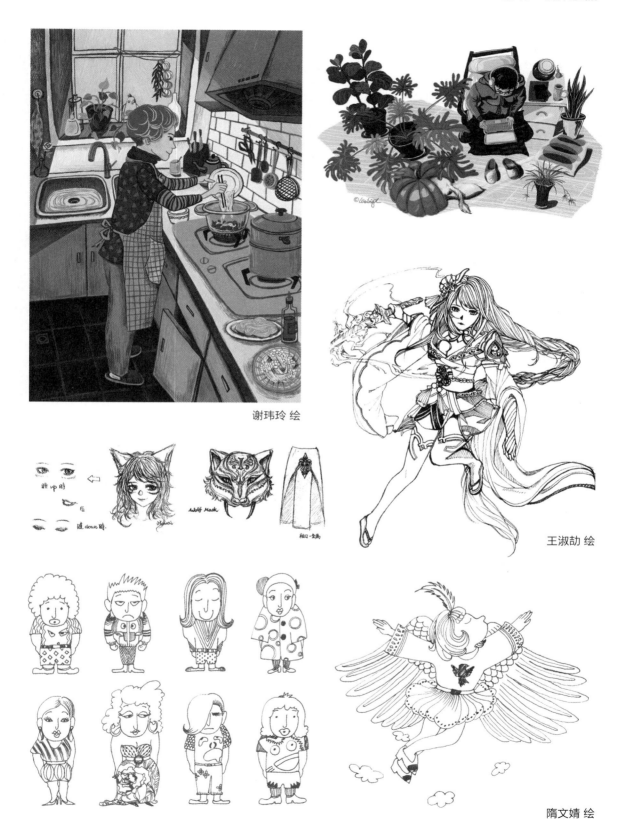

谢玮玲 绘

王淑劼 绘

隋文婧 绘

王淑劼 绘

行走的人
马鲁雁 绘

线描静物画法步骤

01 水壶画法步骤

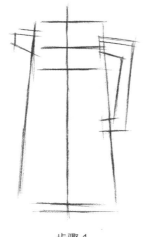

步骤 1

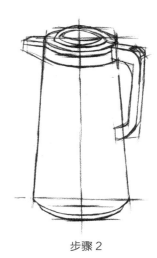

步骤 2

步骤 1

　　仔细观察，然后落笔，养成这个好习惯，中间用工字形确定构图，安排物体在画面上的位置，画出天、地、左、右线。用淡线开始画出物体的基本轮廓线。运用长直线画出水壶大体轮廓，以及物体的各个部分比例关系，画出水壶壶口及底座圆形合理的透视。

步骤 2

　　继续用淡线画出水壶的形体与结构，水壶手柄的不同方向的面。初步画出水壶的基本形。开始用深线画出水壶的形体与结构，从水壶的壶口开始勾勒，再勾水壶的壶身，然后壶的底座。

步骤 3

　　用深线画出水壶的手柄形体与结构，手柄有三个方向的面，通过线条把它表达清楚，以及顶面上的面有按钮的细节。画出水壶壶口，注意其圆形透视，最后完成水壶线描作品。

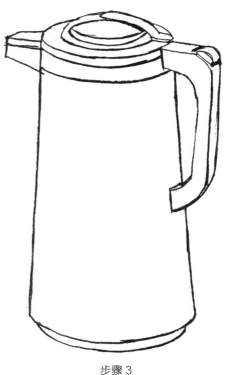

步骤 3

02 静物画法步骤

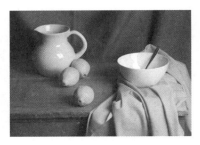
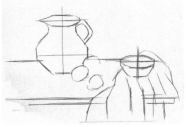
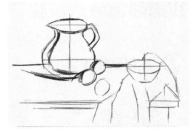

步骤 1　　　　　　　　　　　　　　步骤 2

步骤 1

仔细观察对象，然后落笔，画出大的三角形确定构图，安排物体在画面上合适的位置，画出天、地、左、右线。用淡线条勾画出物体初步轮廓。

步骤 2

从主体水壶开始刻画，用深线从壶口勾勒，再往下勾壶身，以及水壶手柄，注意手柄上的多根线条的穿插，用笔的侧锋，略微皴出些阴影。然后勾勒水壶前水果的轮廓，画出水果上的阴影，以及投射在水壶上的投影，表现出其前后关系。接着继续画出后面第二个水果的形体，画出些明暗线条，表现出一些空间关系。

步骤 3

画出碗的轮廓，以及碗中的勺子柄，与水壶和水果形成呼应。画出前面的水果轮廓，用炭精棒的侧锋画出些阴影面，稍微擦出些投影线，用来表现物体与桌面以及与其他物体的空间关系。画出碗的透视变化；画出布纹、桌面的轮廓，布纹的走向用线条的穿插来表现；桌面的线条，前面的画得粗一些，后面画得细一些。

最后做一些画面的润色，在桌子的侧面画上些粗犷、蓬松的线，加强表现画面空间感，在布纹上也用笔的侧锋画松软的粗线，体现出物体的质感。

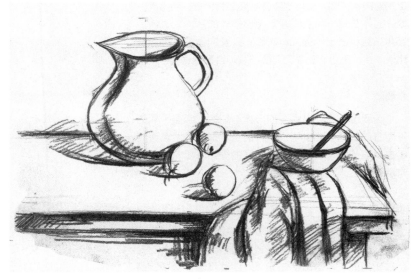

步骤 3

03 静物线描图例

隋文婧 绘

凡高 绘

诗意般的风景画

 风景速写概述

在绘画史上，不论是在东方国家还是西方国家，会发现风景这一题材是促进画家艺术表达的一个重要内容。风景画在绘画史中是重重的一笔。

考古发现，早在古希腊和罗马人创造的壁画中就有风景画，在15世纪文艺复兴时期，达·芬奇画下了第一幅风景素描，风景题材普遍存在于绘画的背景中，作为宗教场景或者人物画的衬托。直到17世纪"黄金时代"的荷兰，弗兰德斯画派与荷兰画派出现，欧洲纯风景画形成，成为一个绘画类别或流派，一直延续到今天。

在中国，1500年前的东晋，当第一幅绘画出现时，画面基本都是山、树、水等景色，人物在画面中只占少部分，到了隋朝，出现了第一张纯风景画，展子虔的《早春图》，宋朝山水画成就到达鼎盛，因此，中国水墨画的发展注定就是以风景题材为主——山水画。

大自然的气候变化，一年四季季节交替，空间与距离的无限延伸，色彩斑斓，千奇百怪的物

体形状与物种质感的交杂，这些都是激发画家去表现真实风景的创作冲动，尝试进行人类精神的再次创造，因此，达·芬奇曾经认为风景画的结构是非常有趣味的，其他画家也都对这一主题十分着迷。达·芬奇画一幅画时曾描述，黑森森的树木与灰色的夜空相对照，产生一种孩童时才感受到的诗意和与自然的亲近感。

人们的生活与活动离不开所生活的环境，风景画是人对客观世界的一种反映，也不断扩大对自然界认识的范围。它是画家研究和表现自然界各种景物的题材，增强对世界的感知力与想象力。画家以素描、色彩的方式描绘人们的活动场所以及密切相关的环境，风景因其诱人的美感也成为画家专门描绘的对象，从而成为一种独立的、别具风格的艺术形式。

风景是受到大多数人所钟爱的绘画题材，风景也常作为绘画初学者入门的题材。生活中有很多看上去习以为常的景物，但是，能寄情于景，把景看成有生命的，美就此产生，风景画就此产生。比如江南水乡氤氲秀美，高山大川显示出崇高雄伟之气概，亭台楼阁的园林风光给人世外桃源般休闲宁静的美感。

人们会把风景画这个概念与左右完全展开的全景式景色联系起来，广阔的空间、巍峨的山脉、婀娜多姿的树木会吸引着我们，但是，画家会选

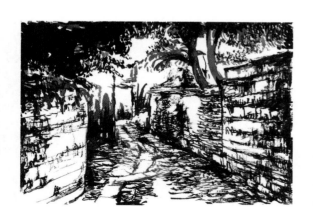

择将视线集中在风景的某一个方面，这样能更好地理解风景的美妙与布局，也能得到一个更好的表达方式，同时，也为绘画表达提供了丰富的资源。

风景画是在17世纪的欧洲才被普遍认可的独立的艺术门类，它起步较晚，却丝毫不逊色于静物、人物等其他题材的绘画。长期以来，风景画的魅力及其光影变化一直吸引着画家们，而打开画室大门，走出画室画画，画家们成群结队地大规模进行风景写生，这则是19世纪中叶以后的事情，它是法国画家对绘画的一个重大贡献。风景因其诱人的美感成为画家专门描绘的对象，成为一种独立的别具风格的艺术形式，深受人们喜爱和欣赏。

学习风景画必须到大自然中写生，写生是作画者直接面对大自然的景色进行描绘的一种绘画形式，自然界的景物千姿百态、千变万化，是艺术家取之不尽的素材与源泉。在与自然界的亲密接触过程中，能更深刻地认识到大自然的奇异与美妙。在深入自然界的艺术实践中，可以深深地感受到自然界万物的声息与和谐的美。

画家的风景画能体现艺术家的自我心理描绘，借景抒情，情景交融，以景写情，表现人对大自然的热爱，情景有着不可分割的依存关系。风景画不仅单纯描绘客观的自然景色，从选材、取景到描绘，都反映了作画者对客观世界的认识，探索自然界的奥秘，反映艺术家的审美情趣与思想感情。因此，在欣赏风景作品时，不仅要欣赏画家技巧，更要感悟艺术家在画面上流露的丰富情感，艺术家通过绘画作品把其敏锐的视觉美感传递给人们，在进行风景描绘时，把其内涵揭示出来，并与观者的思想情感互通。

风景写生已经成为很多美术学院和设计学院学生的大学专业必修课程，它是学生在教室外，直面大自然，进行绘画练习，素描训练、色彩训练或者直接进行绘画创作，抒发自己的情感。

在户外写生风景画，画家要使自己处于一个较为自由、放松与舒适的状态，因为会面对炎热、寒冷、强烈的太阳照射、刮风、下雨、下雪以及蚊子、苍蝇等昆虫的叮咬；然后，画家还要面临其他各种各样的问题，所有的这些还不算是什么问题，最重要的是画家还需要背上一个重重的大包，里面带上齐备的画具、画框，快速地作画；最后，把一张完整的作品完好无缺地带回画室。

风景速写的取景与视角

01 风景的取景

面对你所看到的景色，首先要触景生情，产生情感体验的关键是景物的主体，需要整体观察，突出重点，确定要画什么，进行选景、取景，这也是构思。

画风景的首要问题是取景和构图，要把描绘的对象放在画面恰当的位置。必须知道地平线对画面构图的作用，置于旷野中，放眼往远处看，远处地面、水面与天空交界于一根线——地平线，人的眼睛四个眼角的连线无限向远方延展的水平线——视平线，它们经常重叠在一起。

风景写生首先会遇到画什么，怎么画。初步开始时，可以由简入繁，循序渐进，一棵树、一幢房子、一条小路等，而后慢慢学会取景与构图，这是学风景画的关键一步。

要考虑取景，画面要有构图规律，既要均衡又要有变化，也要有特点，主体突出，色彩倾向要明确，风景取景要有意境。

02 视角

对一个景，可以从多个角度去分析，也可以从不同时间、不同季节、不同气候去分析比较，还要改变视角，可以从平视、仰视、俯视等角度观察与取景。作画前，可以在大脑中记忆、储存一些经典的、常用的风景画面构图，如三角形构图、C字形构图、S字形构图等。选择画幅，有横幅、竖幅、方形和长方形的画幅形式，写生时应备好不同比例的纸张，根据需要选用。

当面对景物，选择好要表现的主题后，随后要考虑选择角度，画风景画选择角度极为重要，同一景从不同的角度去构图会产生不同的艺术效果。

要选择能充分体现事物特征的角度去表现，使画面主次分明，生动活泼。开始构图时，要确定地平线的大致位置，使客观景物有了依据，也是作者表达作画意图的根本。如画街景、建筑等，把地平线放得较低；画大地、麦田等，要把地平线放地高一些，这样，主体在平面上面积较大，要灵活地处理地平线。

风景视角安排是作画过程中的一个重要环节，可以反复画一些小稿，多推敲。构图既平衡又有变化。把画面各组成部分进行组合、配置并加以整理，构成一个艺术性较高的画面，把构成整体的那些部分统一起来，在画面上对表现的对象进行组织，把典型化的物象进行强调、突出，舍弃一般的、繁琐的东西。做到有主有次，相互呼应，虚实对比，取得整体形式的完美统一，做到完整、变化、有层次感。

风景取景有平视、俯视和仰视。

平视取景是画面用得最多的一种，视平线比较居中，它跟我们眼睛观看事物接近，视角普通、常规，视线比较平稳，画面构图也较常规与平稳。

俯视取景时，把视平线在画面上放得高一些，地平线的位置在视平线的上方，俯视是从高往低看，有鸟瞰大地的感觉，视平线在画面上放得越高，大地地面就越大，视野就越宽广，内容就越丰富，景物层次越分明，多数用来画场面较大的画面与全景图。

仰视时，地平线在视平线下方，是由低往高处看，能在画面上表现出高度，可以用来表现一种庄严、崇高、伟大的感觉，表现高山、瀑布、摩天大厦等用此视角。

面对万千气象的大自然，须意在笔先，抓住气氛，捕捉感觉，确定描绘中心，着重氛围与感觉的表达，以简要概括为主，追求松动的意境，这是风景追求的境界。

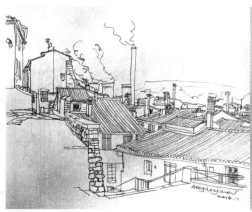
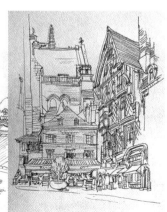

如果你有画速写的爱好和习惯，那么就可以随时捕捉眼前你喜欢的任何题材来画，一幅风景速写一般只有一个主体，把对象的形状安排在速写本上，转化成绘画语言，画面要表达什么应该十分清晰。

用画家的眼光来审视，去发现有价值的、吸引你的，周围环境都存在的绘画题材。

03 近、中、远景距离取景

在风景画中，远近距离的空间感的表现是非常重要的。在画面上有近景、中景与远景的处理，以及主体与客体的关系。现实生活中，看风景，距离作画者越近的物体，越看得清楚，越远的物体，越看不清楚，而且，越往远处越来越弱，越来越模糊。

近景、中景、远景是构思风景画最基本的原则，它使画面深度有三个层次，中景是引起人们视觉注意的中心，也应该是画面主体的位置，可以表现出一定的空间范围和视觉场面，而前景和远景起到陪衬的作用，主体在中间不能太大或太小，这是常规风景画的空间处理方法。

当然，主体也可以放在前景，把主体画得很近，感觉与观众很近，主体被画得很大，一般用于较特殊的情况，进行一些特写描写，而中景和远景做衬托。

特殊情况下可以把主体放在远景，前景、中景做衬托，表现看得很远，画面的场景感觉很大，

空间感很强，有一种出其不意、与众不同的视觉效果。

把视平线在画面上安排妥当，根据具体情况灵活安排。主次关系以及远景、中景、近景要安排合理，一般主体安排在中景位置，近景与远景起衬托与突出主体作用，在取景构思上要主次分明，要对景进行提炼与概括。

04 移景

有时候风景写生，主体周围没有合适的近景和远景，要根据需要移动或默写出能更好地衬托主体的近景与远景，一般近景要画得概括，而远景画得虚柔些。

在必要的时候，在画面上进行点景，增加画面的生动性，例如在草地上、树林里点几个小人、河流里点一条小船、马路上点一辆小车，使风景画生机盎然，画面中产生故事性，多一些韵味。

无论画什么，都需要预先构思、构图。主要的景物摆放在画面中间是很平淡、呆板的，也很难吸引观众的注意，因此，不要把所有的注意力集中在画面中间，要创造有韵律的构图，将视线引导到画面上，并引向画面各处，创造兴趣点。

05 构图框

构图框也叫取景框。构图框的使用早在文艺复兴时期就开始了，直到现在还是很多画家喜爱

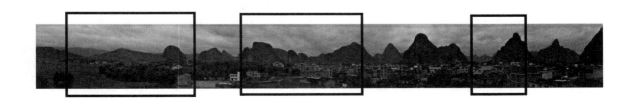

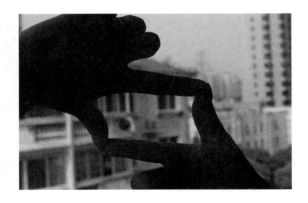

构图框

用的工具。绘画之前，将构图框放在对象和自己的眼睛之间，观察在框中对象的位置、大小、比例关系，移动构图框反复观察，以此来确定构图，或是删减内容。对象离自己越近，在取景框内就显得越大，反之离自己越远则越小。

自己制作构图框，在卡纸上挖出与画面比例一样的长方块，或者用卡纸做两个直角，组合起来使用。

户外有丰富的内容可以画，有着广阔的视野。拿着取景框比划，是大场景还是某物的细节等，体会各种距离的视野，有时天空多一点，有时背景多一点，在脑中形成画面效果，运筹帷幄，寻找有趣的画面和精彩的构图。

画面的纵向形式有时被称为人像模式，画面的横向构图形式被称为风景模式，但是横向模式并不适合所有的户外写生，要常常别出心裁地构思画面，试图去打破常规与法则，尝试各种可能。

 一棵树的画法

初学者在画速写之前，要做一些单体的训练，可以从一些小景开始绘画，如校园门、小花坛、一棵小树、一座石桥，等等。植物常常作为画面或建筑物配景的一部分，表现时要考虑其与主体的关系，起到烘托、遮挡的作用，以及在画面中作为近景、中景、远景的不同表现方式。

树作为风景画面主体来表现，是必不可少的风景元素，例如水墨山水画中，树的表现占了三分之一的面积，是主要的表现对象与内容。先练习画树木，再表达森林。

下面以树为例，讲解树的画法。

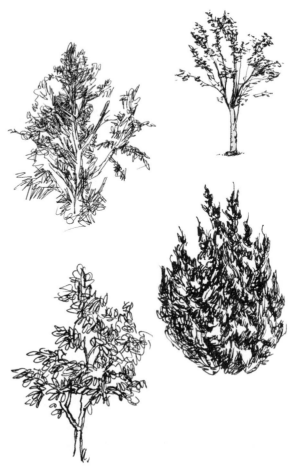

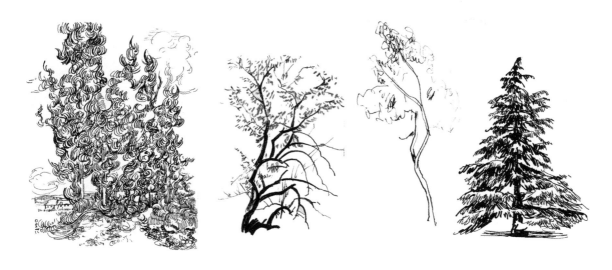

01 树的画法

表现树木要根据树的生长规律与它的造型特征来描绘，树生长的过程是先长主干，然后生枝桠，再长叶，树形由树冠和树干两个部分组成，其外轮廓概括成半球体、球体、锥体等，不要以一片一片树叶去理解它。在风景画中，它通常以剪影的视觉来呈现，因此，将树形归纳成简单的几何形，然后逐渐描绘细节，再结合明暗关系，这样画比较整体，也比较容易表现出一棵树的造型。

在描绘时，注意主干和枝干的自然变化、穿插与疏密关系。树的种类繁多，由于干、枝、叶的差别形成各类树的造型特点。其树的外形轮廓

最能体现树的特征。树还有对立、并立、丛生等生长情况。

由于生长环境及树龄的差异，树干和树枝的形态及纹理结构也不相同，松树、柏树等显得挺拔苍劲，柳树则呈现柔软下垂，轻盈飘逸之势，白杨则挺拔直立，刚健俊俏。画树干不要太直，太直显刻板；也不能太曲，则显软弱无力。树枝的结构有向上长、平生横出、向下弯曲三种情况，注意它们的枝干穿插，能体现出树的前后左右的空间关系，并且注意疏密与动势的安排，对小枝进行大胆的概括与去除。

树叶，是构成树的审美重要的组成部分，树叶的形状和种类十分丰富。树叶往往形成树冠，成几何形，画树叶要先分析叶的形状及排列组合

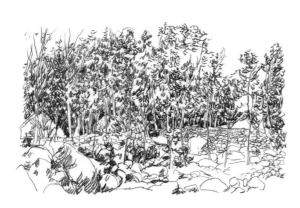

方式，做到心中有大致了解；再看整体姿态的感觉，画树叶要成片的看与画，来表现树的枝繁叶茂，这样表现起来会非常从容，还需要取舍、概括，主要表现树外形的形态。其次表现一些明暗关系，还要结合疏密处理，以及与主体的关系，大胆取舍，主次分明。

远处的树，用来表现远景，突出空间，经常画一些概括的树，寥寥几笔勾勒，来表现远处的树，远处树丛也只需要用线表现轮廓或几何形就可以，不需要表达更多的细节。

02 几种常见的树木画法

每一种树在外观形态上都有很大的区别，要注意观察树的整体形体的变化，以及不同品种的树的形态上的区别。

松树

松树是一种独具美感的树种，它生命力顽强，表现出挺拔苍劲、顶天立地的气概。通过画松树可以寄托一种崇高、正直、磊落的襟怀，画松皮要苍劲，毛而不光，松针呈针状，有半圆、圆形、马尾形等，画松针不要上下对齐，而且有些部分要重叠显得生动。

柳树

柳树体态婀娜多姿，有向水边倾斜的特点。柳树树干苍老而柳条柔嫩，画柳条要笔缓势连，柔中带刚。画柳叶可以用双勾点叶子，要蓬松而有虚实、刚柔等变化。

竹子

在中国竹子非常普及，几乎大半个中国都可以见到它，江南更是随处可见，不管是在农家小院，还是起伏的山峦中。水墨画中，它是一个重要题材，画竹子可以先画竹干，由下往上，节节上升，竹叶可以用双勾线条的方法，一组一组来表现，注意其疏密关系。

阔叶树木

比如棕榈树、芭蕉树、榕树、铁树、香樟树等，画大叶树木，要先从最靠近树干的地方开始刻画，用简练而准确的线条勾勒叶子，画出树干及其树叶等，要仔细观察每一片叶子卷曲向上的走势及疏密变化。

藤类植物

紫藤、爬山虎等属于藤类植物，它们依附于山墙、架子、树干来生长，枝干造型独特，盘根错节，富有韵律感，树叶浓密而均匀。

灌木

在风景画中，灌木的体量较小，容易被忽略，它经常在树木之间、山墙角或栅栏边，起到烘托、衬托主体的作用。画的时候注意不同灌木之间的搭配，以及外形上错落有致的变化。

03 树的画法步骤

步骤1 从树干的下方向上勾线，也可以从左边开始勾勒，之后再勾右边，树干先勾完。

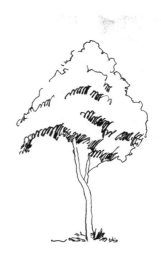

步骤2 开始勾勒树冠的外形，以及亮暗交界部分。

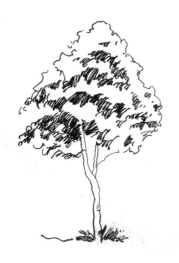

步骤3 把树冠看成一个整体，形成一个半球体的形状来塑造，从中间部分来刻画树叶。

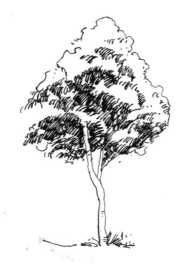

步骤4 加强暗部树叶的刻画，一组一组来组织刻画，不要一片一片来描写。

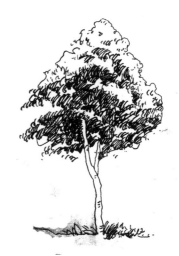

步骤5 整体观察，整体塑造，整体调整，更多注意树的婀娜多姿的体态。

描绘茂密的树时，注意避免在一棵树上过多地重复使用与后面另一颗树同样的颜色，要变化运用更亮、更深或更强的绿色。

——达·芬奇

04 树的范画

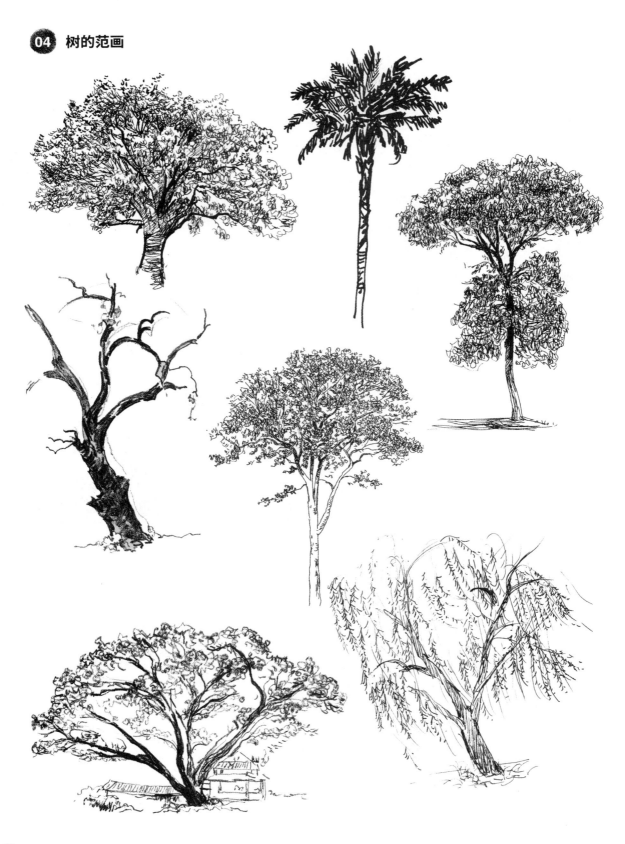

凡高 绘　　　　　　　　　　　　　　　　　　凡高 绘

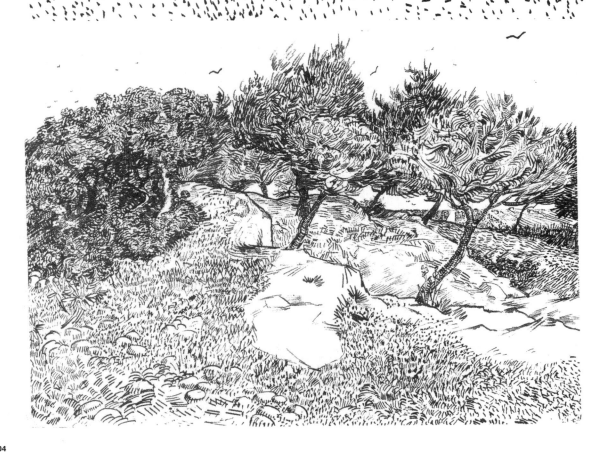

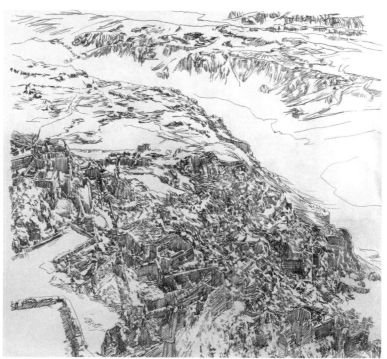

第 ④ 节　山与石的画法

　　山与石的奇特造型是大自然的鬼斧神工，在欧洲绘画中，对风景画题材早期描绘就是各种奇奇怪怪的岩石，表达一种幻觉风景，用来作为人物画、宗教画的背景，比如达·芬奇所画的《岩间圣母》。在中国水墨画形成的早期，山石就作为绘画中所描绘的主要内容来表现，明代画家石涛曾说，绘画中要搜尽奇峰打草稿。因此，在风景画中，山石也经常作为画面主体，其造型奇异、独特，常常吸引作画者的目光，它给艺术家带来无尽的想象与创造力，它也拥有独特的审美趣味。

　　画山能充分体现出绘画线条的艺术性。描绘山时，分析山脉基本结构、纹理及质感，要体会山脉的起落变化和韵律节奏，注意山石空间层次、主次关系，及其整体气势、大的起伏与转折关系。

　　在画中，巍峨峰峦、层峦叠嶂的山脉，处理高山与岩石的时候，关键在于描绘它的自然属性，它可能是光秃秃的山脉，或者是植被茂密的山峦，决定了作画者用什么绘画技法来表现。

　　画山的运笔要根据山的脉络起伏、质地、扭曲、强弱、疏密进行。要画出远、中、近的山脉大气透视关系，远山要抓住山脉转折起伏的气势；近山要表现山的质地和山脉的起伏向背的结构关系；它的细节描绘就显得不是太重要了。

　　画岩石与山峰的基本结构时，通常把它分为三大块面来画出它的形态和气势，也叫石分三面，要体现出参差不齐、怪石嶙峋的独特造型，画出山峰中岩石表面粗糙的、不光滑的地质构造与纹理表现，表现巉岩的怪异与突兀，能体现山峰的力量、坚固与气势。

　　山石形态多样，世界上不同的地区和不同时

间的山与石，还有不同种类的山与石，比如桂林山水的山，外部轮廓形状酷似笋尖；江南太湖石的造型又非常奇特怪异、瘦石嶙峋；而西藏连绵不绝的雪山具有雄伟壮观、气势磅礴的特点。在艺术视觉效果上，都会有明显的变化，要注意比较、观察与实践。

在远山中，阴影的颜色是美丽的蓝色，比亮处的部分蓝色纯得多。因此，当山上岩石的颜色是红色时，它们被照亮处呈紫色，并且照得越亮会越显出山石本身的颜色。

——达·芬奇

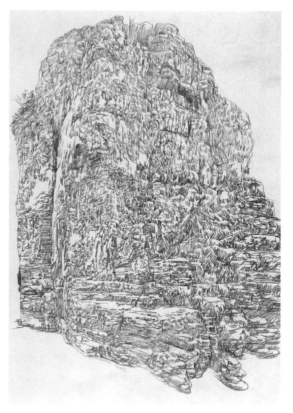

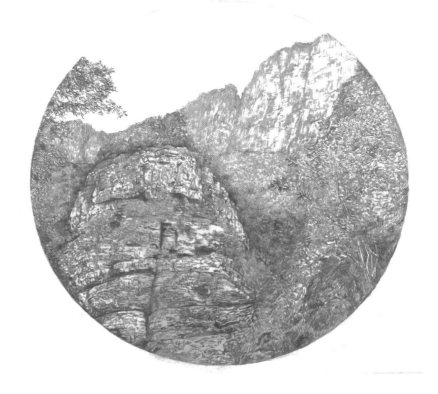

第五节
建筑与城市风景范例

风景题材非常广泛,有树木、建筑、山水、人物,等等,风景可以分为自然风景和人文风景。按艺术手法来分,有写实性风景、象征性风景、幻想性风景、理想性风景等;也可以按类别来分,如都市风景、城市街景、园林风景、建筑风景、古典建筑风景,乡村风景、花园风景、夜景、海景、雪景,等等。

随着现代文明的发展和现代城市的兴起,都市风景、都市景观成为绘画的一个重要题材。从德国绘画大师丢勒在 15 世纪绘制了第一幅城镇画后,到 19 世纪,画家们就把目光转向城市,常常选择古老城市与现代摩登城市,城市的建筑、桥梁、屋顶、街道、广场、工厂、码头、夜景等都成为绘画主题。

20 世纪 70 年代,美国画家偏爱现代工业城市的壮观、力量与活力,而且他们把摄影作为绘画手段,把城市街景画得细腻、逼真、靓丽,成为一支新兴流派——照相写实主义。

当来到城市广场和宽敞的街道,你会被风格各异的建筑样式所吸引,也会被道路伸向远方所特有的玄妙空间所吸引。城市主体是建筑,任何一个建筑都不能脱离环境而独立存在,建筑一般是城市风景画中的主体,有的是摩天大楼,有的是低矮平房,而画面中的树木、植物、汽车、人物等都是配景,也是建筑风景中不可缺少的,对这些物体进行合理有效的搭配,能使画面生机勃勃、丰富多彩。

画建筑要抓住它的基本结构和透视变化,特别是处理远近和大小不同的建筑,建筑有着非常清晰的线条、外观,以及明确的比例。其次是建筑的质感,一般建筑都是坚实厚重,尤其是老建筑,绘画表现时用笔坚挺有力。

现代建筑结构简洁,线条感强,用线表达时要体现其特征。另外,建筑上有色彩、图案、肌理,等待你去表现。

在城市风景写生中,不能只对对象简单地描摹,而缺乏创造性的主观处理,要强调对建筑造型的概括与提炼,使造型、色彩明快简洁而富有表现力,将其归纳处理。将琐碎的、有特色的建筑细节,有选择地放到最后去表现,增加画面特色与气氛的营造。选择好的视角,组织独特与完美的构图,只有积极主动地处理整体效果,才能准确、生动地描绘客观景物的关系。

城市风景绚丽多彩,为我们提供了丰富的绘画创作、写生内容。室外写生景物内容多,阳光光线变化大,显得比室内景物写生复杂。

室外写生时,先选择无阳光的阴天进行,光线比较稳定,阴影变化少。初学者初到室外写生会无从下手,在进行建筑风景写生前,可以先进行一些风景画临摹与默写,再到户外写生训练。

01 水乡古镇画法步骤

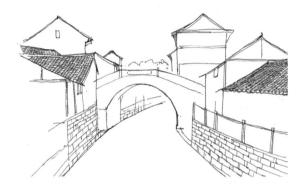

步骤1　仔细观察对象，确定构图，安排景物在画面上合适的位置，复杂场面，要打腹稿，从主体建筑开始，用直线进行刻画。用简练的直线切分出建筑群的大致比例。

步骤2　进入第二阶段深入刻画，从主体建筑石桥开始，画出桥体的石块。由桥向左向右延展进行刻画，画出沿河而建的墙体墙基的石块。墙面上画出窗户的大小以及形状，并符合建筑的大致透视，增强三维空间感。

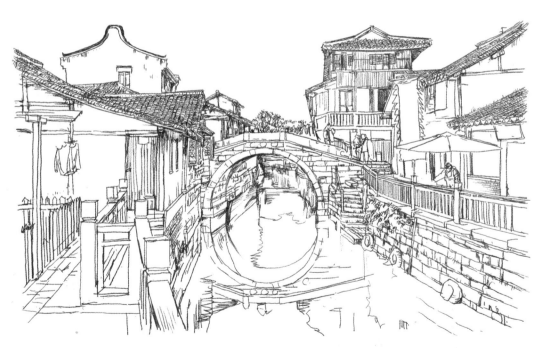

步骤3　画瓦片要从前排开始画，用双线画出瓦楞的厚度。画出窗户以及门的厚度，木窗框的装饰，使江南民居增加特色。为石块、墙面、屋顶等点苔，使画面生动活泼；为屋顶瓦片上点杂草或小树之类的植物，使老房子增加古意。路边、桥边有草垛、柴堆，屋顶上有天线，仔细刻画会加强画面生动的生活气氛。最后进行整体调整，完成作品。

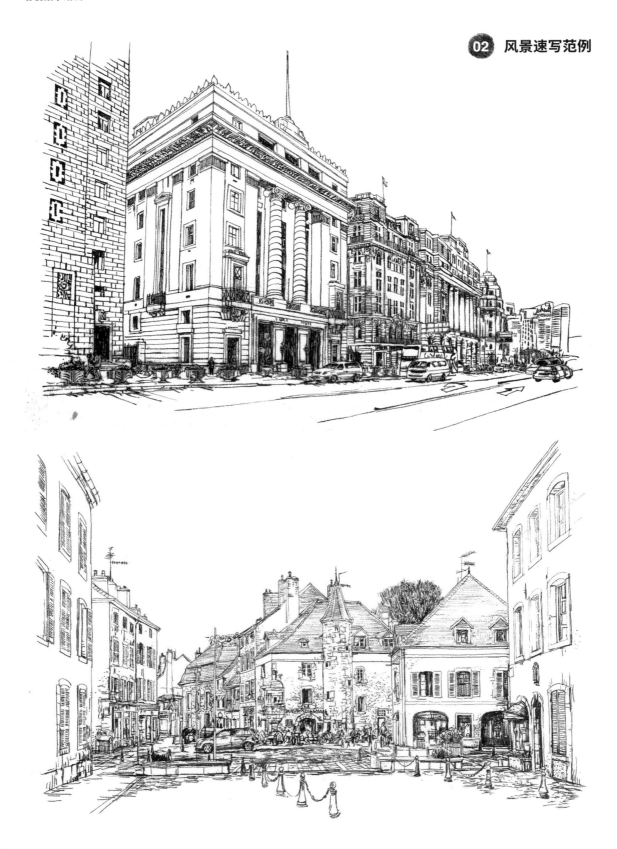

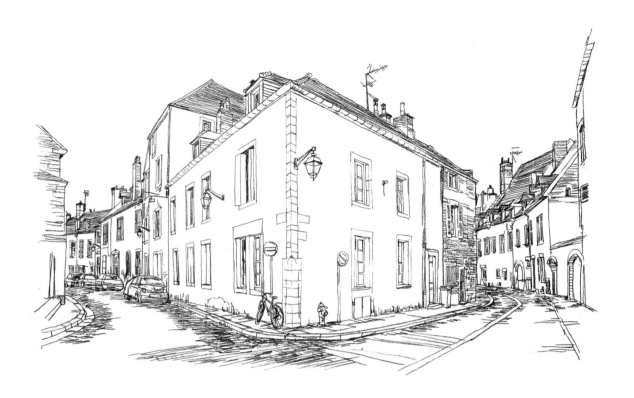

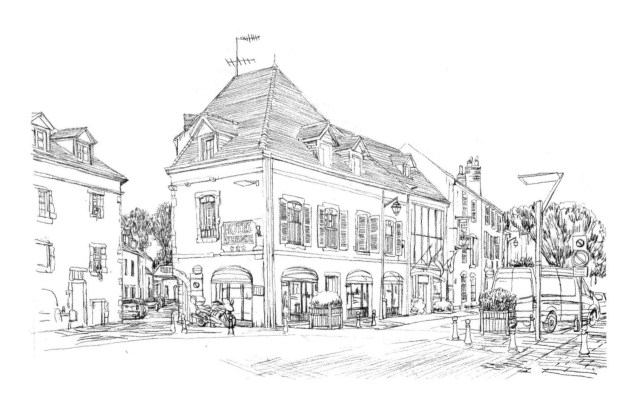

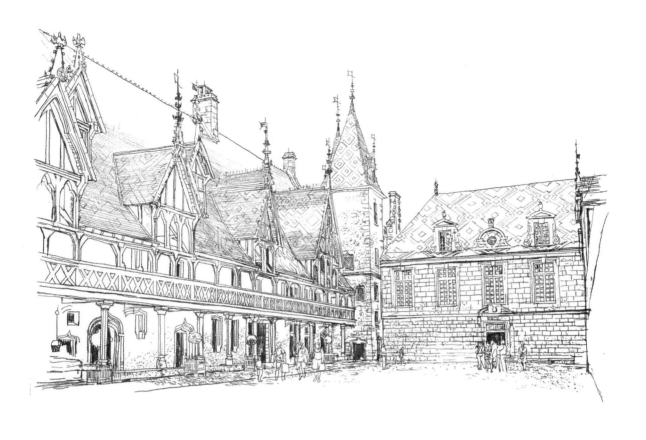

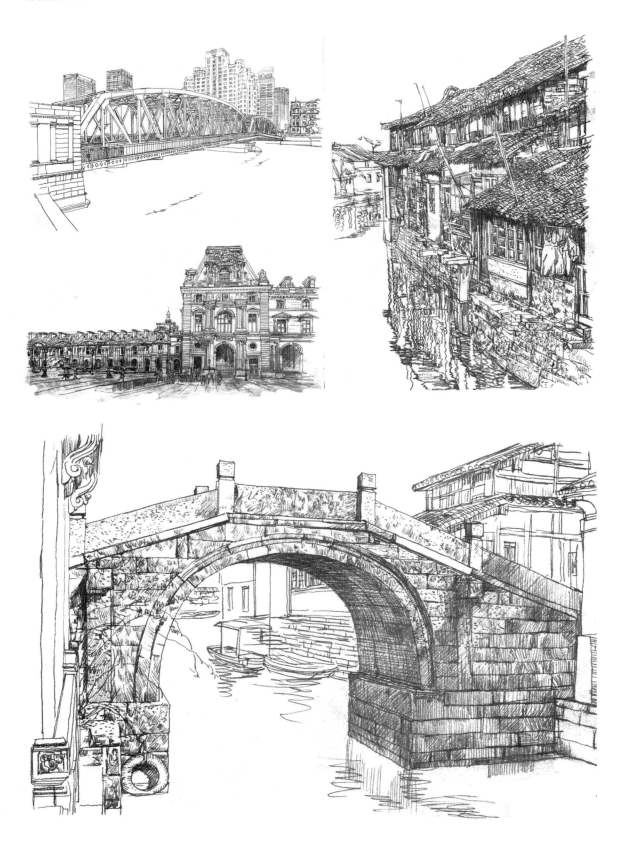

第八章

人物速写

第 一 节 人物速写概述

　　画人物速写，是画线描、速写的根本与基本功。

　　人是万物之灵，人有思想情感，画人物速写需要从两个方面着手准备：其一，要理解掌握并默写出人体解剖结构，在临摹或写生时熟练地运用，了解、记忆、研究人体结构，从文献资料与人体解剖模型等多种方法进行学习，解决内在规律问题。熟练掌握人体结构，在写生时能快速抓住对象特征。其二，在人物速写中抓住对象结构要点，对对象的形神刻画，速写要在很短时间内完成，不能面面俱到，要把主要精力放在形神特征的刻画，必须学会抓住结构要点。

　　人物速写也可以分为创作型速写和习作型速写。创作型速写是直接反映社会生活的速写，是为绘画创作搜集和积累素材的速写。习作型速写是速写基本练习的一个重要组成部分，它是以培养敏锐的观察力和艺术概括的表现力为目的，用精炼概括的笔墨去捕捉物象的精神面貌和本质特征。

　　坚持人物速写练习，可以锻炼速写能力，同时也可以促进素描能力的提高，在素描中练习的

达·芬奇 绘

研究成果，又会促进速写能力的发展。

　　人物速写是训练速写、搜集绘画素材的必要手段，在生活中多练习，比如在公交车站、火车站、地铁站、地铁、集市、广场等地方。

　　人物速写的基本要领是比例、结构、动态。要能把人物概括成大的几何形体，这样能较好地掌握整体。速写练习时，面对着复杂多变的对象，根据自己的感受，明确对象的主要特点，做到胸有成竹，才能下笔肯定、有力。从画对象的特点出发，才能不落俗套。速写的完整性决定速写主题或形象的明确性。

　　人物速写学习可以按肖像速写、半身像速写、全身像速写、静态人物速写、场景人物速写、动态人物速写等分类来训练。画肖像速写时，神似是肖像速写的本质，还要画出一般人或一类人的特征。很容易被细节和次要的地方干扰，而影响对本质的描写，总会失去一些对象特有的表情和气质特征。对于熟悉模特的人来说，很容易辨认，表现一个熟悉的人物就容易画得像。在画不熟悉的模特时，要认真观察，让他（她）摆出一些姿势供你速写。人脸的某些地方很难刻画，尤其双眼，它是传神所在，如果能恰当地选择角度和位置，寥寥几根线就能表达出来。人像速写要在构图、头部结构特征、俯仰转动变化、眼神表情等

方面全面照顾。速写要做到大胆地取舍，见解鲜明，主次分明，落笔肯定。

　　画好人物速写，会经过一个由慢到快、从简单到复杂、先画静态再到动态的过程，逐步提高观察能力和眼、手、脑的协调能力。初学者先临摹一些简单的人物速写，如可以从头像速写开始，而后逐步到单个人物，再到多个人物。临摹结合写生，要培养默写的能力，也可以结合画照片的方法学习，学习人物速写是一个艰苦的过程。入门训练时，以画准对象的基本形为目的，多动脑，在如何进行取舍、归纳、概括对象上下功夫。开始往往会欲速则不达，初学者会强调速，感觉越快越好，看上去线条很流畅，结果线条不能准确地表现对象。必须在慢的基础上，逐渐深入，由慢到快，熟练度提高，速写自然就会快起来。

01 人物慢写写生训练

写生训练的目的是研究和了解人体各个部分的比例关系、内部结构关系和掌握人体运动规律，学习运用简练的线条归纳概括人物动态特征。

第一阶段，可以为人体各部分比例关系、内部结构造型训练，重点是对人体各部分比例关系数据的掌握，对人体比例的分析和人体结构的几何形归纳，对肌肉、骨骼造型的掌握，人体各部分主要肌肉的名称、特点及体面转折，人体各部分骨骼穿插与造型的研究。第二阶段，动态写生训练，重点是掌握人体运动规律，用简单的线条概括动态特征。熟记人体内部结构的前提下了解人体运动规律。

把握好身体平衡的前提下，夸大动态力度，使作品更具表现力。画好主要动态线，学习提炼、概括形体动态。研究体面结构、骨骼肌肉的一般动作变化，理解人体运动规律。将人体的轮廓特征概括成几何体，了解运动中的人体大体块穿插的结构，表现人物形体特征、各种服饰与结构的关系。

02 人物速写默写训练

人物速写默写是指将有生活意义的感受和有艺术价值的人物形象，凭借大脑记忆直接默写下来，因此，不能对着对象写生，它是训练大脑对形象的记忆能力。

人物速写默写能力在速写、素描造型基础训练中是非常重要的，在生活中有特别价值的和感人的形象与场景，有时刹那间就发生了，你甚至来不及拿纸和笔，因此，作画者无法写生，只能靠记忆与感受，事后进行记录与创作。

有时候，面对对象写生时，要把对象稍纵即逝的动作和神态迅速地记录下来；或者在一些公共场所和场合，突然看到了令人感动的场面和形象打动了你，而没带纸、笔或者照相机，只能依靠记忆，之后用速写的方式来记录。

不仅是记忆，也是精神上的感受，不仅要记住对象的形体动态，更要抓住对象的意味。

人物速写默写要求画家具备较高的速写技能要求。多数人物速写和动态速写是靠画家观察、写生和默写结合起来的。

运用线条明确地画出体积感和形体感，把内在的骨骼和肌肉与线条造型结合起来，在人物上有形状、比例、体积等，把它看成是一个整体，而不是局部的形体，不同比例的体积，可以根据结构看成相互连接的一个整体。对直接决定人物造型和动态的主要骨骼和肌肉，要深刻地了解和循序渐进地学习。在速写中，结构也包含两个方面内容：一个是解剖结构，另一个是形体结构。

03 人物速写解剖与结构

画人物时，心中要有人体解剖知识，用人体解剖理论去指导观察，应该超越直觉，先看到人物的体积，最后看到线，应该通过体积来思考，

04 人体基本比例

比例是指物体间或物体各部分的大小、长短、高低、多少、宽窄、厚薄等方面的比较，人物比例是指人体的各部分之间的结构和比例关系。

达·芬奇在研究人体比例方面得出很多重要结论，比如，标准人体的比例是头与身高1:8，

达·芬奇 绘

肩宽与身高是 1:4，平展双臂的宽度等于身高，两腋的宽度与臀部宽度相等，乳房与肩胛下角在同一水平上，大腿正面厚度等于脸的厚度，跪下的高度减少 1/4， 等等。

人体是由身体各部分按照一定的比例关系结合构成的，正确地塑造人体，必须掌握比例的规律。一般来说，用头的长度为标准，以头长来测量全身和各个部分的关系，这也是人体全身与各个局部之间的量度比较。

以人体直立为例，运用比例规律，能找到人体各部分的比例关系。成人全身是 7.5 个头长，男性肩宽是 2 个头长，髂前上嵴之间是 1 个头长，上肢是 3 个头长，上臂是 $1\frac{1}{3}$ 头长，前臂是 1 个头长，手是 $\frac{2}{3}$ 头长，下肢是 4 个头长，大腿是 2 头长，小腿是 2 个头长，脚是 1 个头长。站立伸直上肢时，最高达 $9\frac{1}{2}$ 头长，肘关节超过头高，人弯腰时是 5 个头高，人跪着高度是 $4\frac{1}{2}$ 头长，人席地而坐的高度是 4 个头长，人坐在凳子上是 6 个头长。

要灵活运用这些人体比例规律，来画好人物速写。

#

半身人物速写画法步骤

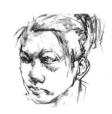

步骤 1　构思及构图，确定人物在画面中的位置，用笔初步定大的轮廓，做到心中有数，从头部起稿，用线抓形。

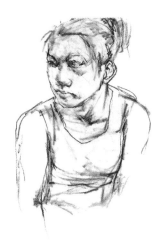

步骤 2　上半身注意与头部的衔接，头部画完紧跟着画颈，不要疏忽颈部。肩的高低，先抓外轮廓、大轮廓，在勾线的同时紧抓结构和动态，可用卧笔适当作些皴擦，表现出一定的体积和明暗。运用线的虚实与轻重。

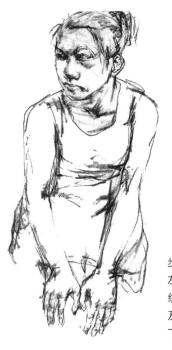

步骤 3　画下半身，注意左右关系、透视关系、衣纹的结构，表现人物结构及与头部的比例关系，上下手法一致，气韵生动。

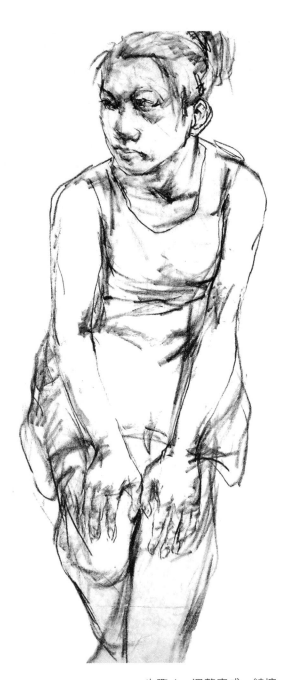

步骤 4　调整完成，皴擦些明暗，使人物立体感厚实些，并处理疏密、虚实的艺术效果。线面结合。作些调整修改，完成最后效果。

站立人物速写画法步骤

步骤1　从整体上仔细观察人物，做到心中有数，合理安排，用简练概括的线条，自上而下地勾勒对象的大体动态和形体。

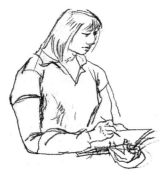

步骤2　在形体、结构、比例抓紧的基础上，强调骨点处、关节处的衣纹，组织好衣纹的穿插、连贯、长短、疏密。

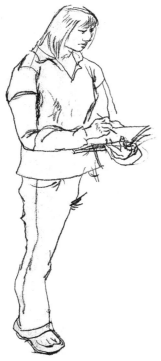

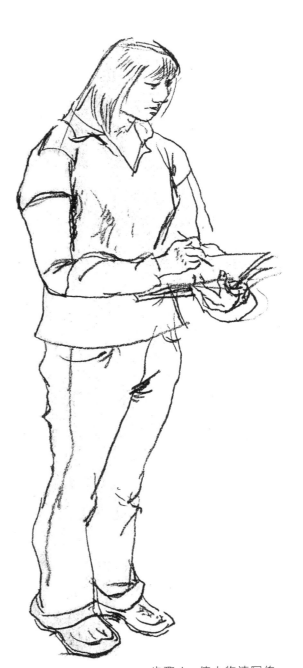

步骤3　在人物的头部、颈部及暗部辅以明暗。增强层次感，锻炼线的组织能力及捕捉形的能力。

步骤4　使人物速写传神、生动，具有节奏感，使整体与局部统一，体现速写丰富的表现力。

第四节
人物组合场景速写

　　表现几个人或一群人在某一环境中进行活动的速写称为场景速写。人物场景速写的描绘对象，是社会生活的各种场景，练习内容有组合人物动态以及构图、透视原理的运用。

　　无论是室内生活场景还是室外生活场景，会比单个速写的描绘对象要视野开阔，面对一个场景、一个环境不可能在很短时间内将所看见的东西全部画出来，对对象中的人物、物体、建筑等都要进行适当的取舍，以自己想要表现的对象为主体，安排相关的辅助景物，把琐碎的、次要的破坏整体画面的景物都去掉，使得画面近、中、远景的层次分明，主次分明，表现各物体之间协调有序的关系。

　　人物场景速写是各类速写合成，它可以是人物速写、动态速写、道具速写、动物速写、景物速写等诸多表现形式，也综合了很多速写表现形式。作画步骤更加自由，内容可以随意增加，道具可以任意挪动，背景也可以根据需要变换，场景速写需要更强的整合控制力和局部刻画能力，也需要更高的组织能力，因此，生活场景速写练习会直接有助于绘画构图能力的提高。

　　人物场景速写涉及人物组合关系、环境的主次关系、画面的黑白关系以及画面的构图与布局，能锻炼组织画面的能力，要通过整体观察确定人物活动中心，并围绕中心安排人物，要处理好人物与人物、人物与道具、人物与场景之间的主次、虚实、空间位置的关系。注意对场景的透视现象的观察分析，灵活运用各种透视规律，突出速写的现场感和真实感。

　　人物场景速写必须在场景中，寻找并确定场景的中心。人物组合场景中，速写场景的中心可

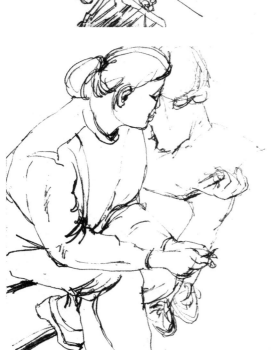

以是一个人、一组人、一个景或一个物，等等。场景中心放置于画面中央，对其他景物的描写将围绕它逐步展开。

人物场景速写的构图在动手画之前就应该考虑了，通过观察对比在大脑里形成一个大体的轮廓。在速写进行的过程中，将对象安排在预想的框架中，随时可以根据画面的需要进行形象的调整。

作画顺序是将对象依照主次关系先后画出，再根据构图的要求和情节来添加景物或安排细节，以达到构图丰满完整、节奏强烈、情节丰富的艺术效果。

情节表现是人物场景速写的重要内容，情节就是事情的变化和经过，也是各个人物围绕着画面主题内容产生的各种动态、表情。速写在情节表现方面要配合主题，情节要体现情趣和悬念，但不能脱离主题和中心。

场景速写中所指的动态是画面中单个或组合人物的动作形态，由于人物场景速写的主要对象是活动中的众多人物，他们的动作随时发生着不同的变化，如何在画面中安排好人的动作变化是场景速写的重要内容。选择人物动作要符合主题需要，也要符合情节发展需要，避免画面重复单调。

人物场景中的道具描写，不仅起到点缀画面的作用，还能起到说明作用，场景中的道具包括各种日常工具、家具陈设、生活用品、背景杂物，等等。道具可以说明人物的身份、环境、时间、地点，还可以填补画面空白，连接或建立人物之间的关系，调节画面结构的主次、前后、轻重节奏变化。说明性的道具描写要完整、细致，点缀性道具可以画得比较轻松随意，道具刻画注意比重，不要超过主体的分量。

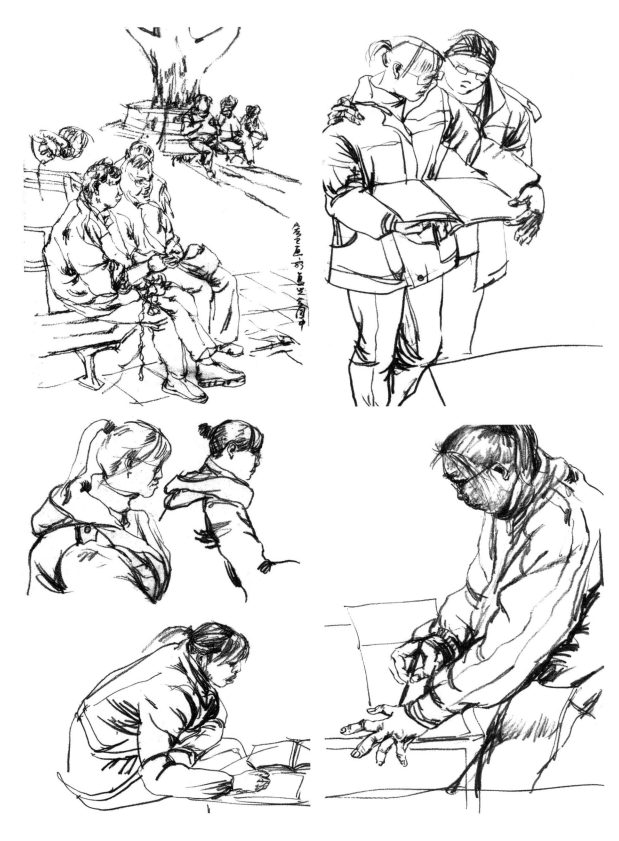

 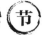

人物速写范例

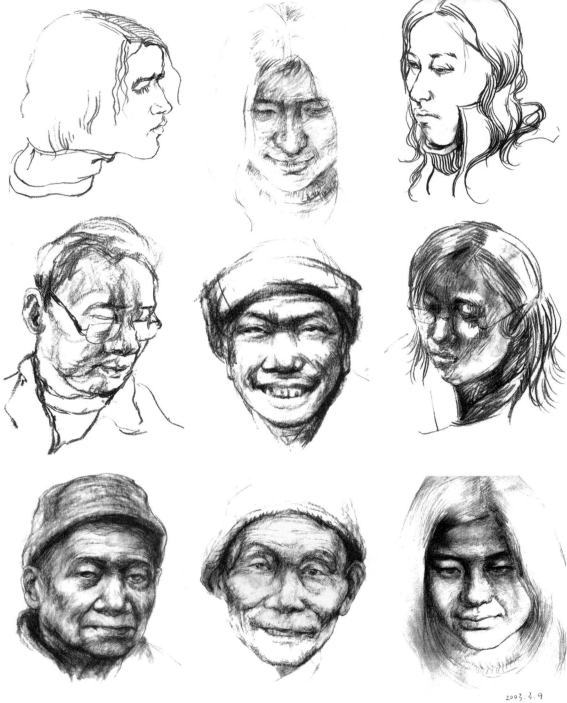

2003.3.9

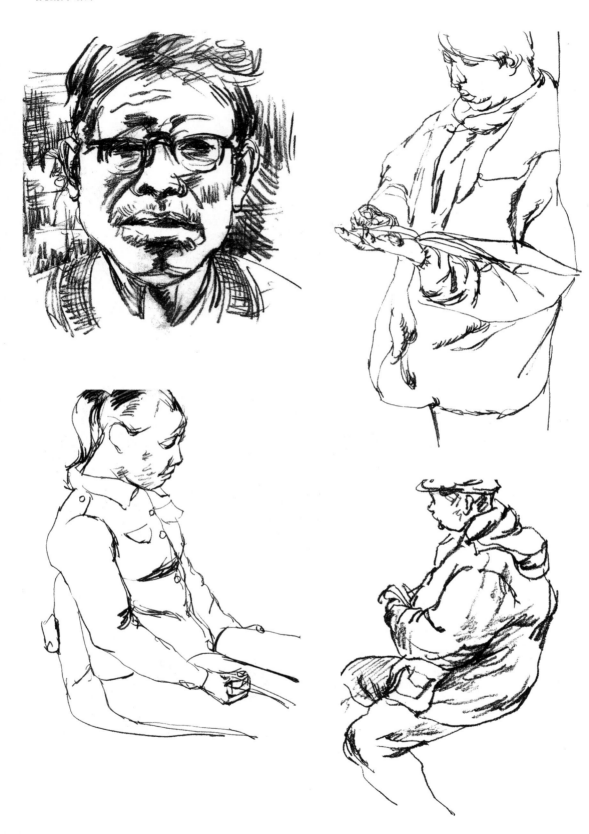

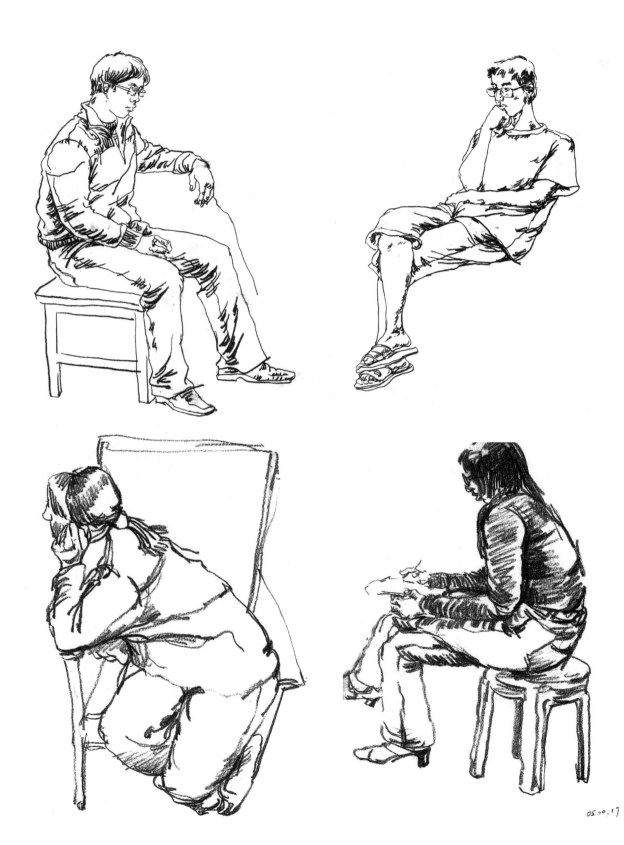

05.10.17

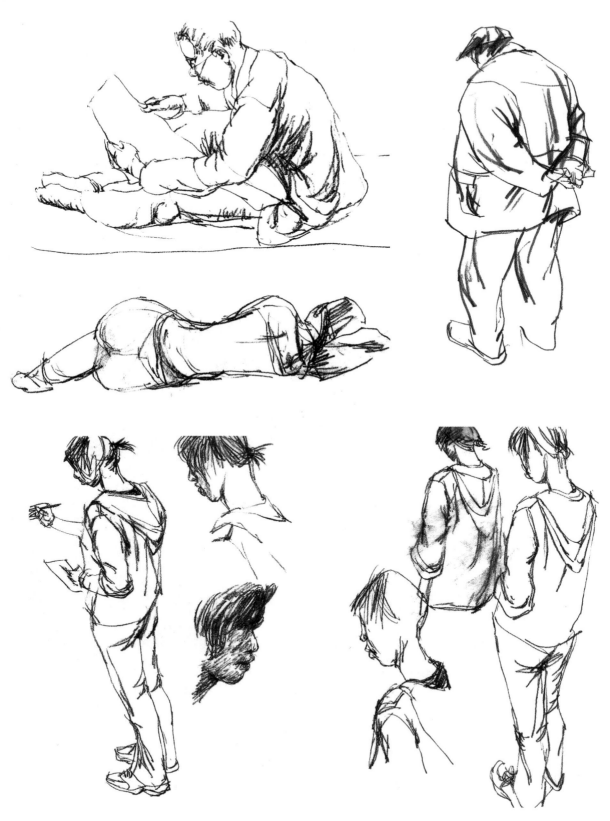

第九章

结构与形体素描

第（一）节 结构

本书已经论述了画面构图，它是二维平面的结构，显示出它的开放性、多元性、多样性，它体现出画面结构的丰富性，深刻理解和运用构图规律，可以自由地处理好画面的结构。

然而，客观世界中的事物是丰富多样的，景物姿态千变万化，每一种物体有它们自身的结构特点，从自然景物到人造物，都有各自特有的生长和组合结构，这些结构蕴含着生命，它们所占有的空间被赋予氛围与情绪，同时感受到了生命不同的性格，是艺术造型取之不尽的源泉。

要从物体根本的、本体的、内在结构的角度去理解与分析，认识自然，按物体形体结构来认识，然后用结构的方法表现它，获得创造三维物体造型的能力，从而获得审美领悟，获得分析、想象与理解的创造性设计思维。

早在意大利文艺复兴时期，绘画大师们的素描作品，已经充分体现出绘画结构的重要性，他们研究人体解剖和透视，使科学与艺术融合，通过单色素描的描绘，研究物体的结构，有力的线条刻画与勾勒物体，精确、洗练与深刻地表现人

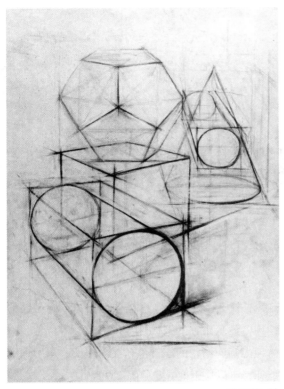

孔万修 绘

在现实世界中，结构是物体自身的内在本质构造，以自身的组织方式，物体独特的内在结构决定特定的外形特征，抓住物体的结构，才能准确而坚实有力地表现对象的形体特征。

在艺术与设计表现中，物体的结构是第一位的，内容决定形式，结构是决定与建构外部形式，并与外部形式相一致的内部核心。不论看得见的物体与看不见的物体，物体的形体结构是重要的、决定性的、本质的、深刻的属性。

从对自然物体的结构认识、分析与理解，演变到艺术造型创作的思考与表达，画结构素描不是感性的、直觉的再现，应该是理性的感悟，体现的是理性判断与推断。

而物体的轮廓是一种二维或三维形状的最外部的极限，是物体形状或者体积的表面和外壳上的形状，而初学者多以物体的轮廓来认知物体的造型，会趋向平面化的、二维的形状，或偏向图案化思考与理解物体造型，而不是立体的、三维空间的、综合的思考物体造型的问题。

以理解与剖析物体结构为主要目的，表现出绘画者看不见但存在的，符合逻辑、透视、物理性的内在结构；充分理解对象的结构、基本元素与生长规律，由体面出发，准确塑造对象的造型；

物或动物的骨骼与肌肉，如达·芬奇严谨而典雅的人物素描、米开朗基罗雄浑有张力的人体素描，都展现出表现结构的重要性。

到了 20 世纪，现代工业发展迅速，工业化社会背景下的创新型设计图纸表达，结构画法的表现方法显得越来越重要。

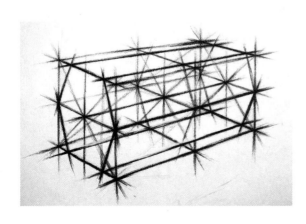

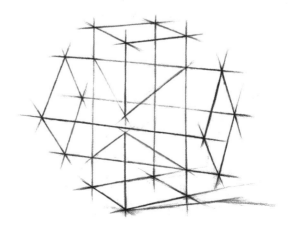

充分思考物体的局部与整体的组合关系，训练多角度观察、全方位思考，多种表达的艺术创造能力。

以概括和提炼物体基本形的方法，用方体、圆体、柱体、锥体等本质的、基本的几何形体来概括对象的形体，这是物体造型的起点。

通过刻画线条的粗细、浓淡、虚实、长短等变化，对形体的分析、对物体基本形体的概括与表现，突出地表现出物体构造、形体转折、结构穿插与空间关系，同时，必须画出物体的横轴与纵轴的对称轴线。

在此基础上，进一步去表现物体的轮廓、比例、空间、明暗、质感、量感、肌理等要素，运用绘画透视的方法来观察物体，理解物体，创造出具有三维深度空间的物体。刻画物体结构并表现其所在的空间，以及围绕形体或存在的物体周围空间氛围，物体所在的空间幻觉，在二维平面上，是被这样创作出来的。

从物体的结构出发，进行形体与空间的虚构训练，从一个物体的结构到另一个物体的造型演变，是思考设计创造的问题，而不是再现物体的问题。

第（二）节　内在结构的素描

01　结构素描

结构素描是用朴素的单色素描工具，以研究物体结构与构造为主体目标，来表现物体的形体、构造、比例、空间、透视为主的素描，也称"形体素描"。结构素描是将视觉信息和思维方式进行视觉演化的过程，也是作画者思维结构不断建构的过程。

结构素描重点是物体结构的研究与认知，而非描绘性的素描训练。以穿透性地理解与分析，表达物体自身的结构本质为目的，空间与透视观察物体的方法；以探索性的线条表现为主，用线面结合的表现手段，表现形体周围和内部穿插的结构线，不画或很少画明暗，不体现光影关系，或努力排除光影、材质肌理等非结构的影响，主要强调与突出物体结构特征，这种表现方法相对比较理性，忽视或少看对象的光影与明暗、质感、体量、肌理、细节等因素。

结构素描以线造型，简化过多的细节，以透视图形式存在，减少光影明暗的影响，透明地呈现物体形体内在结构的穿插、排列、组合关系，空间中的透视变化关系。从简单的几何形体理解入手，概括形体，用水平线、斜线、对称线等线条，将物体内在和外在的形体组合、演绎、归纳，以及物体的比例、结构、透视、体块、形体之间的相互关系加以表现，可以用来表现静物、车船、产品、建筑、树木、人物、植物等题材的作品。在当代，用这种方法更多地去表现各种各样的专业设计图纸。

因此，结构素描是更多地建立在对三维空间中的形体构成的充分认识基础上，用概括、整体的结构线，由外到里，由大到小，画出合理的物体结构关系与透视关系，并且用线的轻重、粗细、虚实、软硬等变化，表现形体的空间感，以及同一空间中形体间的前后组合关系。

02 结构分析

结构分析会引导作画者对复杂物体进行几何化与概括化的剖析，立体化的理解，对形体交叉、转折与转换的关键部分进行了解与研究，通过对自然界的物体研究性观察，运用结构分析方法，对物体进行整体、概括处理，画出与作画者直觉与本能相反的，作画者实际看到与理解的东西。

把物体艺术化概括为简单的几何形体，如方体、柱体、锥体、球体等基本形，掌握造型语言最重要的"词汇"，作画时反复比较物体的比例、大小、高低、前后、主次、透视、虚实等方面，使形体逐渐明确，此种方法可以表现出形状各异的物体。

从结构出发，以线造型，从内到外，运用交错与变化的线条，建立与组织形成物体的形体骨架，运用线的穿插、形状的交叠、体块组合等，来塑造物体的艺术形象，充分展现物体的形体，在二维平面上创造空间与运动。

03 结构的观察方法

结构素描是以研究对象本身结构为目标的，不受光线照射的影响，以及物体上的光影变化。素描画的不是物体的形体，而是对物体的观察。

整体观察

整体是造型艺术的根本方法，是一种造型秩序，整体的观察是对视觉的信息处理具有优化的方法。普通人观察事物常常只关注物体轮廓或者

局部，往往忽视事物整体与本质，眼睛总是在观看形体的边缘或者抢眼的某个突出部分，他们的理解常常是平面的、局部的、表面的，因此，改变只看局部与细节的观察习惯，获得作画整体而准确描绘的能力，观察的整体性会导致表现的整体性，而整体观察是需要经过专业训练获得的。培养整体的、全局的、立体的、内在的观察，整体的表现显得格外重要，也是造型艺术的灵魂。

面面观

　　在观察与描绘对象时，需要面面观。不考虑光线在物象上产生的明暗投影，而把关注力放在物体的结构上，观察事物，发掘物体内在的本质和潜在的元素，寻找结构，物体表面能看清楚的部分要研究分析，将摄入眼睛的物体信息完整而准确地表达出来，对形体的所有角度进行面面观，多角度、多维度思考，反复、多方位、多层次地研究。

内部与外部的关系

　　在观察对象时，前后左右都要看，三维立体地思考，透过物体表象，被遮挡的看不见的部分也要研究分析，进行充分表达。

　　物体内部与外部的关系也要思考，而不是将眼光停留在某一个局部与角度。很多物体内部结构比外部的形状更具特征，如青椒、番茄、桔子等，切开物体，看看物体内部究竟长得如何。用解剖的方式理解物体，刻画物体，常使用截面、剖面或者切线表达物体，只有透彻地理解内部的构造，才能更准确地画出物体外部形体与造型特点。

观察比例

结构素描是一种表现手段，把观察、测量与透视结合起来，比例与透视原理的运用始终贯穿在观察的过程中。不是将物象机械地理解成或画成几何形的堆砌，要通过解剖物体、透视分析物体，测量出比例，充分而清晰地理解对象，以便更好地表现对象。

需要建立一个制定测量的成比例系统，物体在客观空间中所呈现出来的形体上的比例数值变化，如物体的长宽比例、大小比例、前后的透视关系，物体的高低比较和大面小面之间的比较。

观察物体时，实际物体与画面所描绘物体之间也需要有比例关系，在观察时分析研究的对象时，整体观察、整体比较、再整体去画，下笔就要分清长短、大小、主次和前后空间关系，要把握主动权。

在作画的过程中，迅速准确地抓住大的比例与结构，抓住基本形，先抛弃那些小的起伏。物

体任意两点连接起来就是线段，不同的线段就有长短比例；三点以上连接会形成块面，面与面之间也会形成大小不同的比例，经常训练观看线段的比例与块面大小的比例。

善于在物体上寻找比例，熟练使用 1:1、1:2、1:3、2:3 等这些常用的比例去观察，善于使用黄金比例，体会比例带来的美感，这是训练造型的必经之路，使画面达到强烈、准确、生动的效果，这些都来自对物体的仔细观察和研究。

04 结构的表现方法

结构素描的表现特点是以线条为主，明暗为辅助，基本不画明暗，不表现光影变化，忽略对象的光影与质感，通过物体的结构缝隙，强调与突出物体的比例与形体造型特征，突出形体与结构，充分表达物体本身的特点。

用线表现形体虚实，使用结构穿插线，通常在明暗交界线、内轮廓转折处、靠前的物体、深色物体、主要物体、外轮廓等，都应该用深色、实线、有力度的线来表现；而反光、投影、次要物体、浅色的物体、远处的物体等，用线要轻而且虚弱些，在二维平面上表现与描述三维形体表面起伏的线条，既可以画出以分析为主的、研究性质的素描，也可以画出具有鲜明个性、有张力的表现性素描。

05 透视法运用

物象的空间位置是通过透视法来确定的，通过焦点透视法，使用一点透视、两点透视、圆透视等，以及中轴面、解剖面的刻画，以理解和剖析，表达物体自身的内在形体结构、透视比例和空间秩序，突出三维透视与深度空间感的准确表达，这已经在透视章节详细阐述了。运用线条的穿插，

表现出符合物体形体结构的特点，线条处理表现出物体的前后关系、虚实关系和空间关系。

透视是结构素描中最主要的艺术语言和表达方式，无论在塑造形体、表现体积和空间方面，还是表达情感方面，都显得十分明确，富有表现力和概括力。

因此，结构素描是设计教学中一个重要内容，破除绘图与设计之间的壁垒，它是培养学生造型能力和设计思维能力的一种方法。

06 静物结构素描

静物结构素描的作画更注重对物体的形体塑造及画面结构进行解剖，透过对某一物体处理或分割画面。

从静物几何形体的基本结构，通过线条的粗细、轻重、松紧等去解析某个物体，诠释所要表达的物象，以点带面，表现出与画面明确的结构关系，二维平面的结构处理与静物的三维空间结构一起表达。

用概括和提炼物体基本形的方法，用方体、圆体、柱体、锥体等基本的几何形体来理解与概括静物的形体，去除静物的色彩、质感、细微的细节，强化几何形，这是静物造型的起点。

另外，通过辅助线，如轴线、剖面线、切线的运用，使画面呈现丰富的层次，具有强烈三维空间感。尤其圆形物体，需要用方形的直线透视来表达。

在空间上，刻画静物靠前方部位的线条强、粗、浓、硬，更好地将形体往前拉，靠后的物体表达，用线弱、细、淡、软等变化，让形体具有深远的虚弱感，形体后退的效果，形成强烈的空间感。通过线条的变化，也能创造出物体呈现出的光影感与质感。

这包括规则物体形体的刻画方法，也包含不规则物体的刻画方法，把不规则物体理解成规则的形体来塑造。

07 人物结构素描

　　画人物结构素描时，人物结构素描的关键是要切实把握对象的根本结构——骨架。骨架结构特征是关节组织与肢干的运动，人体主要由骨架构成，在骨架上长肌肉，无论对象的结构多么复杂，都把它们概括成圆柱体结构、球体结构、圆锥体结构、六面体结构、方体结构等。

　　更多地注重研究和表现人物的骨骼、肌肉的形体结构以及人体的结构规律、人体解剖和焦点透视规律。

　　骨架结构分析是能够充分理解对象整体关系中各部分的生长规律，以及方向、位置、比例、体量、运动与空间等方面的描绘，充分理解人物的骨骼生长机制与各个关节的运动的关系，骨架的构造与运动关系，强化人体形体各部分的几何构造与形体特征。

　　体量结构特征是结构线的运动，结构线的探索帮助对象的几何构造的分析，对生长规律表现正确，结构素描显得刚劲有力，给人一种强烈的形体感觉。

　　重要的是，必须要理解素描的基本法则，首先将人物对象当作一个大的整体来认识，对事物形体构造进行分析和掌握，然后再慢慢地深入描画物体的局部与细节。比如雕塑大师贾科梅蒂所画的素描，就属于这一类。

　　结构素描画法，它强调结构本身，在图中可以看到以线为主，运用深浅、浓淡、粗细不同的线条勾出对象的形体结构，通过这种练习，可以帮助作画者深入理解和把握对象物体更为本质的东西——形体结构。

孙若冰　绘

通过绘画的方法去探索和表现物体结构有关的东西，就如同把所要画的这个物体拆卸开来，以便了解更多的物体特征。

 结构素描能力训练

结构是指形体本身的构造，包括其内部与外部的构造因素及其组合方式，如这一事物有哪几个部分组成，它们的构造特征是什么。结构素描以理解和表达物体自身的结构本质为目的，以透视为观察方法，以线条为主要表现手段，不施明暗，没有光影变化，而强调、突出物体的结构特征。

这种表现方法相对比较理性，可以忽视对象的光影、质感、体量和明暗等因素。对物体进行概括处理，把物体概括为简单的几何形体，作画时反复比较物体的大小比例、高低、空间、前后、主次等方面。

用线简练概括地表现形体虚实。通常明暗交界线、内轮廓转折处、靠前的物体、深色物体、主要物体、外轮廓等，应该用深色、实线、有力度的线来表现，而反光、投影、次要衬托的物体、浅色的物体、远处的物体等用线要轻而且虚弱些。

01 结构素描画法步骤

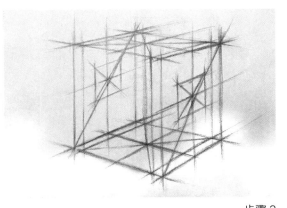

步骤 2

步骤 1

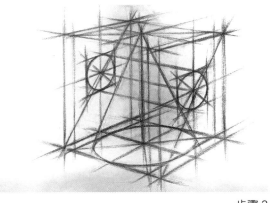

步骤 3

步骤 1

对对象有一个整体的了解，如有尺子就量一下，没有尺子就目测，物体的长、宽、高的比例，不同部位的比例。

在二维平面上确定物体的宽高比例，即天地左右线；画出长宽高方体的成角透视，把直线画直，手法可以轻松一些，线条可粗可细，要把透视画准确，这步没有画准，会直接影响最后的效果。

步骤 2

确定物体几个大的部分的比例，有实物的可以拿尺子量一下，也可以训练目测比例，看大致比例位置，这对初学者有一定难度，但是坚持下来，训练到的眼睛是不一样的。

步骤 3

把各个部分的几何形体透视画出来，透视辅助的线可以略微细一些，但是保证在画面上都有，并且不要擦掉，以加强物体的空间感、透视感。

步骤 4

各部分形体的比例与透视画准确后，可以勾勒物体的造型，使用更准确、肯定的线条，画出物体的轮廓线。

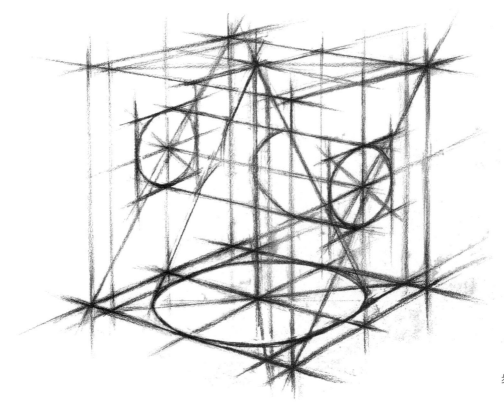

步骤 4

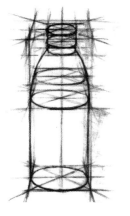

从物体根本的、本体的、内在结构的角度去理解与分析，认识自然，按物体形体结构来认识，然后用结构的方法表现它，获得创造三维物体造型的能力，从而获得审美领悟，分析、想象与理解的创造性设计思维。

02 量杯画法步骤

步骤 1

步骤 1

观察对象，在画面上确定好构图，对物体做整体长、宽、高的比例分析，如有尺子就量一下，没有尺子就目测。

假想一个透明方盒子，刚刚好能套住这个物体，思考这个透明盒子的长、宽、高的比例关系，即物体长、宽、高的比例关系。

任何一个物体，如果它能容纳在一个立方体中，就能把任何形体用正确的透视法表现出来，同样它也适用于圆形的透视画法。

步骤 2

定出形体的大的比例，画出物体的内部结构，物体的形体与透视。量杯杯口圆形直径为 13 厘米，高度是 32 厘米，差不多就是 1 比 2.5 的关系，底部圆底座直径是 11.5 厘米，倒锥形杯身最细的圆口直径是 4 厘米，这就是物体的数值与比例的关系。进一步分析与确定物体的结构关系。

步骤 2

步骤 3　　　　　　　　　步骤 4　　　　　　　　　步骤 5

步骤 3

保留起稿的线条，作为辅助线，逐步画出物体的形体变化。

想画准圆透视，需要先确定方透视，就必须把圆形所在平面的方形透视确定好，把两条对角线相连，找到圆形中心点圆心，慢慢切出圆形。底座圆形小一点，在这个大方形基础上往里缩一些。

步骤 4

用粗线条来表示物体的轮廓，表现出虚实变化，画面主要的地方可以画得实一点，次要的地方可以画得虚一点。

最小的圆口也一样，它们的轴心都是同一条，只是圆形所在的平面不同，大小也不同。

步骤 5

反复地用线表现物体的形体，直到近似为止，注意把线条在空间上进行比较，以加强空间感。

步骤 6

从整体出发，调整画面。

强化结构素描练习，对物体形体结构能够深刻理解，强化空间感，理解形体与空间之间的相互关系。这对打形的准确度也非常有帮助。

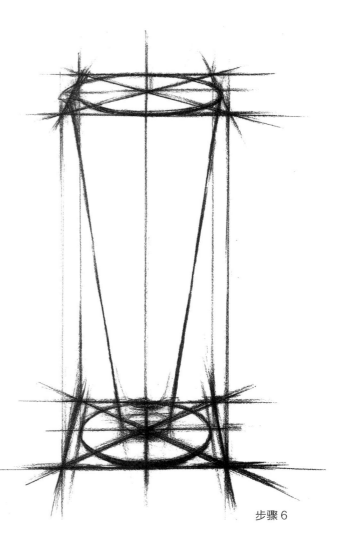

步骤 6

03 酒精灯与墨汁瓶步骤

步骤 1

步骤 2

步骤 3

步骤 4

步骤 1 整体观察，确定长、宽、高的比例关系

首先，对物体有一个整体的了解，如有尺子就量一下，没有尺子就目测。

假想一个透明方盒子，刚好能套住这个物体，思考这个透明盒子的长、宽、高的比例关系，即物体长、宽、高的比例关系。

步骤 2 画出透明方盒的透视图

酒精灯，用一个一点透视的方盒子来画，墨汁瓶的摆放与画面有一个角度，是两点透视。把直线画直，把透视画准确。这步没画准，会直接影响最后的效果。

步骤 5

步骤 3 确定物体各部分比例及位置关系

确定物体几个大的部分的比例，比如酒精灯盖子与瓶身的比例关系，墨汁瓶的盖子与瓶身的比例。

有实物的可以用尺量，也可以训练目测，对初学者有一定难度，但是坚持训练下来，对提升观察力有很大帮助。

步骤 4 画出各部分的透视形体

把各个部分的几何形体透视画出来，透视辅助的线可以略微细一些，但是保证在画面上都有，并且不要擦掉，以加强物体的空间感、透视感。理解形体与空间之间的相互关系。

步骤 5 勾勒出物体的造型

各部分的形体比例与透视画准确后，用更准确、肯定的线条，画出物体的轮廓线。

结构素描以线造型，以透视图形式表现，加强结构素描练习，对物体形体结构能够深刻理解，强化空间感。这对打形的准确度也非常有帮助。

04 结构素描范例

孔万修 绘

张振达　绘

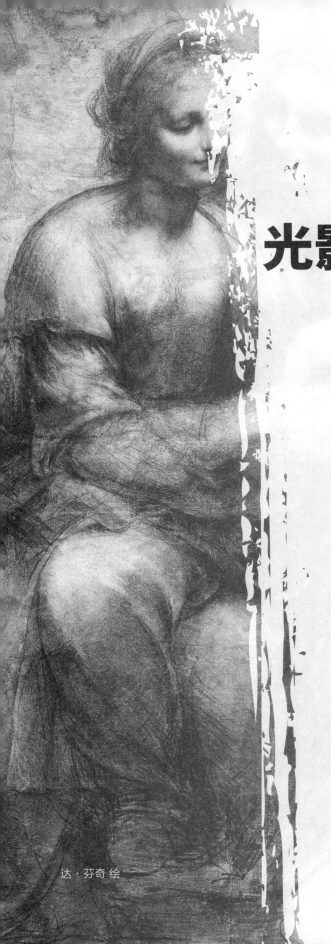

达·芬奇 绘

光影与明暗素描

素描概述

学习绘画，先从素描开始，这已经成为共识。

广义的素描（sketch）是指草图、草稿以及单色绘画，也可以看作一种独立的艺术形式。狭义的素描是指造型艺术的基础，是用于学习绘画技巧、探索造型规律的绘画过程，是用线条、明暗、体块、形状、质感、空间、结构等的绘画语言元素对对象进行塑造的一种艺术。

欧洲美术发展的历史长河中涌现出来的杰出艺术家、雕塑家与建筑家都有着深厚的素描功底，对素描作为一种绘画形式进行研究是从 13 世纪开始的，发展到 15 世纪文艺复兴时期进入活跃期，达·芬奇、米开朗基罗、丢勒等艺术大师为我们留下了许多传世杰作。

17 世纪的荷兰绘画盛行，画家众多，伦勃朗的油画是绘画史上一个至今无法超越的巅峰，同时，他也是一位素描高手，在那时，素描已经成为荷兰美术学院的课程，随后，欧洲各国美术学院相继成立，并将素描作为绘画的基本课程。

到了 19 世纪，欧洲的画家对素描的研究更进一步了，绘画大师们把素描在造型艺术中的作用

发挥得淋漓尽致，出现了生机勃勃的艺术繁荣局面。

素描是一种单色绘画，通常使用黑色，用铅笔、木炭笔、木炭条、钢笔、炭精条、毛笔、圆珠笔等绘画工具，画在纸、布、木板、墙壁等平面上的图像都可以称为素描。素描是近现代从西方传入中国的一种绘画形式，是东西方文化交流的结果。

中国古代对单色绘画早有过论述。《辞海》将素描解释为：主要以单色线条和块面来塑造物体的形象，它是艺术基本功之一，以锻炼观察和表达物象的形体、结构、动态、明暗关系为目的，通常以此为习作或创作起稿，也有用素描形式进行创作艺术作品的。

素描是理解和掌握绘画造型语言基本知识的最有效手段，这包括形体、线条、块面、明暗、结构、比例、空间、构图、运动等绘画知识。另一方面素描可看成艺术领域中独立的表现形式或艺术种类，有其独特的艺术魅力。在艺术家创作过程中产生大量的素描习作、研究性草图，也可以是设计家的构思载体，素描作品承载艺术家的个性与风格、艺术水准与艺术修养。

作为艺术基础训练的素描教学，在于培养绘画者正确、客观地对物象的观察能力、分析能力、综合能力与造型表达能力，它应该是由浅入深、由简至繁、循序渐进的训练体系。

素描形式多样，可分为写实素描、结构素描、明暗素描、设计素描、表现性素描等。写实、明暗素描可以培养观察能力，用明暗的方法，客观细腻地表现对象，科学再现眼睛所见的事物，充分展现绘画再现表达能力。

结构素描以线为主要表现手段，以研究和表现形体的结构为目的，着重对形体的结构规律、人体解剖和焦点透视规律进行认识与掌握。结构素描侧重对事物形体构造的分析和掌握。

设计与创意素描主要是研究二维形式语言，在画面中，点、线、面、形、色、体等绘画基本视觉要素在画面上的组合与构成；根据作画者的意愿在画面上进行分割、分解、分离与重新组合画面；纯形式绘画语言在平面中的表达；超现实绘画意境的表达；作画者直观地、抽象地表现其内心世界，以及绘画新元素的表达，等等。

随着时代的发展，在艺术设计基础教学中逐渐地采用结构素描、设计素描以及创意素描这几种绘画、素描形式，作为学生的基础素描训练方法。

素描基础训练的任务是：其一，研究对象的形体结构；其二，用线与明暗来表现对象的形体结构。因此，素描基础训练一切要从结构出发，素描基础训练首先遇到的是观察方法，要整体观察，不要局部观察，要去发现事物各个部分之间的联系与过渡，要从物体的表象看到它们内在的形体结构。

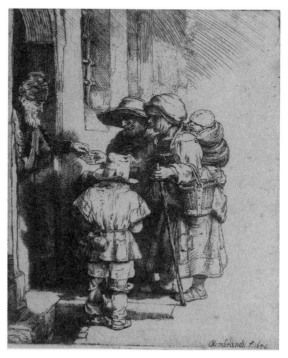

伦勃朗　绘

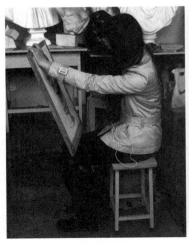
坐直作画姿势

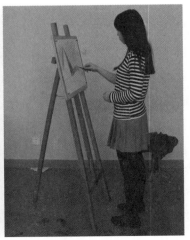
站立作画姿势

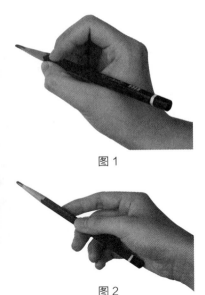
图 1

图 2

第 二 节
素描作画姿势与握笔方法

01 作画姿势

素描作画姿势要正确，可以坐着画，也可以站着作画。通常的作画姿势有两种：

坐直作画姿势

画素描时，人要坐直，而且要放松，处于自然状态，右手握铅笔，左手手扶画板，或拿稳画板，可以将画板放置于腿上，也可以把画板搁在画架上，把画板朝前作 45 度左右的倾斜，画板与眼睛保持一个手臂的距离，视线要与画板保持 90 度的垂直。

站立作画姿势

画较大画幅的素描时，就要使用画架，把画板搁在画架上作画，把画板朝前作 45 度左右的倾斜，人站立着，并与画板保持一个手臂的距离。眼睛的视线与画板呈 90 度垂直，眼睛视觉中心始终在画板的中央，这样手与手臂可以在画板前挥洒自如了。

02 握笔姿势

写字式的握笔姿势

如图 1 能用于描绘较小的画面和刻画物体局部，这种握笔方式不能用来描绘大面积的画面与画长线条，或者描绘大画面的整体。

绘画与素描常用的握笔姿势

如图 2 把笔杆握在手掌中，用大拇指、食指和中指捏住铅笔杆，无名指和小指托铅笔，这样可以发挥肩、上臂、肘关节、前臂、腕关节、手指关节的作用，放松、自由而舒展地发挥手的最大作用，尤其可以轻松、灵活地发挥手腕的最大作用，能控制画面上长短不一、各种线条的表达，画出各种富有表现力的素描与绘画。

两种握笔姿势区别在于，图 2 握笔姿势，便于斜、横、竖各个方向的运笔，也可以用在排线条绘明暗时，控制铅笔与纸面的各种角度，画出不同的线条，需要加深或画肯定线条时，把笔稍

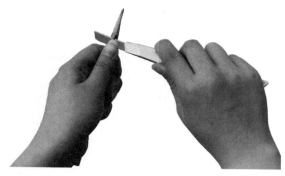

削铅笔的姿势

稍竖直起来就可以。在画成排线条时，比较适合较快地运笔，这样可以流畅生动。

作画者、画板与观察写生对象保持一个合理的三角形关系，这样既能随时地整体观察对象，又能方便审视画面，也能舒展地发挥手臂在描绘时的作用。作画者的视线与对象保持一定距离，例如画石膏像，人与石膏像的最佳距离是石膏像高度的三倍以上，同时，与画板也要始终保持一个手臂的距离，这样可以有利于作画者整体地观察，整体地顾及整个画面。

初学者绘画、素描写生时，要有轻松、愉快的心情，只有全身放松、放宽心胸，才能更好地感悟对象。作画姿势是否正确，也将直接影响观察方法和画面的表现效果。有一个良好的作画姿势，长久作画，不仅能提高作者的观察力与表现力，能帮助绘画技艺提高，而且对作画者本身的身体健康非常有益。

03 削铅笔姿势

削铅笔姿势，左手轻松握住铅笔笔杆，右手拿着美工刀，左手大拇指向前推动刀片的背脊，左手指还可以不断地转动所握的铅笔，把铅笔削尖修圆。铅笔木质大约削 2 厘米左右长短，铅芯削 1 厘米左右，不要过长，也不要过短。一次作画可以多削几支铅笔以备用。

不要拿卷笔刀来削铅笔画素描，但可以用它来修尖铅笔芯，尤其对素描细腻画风或是局部细节的表达，可以节省时间，不用频繁地削铅笔。

04 橡皮的正确使用

初学者容易依赖使用橡皮，多数人认为画错了，拿橡皮擦掉即可，但经常使用橡皮，会导致过分依赖橡皮，画一点，擦一点，再画一点，再擦一点，始终得不到持续的进步。

而有经验的绘画者，他们把橡皮看成一支白色的"笔"，在画面上用来画白色，这是一个非常好的素描技法，黑色铅笔在纸上做加法，而橡皮在纸上做减法，一黑一白交织出一幅素描。

 素描线条训练

线条是素描最基本的语言之一，也是绘画所特有的艺术语言，掌握和运用线条，直接影响对形体的塑造，如果握笔的手不听大脑使唤，就不可能画出好的绘画作品，从现在开始进行的基础练习，可以说是为了适应手绘而打好绘画基础的过程。在训练过程中，要注意握笔的方式，体会手、腕、肘的运动对线条产生的作用。控制线条的轻重、速度和疏密变化。落笔要平稳、顺手、自然，使线条产生轻松、自然、富有弹性的感觉。在此训练的线条与速写的线条有所区别，多以直线运用为主。

01 水平横直线条训练

开始训练素描时，可以专门进行线条的训练，先练习拉水平线，运用、挥动胳膊用笔，保持笔尖在纸面上做直线运动，线的两头轻淡，中间轻重均匀，且能在同一位置来回拉直线条，这是画素描的基本功。

02 垂直线训练

直线是绘画中最为常用的线条，垂直线的训练与水平线相同，只是手臂的运行方向改变，要求基本一致。在练习时，注意用肘部带动手腕，尽可能在感觉上自然放松，控制住线条的走向，

03 斜直线训练

斜直线最符合习惯运笔的方式，可以随手顺势而下，但要注意运笔的力量和走向，使线条给人感觉具有流动的倾向，把握斜线的变化，对素描的表现有很大的帮助。

横直线条、竖直线条、斜直线条在结构素描中大量运用，以及在明暗素描打形、勾轮廓时大量使用。

05 多种线条练习

初学者练习水平横直线、垂直线、斜直线，以及明暗阴影线条之后，可以再根据需要，练习多种线条，自己设计随意变化、深浅不一的线条，使手臂、手腕灵活，能听从大脑指挥。

04 明暗线训练

手握铅笔，铅笔轻轻地入画面，均匀地走过纸面，在纸面上自上而下划过，在空气中划过一个圆弧，纸上形成两头松、中间匀的直线，又轻轻地提出画面，然后来回拉动，成一组直线。来回摆动手腕画画，并逐渐往下拉动手臂，把线条排得轻柔一些，两头淡化一些，并且进行一些叠加、交叉练习。

此种线在明暗素描中大量运用。自文艺复兴以来，绘画大师都用这种明暗排线的方法来描绘明暗，要熟练掌握，否则会阻碍学习素描的进程，因此，初学者在明暗素描之前，有必要进行排线的训练。

第四节 石膏几何体素描

01 正方体画法步骤

步骤 1 仔细观察，然后落笔，养成这个好习惯，中间用工字形确定构图，安排物体在画面上的位置，画出天、地、左、右线，开始画出物体的基本轮廓线。

步骤 2 运用长直线画出大体轮廓，画出物体合理的透视变化，并把线条分出浓淡变化，用来表现物体受光情况。同时，把物体看不见的结构线用淡的线条画出来。

步骤 3 用斜直线画出第一遍明暗阴影关系，初步分出物体的亮部与暗部的关系。开始从明暗角度来思考表现物体，开始用线可以粗犷些，随后可以越来越细腻。

步骤 4 循序渐进地加深暗部，每次从明暗交界线继续加深明暗，从暗部区域深入明暗层次关系，由深减淡，慢慢地表现出反光关系。

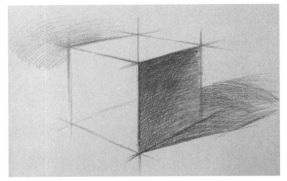

步骤 5 继续加深暗部，每一遍从明暗交界线加深明暗。暗部从明暗交界线最深处向后逐渐减淡。初步画出背景的明暗层次，衬托出石膏方体的亮部。

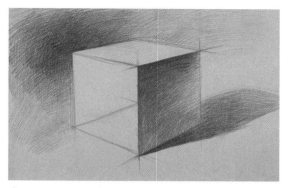

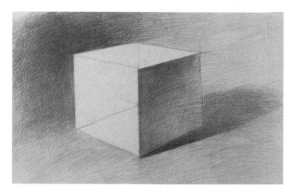

步骤6　对物体周围环境、前后背景、物体亮面与暗面做细致、深入的刻画与调整。逐渐画出灰部的色彩层次，也就是中间层次关系，物体被塑造得越来越丰富。

步骤7　继续深入刻画，加强空间感、质感等的刻画。逐渐调整各部分的关系，尤其物体的虚实关系，画面的黑、白、灰大关系。

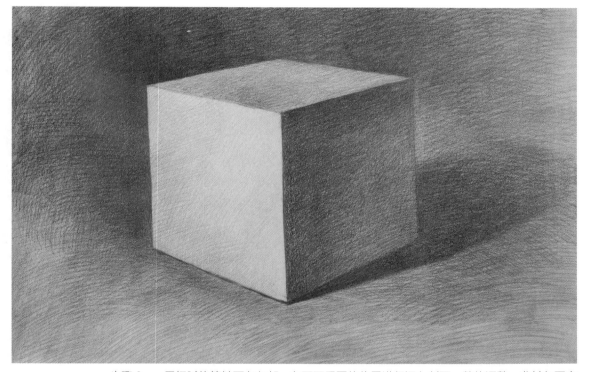

步骤8　用细腻的笔触画在灰部，在画面重要的位置进行深入刻画、整体调整，尤其灰面变化很丰富，也可以适当画些漂亮的笔触，用笔方向可以顺应结构形状处理，有的灰面或局部也可以用手指擦一下。最后完成作品。

首先选择一个同时能看到立方体三个面的角度。用线画出它们的整体高度与宽度，并确定构图。把几何体放在画面的位置，再来确定每一个面的大小比例，来回比较，反复观察与思考。倾斜线是透视关系，使形体明确起来。分析立方体结构，把它画成透明状，检查它的结构、透视是否正确。然后画上明暗与投影，逐渐加强明暗对比，画出它的亮面、灰面和暗面。立方体体现了黑白灰明暗规律。每一块面都有由深到浅的明暗变化规律，深灰、中深灰与浅灰的变化。

02 球体画法步骤

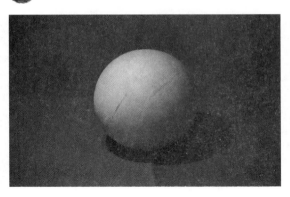

步骤1　　仔细观察，然后落笔，用工字形确定构图，安排物体在画面上的位置，定出天、地、左、右线，先把球体看成方形来处理。用短直线切出物体的基本轮廓线。

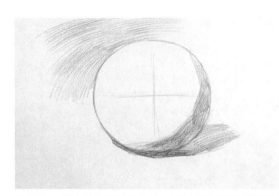
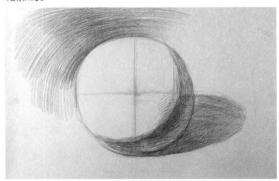

步骤2　　球的特征是对称物体，画出两条对称线和轮廓的同时，画出物体合理的1:1比例关系，并把线条分出初步的浓淡变化。画出第一遍明暗阴影关系，初步分出物体的亮部与暗部的关系。画出投影形状及明暗。

步骤3　　开始加深暗部、明暗交界线的明暗阴影关系，始终从明暗交界线中间最深处开始，画出背景明暗关系，衬托出球体的亮部，初步分出物体的亮部与暗部的关系。

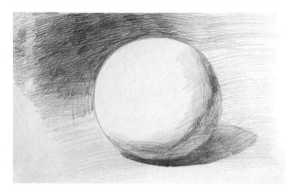
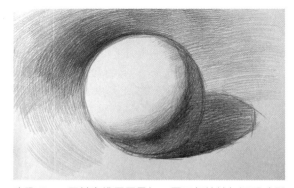

步骤4　　循序渐进地加深暗部，每次从明暗交界线继续加深明暗，向暗部区域深入明暗层次关系。始终保持明暗交界线中间部分最深，初步画出背景的明暗，衬托出物体的亮部。继续加深投影明暗。

步骤5　　用斜直线层层叠加，周而复始地加深明暗层次，暗部从明暗交界线最深处向上、下、后逐渐减淡。向亮部逐渐画出物体灰部的色彩层次，也就是中间层次关系，物体被塑造得越来越丰富。

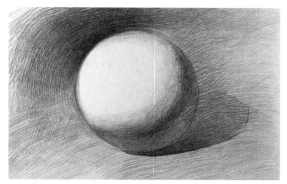

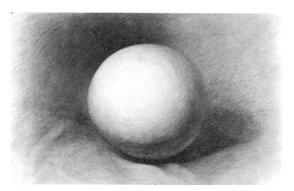

步骤6　对球体周围环境，前后背景，物体亮面与暗面做细致、深入、反复的刻画。继续深入球面形体刻画，层次越多，空间感、质感、体量感等越强。

步骤7　循序渐进地在亮部、灰部、明暗交界线、反光、投影这些部分深入刻画，逐渐调整各部分的关系，处理好反光，它不能比灰部亮，尤其是画面的黑、白、灰大关系。

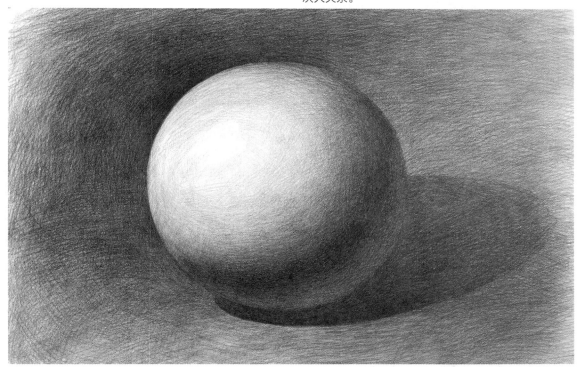

球体是最基本形体之一，它与正方体形成明显的对比，球体上没有一处是平面，全部是由均匀光滑的曲面组成，面与面之间没有明显的转折线。圆球体在光照下呈现出明确的光影规律，即明暗关系的五大调子，这也是画好球体的训练要领。

步骤8　用细腻的笔触画，灰部或画面重要的位置进行深入调整，尤其球体，用笔要用一组一组的斜直线，进行交叉、叠加、变化角度等，来表现球体光滑、圆润的效果。接近完成的素描用线，要求完美、漂亮，最后完成作品。

魔幻般的光影与明暗规律

01 光

明暗由光决定，光线主要有自然光与人造光线。

自然光——太阳光、月光、直射阳光、闪电光、漫射光，等等；人造光线——各种电灯光、烛光、手电筒光，等等。地球表面上所有的物体都被太阳的光与影包围着。自然界中的物体被视觉所感知，是以光的存在为条件的，物体置于一定的光照条件下才为人的视觉感知，光使物体具备了各种视觉特征。

画室内使用的光线是白天从北侧窗户照射进房间的自然漫射光线，以及晚上使用灯光照射物体的光线。

光线照射物体上具有方向角度性和与物体远近的距离感，这是形成物体表面的视觉特征的重要因素，尤其在球面上，它会使物体产生不同的明暗色调。光线远近还会造成物体的清晰程度不同，形成物体上的明暗关系强弱不同的效果。

光和物主要有三个关系：顺光、侧光与逆光；当然还有正侧光、斜侧光、顶光等特殊光效。光源的不同方向决定着不同的效果。顺光阴影面积小，一般分布在轮廓线的周围，明暗对比较弱，视觉上形体单薄，立体感弱，但亮部面积大，层次丰富，暗部面积小，层次变化少，物体结构较难表现。侧光明暗层次丰富而五大明暗关系明确，呈现清晰的明暗关系，体现形体饱满，立体感强，它是最常用的明暗方式。逆光使物体大多处于暗部之中，物体结构看不真切，明暗层次变化少。反光显得微妙，是一种特殊的光影，也具有一种艺术表现力。

02 明暗对比

明暗对比是15世纪意大利文艺复兴时期形成的绘画艺术表现方法，由明与暗两种关系组成，形成高光、亮部、灰部、明暗交界线、反光以及投影这样五个部分。达·芬奇尤其善于使用明暗对比法，他主张从明到暗柔和缓慢过渡，宛如烟雾一般，他的绘画以灰层次过渡极其微妙著称于世。

明暗程度，白色是明度最强的，黑色是明暗最暗的，在它们中间是各种程度的灰色，自然界中很难发现纯黑或最黑的、纯灰的、纯白的。物体表面自身都有色彩，物体又会被光线所影响，看到的是相对的明暗程度，因此，明暗度因对比而存在。

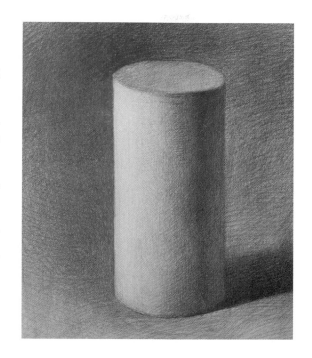

03 明暗素描

明暗素描是以光线投影到形体上形成明与暗层次来塑造形体的素描，它是认识和掌握形体在光线投射下的明暗变化规律的有效手段，这也是明暗素描的训练目的。

明暗素描能充分体现物体的空间、材质、细节等特点的一种素描。物体只有依靠光和影才能充分呈现出来，画家利用明暗效果使平面呈现浮雕的感觉。

在明暗素描中，明暗变化受形体、物体结构、光线强弱、光线聚散、光线角度及方向，形体环境的反射光等因素的影响。

强光照射下的物体，明暗对比强烈，有着极其清晰的投影，并且具有明快、清晰的影调效果。弱光照射下的物体，明暗对比效果也弱，色调接近，明暗层次接近，具有柔和、弥漫、微妙等明暗效果。

明暗素描对光线的理解非常重要。

04 明暗变化规律

黑、白、灰

物体在光的照射下，表面呈现出受光和背光两个部分，即亮部和暗部，它们是构成明暗关系的基调。物体在光线的照射下呈现出三度空间的立体特征，受光叫亮面，侧面受光面叫灰面，背光的叫暗面。这就是三面，即黑、白、灰三大面。几何体中的立方体是面的典型形态。

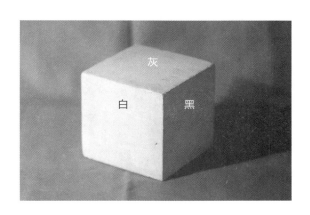

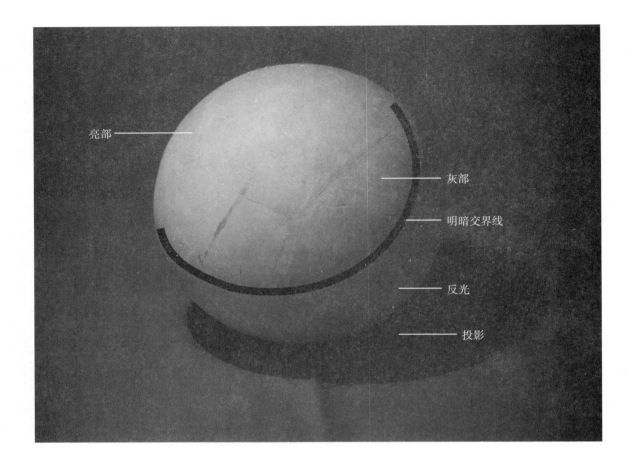

亮部 ——————

灰部

明暗交界线

反光

投影

五大调子

调子是指画面不同明度的黑白层次。体面反应光的数量，也就是面的深浅程度。三大面中，根据受光的强弱不同，还有很多明显的区别。

以球体为例子，球体最好体现了五大调子。其亮部有高光与灰部。

高光，它是受光的中心点，受光照的物体表面最亮的部分，不是所有的物体都有高光，玻璃器皿、金属器皿、釉色陶瓷器等物体受光后会有高光。它是表现物体质感的一种重要手段。

灰部，明暗层次变化最丰富，在亮部向暗部过渡的区域，灰面是明暗造型中最重要的部分，它体现物体的细节、质感、空间等素描关系。

明暗交界线，也称为物体内轮廓，亮部与暗部中间部分，这个部分既不受光，也不反光，是因为与光源平行而接受不到光照的最黑暗部分，准确地说，它是一个区域，而不是一根线。要处理好明暗交界线，加强物体的空间立体感。

反光，暗部中的一个调子，是由物体周围反射来的光，是间接光源，它受光线、质地和环境影响表现出强弱特征，它应该统一在暗部中。

投影，是物体受光线影响作用在背景上的阴影。它呈现出近深远浅的明暗色调变化，是物体与背景空间关系的重要部分。

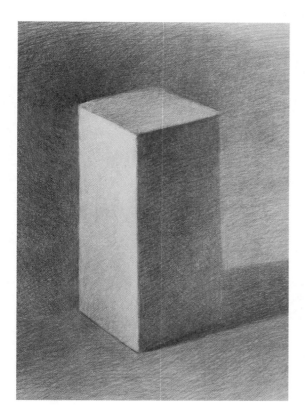

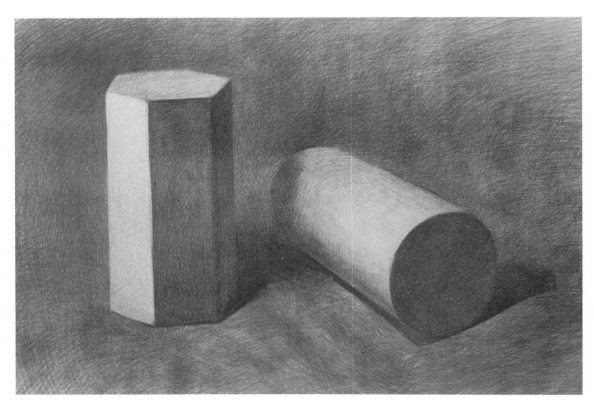

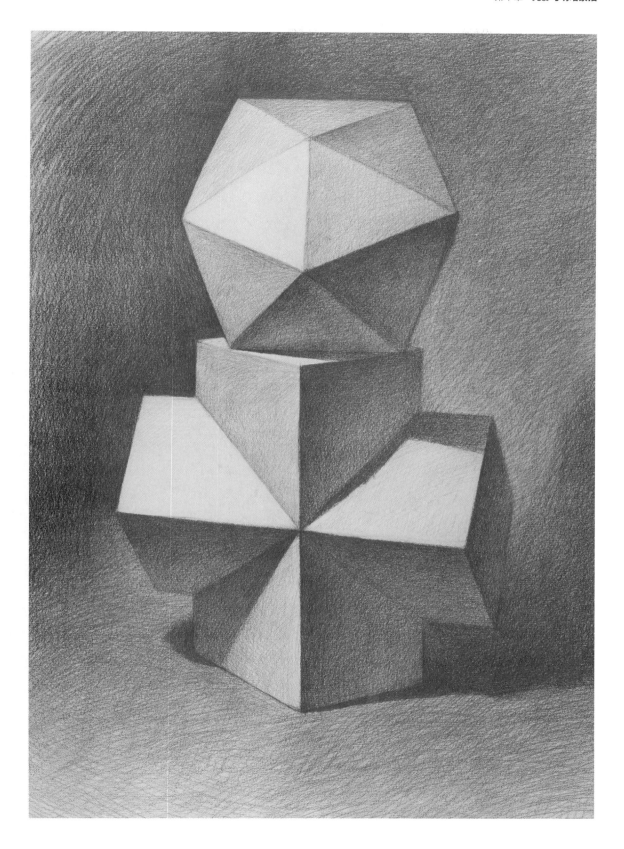

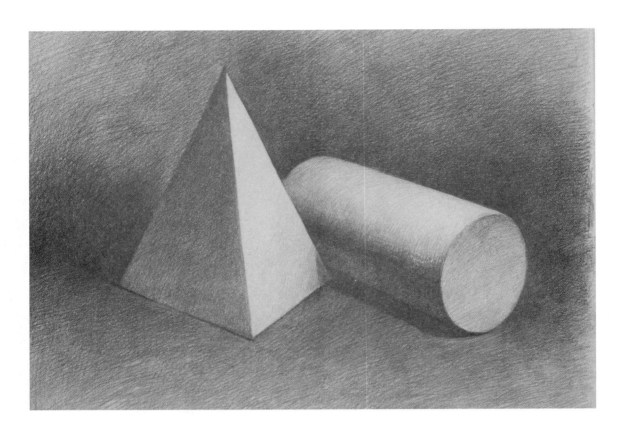

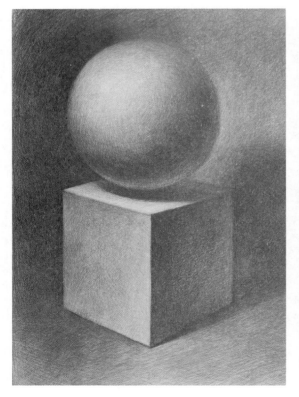

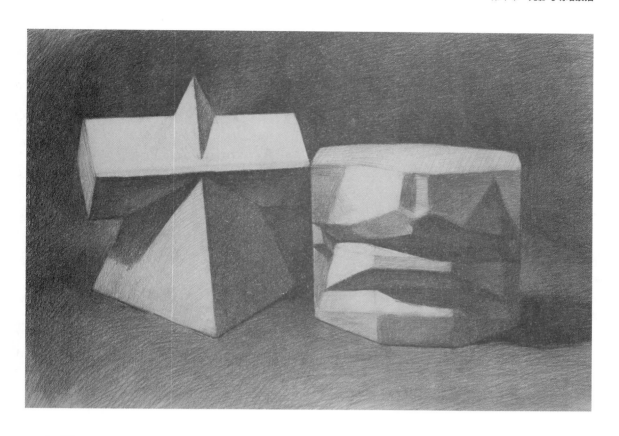

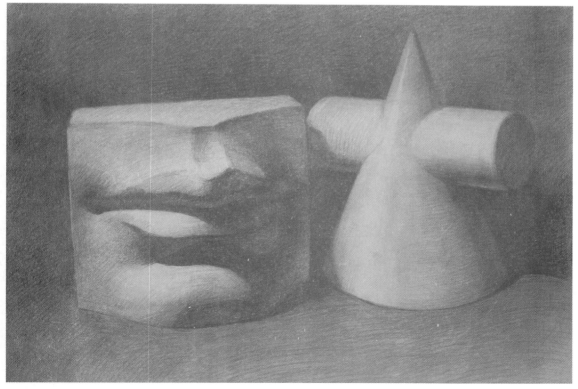

质感——有生命的静物素描

当观察周围世界的时候，任何物体是由一定的材料质地构成的，不仅仅看到它的结构、颜色、空间、明暗、体积，还能观看与感知物体表面的质地感觉——物体存在的真实性，比如粗糙与光滑、柔软与坚硬、干燥与湿润、透明与不透明等，通过触摸能感受到表面特性。

生活中，常常有物体触摸和体验质地的感受与冲动，这是人的一种本能。人在婴儿阶段会用舌头去感知物体的体验；长大一些以后会用手去触摸感知物体；在他们的成长过程中，或者用纸张覆盖在粗糙物体表面，用铅笔去反复摩擦，得到质感清晰的拓印效果画面。

在客观世界中，光线照在物体上，每一种物质表面由于其材质不同，对光线的反射、吸收也不一样。不同的材质表面所呈现出的不同明暗变化，物体表面显示出视觉上的软硬、粗细、肌理、透明与不透明等视觉效果，以及触摸感受到的表面特性，称为质感。

物体形态分为自然质地与人工质地，自然质地是大自然自身运动和创造的结果，以复杂、多样的材质为视觉所感知；人工质地是根据人的意志把自然材料人为加工而成，变成一种全新的质地材料，尤其进入工业化社会后，钢铁、塑料、纸张、布料，等等，形态丰富多样。另外，又有生物形态与非生物形态质地的区别，生物形态有植物、动物等，表面能够呈现明确而有规律的组织结构的特点；非生物质地有液体、土壤、岩石等，相对表面质地形态比较单一。

在素描静物的学习中，在纸面上用一种材质来表现出另一种质地感，惟妙惟肖，几乎能达到逼真程度。根据不同材质的物体所具有的视觉特征以及触觉感受，如物体的肌理、光洁、粗糙、软与硬等，要做不同的分析与表现，缺乏质地表现的画面是缺乏活力的。对物体的材质感表现是造型艺术中重要的表现内容，艺术家用素描、色彩、笔触等来对物体表面做更多的细腻描绘，从而达到物体质感的真实再现。

日常生活中的物体种类繁多，它们的表面质地多种多样，如水果、蔬菜、报纸、文具、瓷器、桌子、陶罐、酒瓶、玻璃杯、布料、金属杯子，等等。

选择生活中的常见物品作为造型研究的对象，不同静物有不同的内涵。静物与我们的生活密切相关，水果、蔬菜、陶罐、酒瓶、花卉等也都是生活中常见之物，把静物选择好后，经过精心安排，可以构成非常漂亮的画面。而这些静物非常容易找到，形体简单而规则，是初学者入门的合适道具。在选择静物入画时，要选有大有小、有方有圆、有高有低、有曲有直，基本上以大、中、小三种类型为宜，要有不同材质搭配，并形成协调的比例关系。

① 静物素描质感表达

在素描静物的学习中，要根据不同材质的物体所具有的视觉特征以及触觉感受，如光洁与凹凸、粗糙与细腻、软与硬、透明与不透明等，做不同的分析与表现。处理不同质感的物体素描时，最大区别在于边缘的处理，质感硬朗的物体边缘较硬，质感柔软的物体边缘柔和。

静物写生对物体形体质感的表现主要通过比较的方法，采用线条和色调的对比变化来实现。不同的物体都有自身特有的颜色与质感，研究各种物体的特征，表现出各种物体的质感，可以为画面增色，达到一定的艺术效果。

在画面中要体现出不同质地的效果，就要适当改变表现手法。平滑的物体要用细腻的线条来刻画；粗糙的物体要用交叉的粗线来表现；表现金属物体的线条要画得坚硬；表现衬布，线条要画得柔软飘逸。

金属质感

金属物品，如不锈钢锅、不锈钢杯子或餐具都是生活中常见的金属物品，它们表面非常光洁，

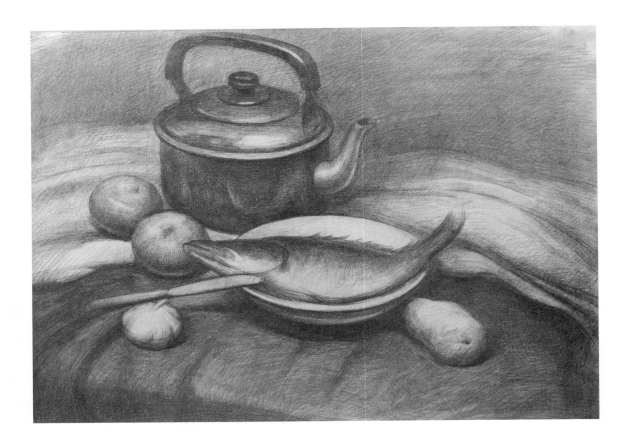

如同镜面，都具有较强的反光性，无论是对光源光线或是环境中的反光，都能给予反射，物体的亮部与暗部都会出现强烈的反光，其形状、位置和亮度都各不相同，其中对光线的反光最强。从整体关系上看，金属器皿遵循明暗规律，明暗色阶比较清楚，刻画时要以硬铅笔为主，线条要细腻有力度。光洁如镜的金属器皿，其质地光滑，反光丰富，有强烈的高光，反光也强。

陶器与瓷器

陶瓷是静物中常见的物品。它表面光滑、细腻、有光泽，在刻画这样材质的物体时，要注意明暗交界线周围的亮与暗的渐变关系，用笔不要琐碎、混乱，线条要处理得细腻、自然，有虚有实的变化。画釉面反光要适当，光滑的釉面可以将周围的物体反射在上面，复杂的反射影像增加了表现的难度，要加以取舍，罐口要刻画严谨，也是画龙点睛的地方。

玻璃器皿

在静物素描里，玻璃器皿的表现有一定的难度，初学者可能会束手无策，玻璃虽然是透明的，但是也有丰富的色调层次。

一般的玻璃杯，在结构上可以与圆柱体联系起来，在明暗表现上，不要将它看成孤立存在的物体，最好将它与环境结合起来进行表现，它有高光特别亮、反光也特别强的特点。

瓜果与蔬菜

苹果与梨是静物素描中较为常见的表现物体，它们看上去形体扎实、体感圆润，多肉质的感觉，几何形体感强烈，大小变化丰富，色彩变化也非

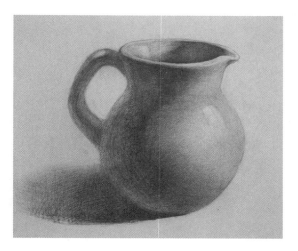

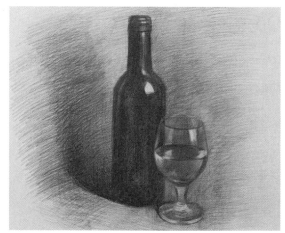

常多样。蔬菜属于自然质地，形体柔软、多变，叶片上有明确的茎叶组织结构。

衬布

衬布、布料或织物在生活中随处可见，要画好织物，必须要熟悉它们的褶皱变化规律，掌握它们的特点。不同材质的衬布有着不同的纹理。布纹堆积所产生的褶皱与主体物的轮廓一起形成了画面的基本构架，也丰富了画面的作用。

布料虽然单薄，但布纹也是有一定体积的，布纹隆起的部分可以理解成半圆柱体，有明暗交界线、反光、投影等因素，要在亮部、灰部作画时大致体现这种关系。

在写生的过程中，会发现面对太多的皱褶，没有必要每一个都画，不要完全照抄对象，衬布是作为衬托主体的一个部分为画面服务的。

要在理解的基础上，化繁为简，表现一些主要的褶皱，取得一个美而有序的画面。不同色泽、材质的衬布会给人不同的视觉感受，有的轻盈，有的光滑，有的厚重，有的粗糙，有的硬朗，表现的时候要把握这些特点。

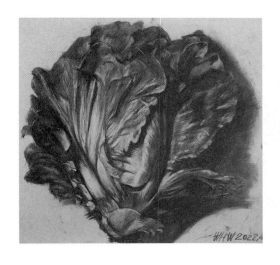

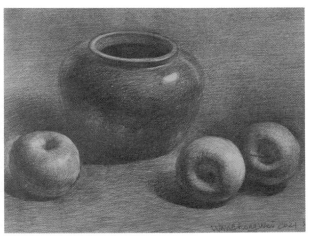

02 苹果画法步骤

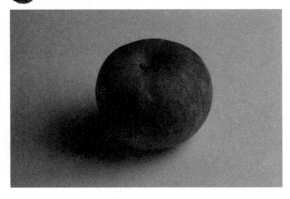

步骤 1 打形，用工字形确定构图。画之前不要急于落笔，可以仔细观察物体特征，做到胸有成竹。用画结构素描的方法画出苹果的外轮廓，用 V 字形画苹果窝的形状。

步骤 2 用 6B 铅笔画出苹果的轮廓线的明暗浓淡变化，强调轮廓特征。突出轮廓造型的转折处，在整体中求变化。苹果窝的暗面和明暗交界线不要忘了画。画暗部的大体明暗。

步骤 3 用 6B 铅笔继续加深明暗交界线，明暗交界线根据苹果的结构而发生变化，及时跟出灰面，初步形成亮部、灰部、明暗交界线、投影关系。画出背景阴影。

步骤 4 每次从明暗交界线深入明暗关系，加深暗部，使暗部透气而有变化，投影前深后浅，背景需要统一整体，有明暗层次变化。

步骤 5 把苹果的暗部和投影虚化，用 2B 铅笔继续深入灰部，把灰面层次刻画丰富，加强苹果质感，最后，进行整体调整。

03 梨的画法步骤

步骤1　打形，可以仔细观察物体特征，做到心中有数。用画结构素描的方法画出梨的外轮廓及梨的明暗交界线与投影，认真仔细观察形状特征。

步骤2　用6B铅笔画出梨的轮廓线的明暗浓淡变化，强调轮廓特征。突出轮廓造型的转折处，在整体中求变化。反复加深暗部。

步骤3　用6B铅笔画出明暗交界线，明暗交界线根据梨的结构而发生变化，及时跟出灰面，初步形成亮部、灰部、明暗交界线、投影关系。

步骤4　始终围绕梨的暗部进行塑造，从明暗交界线向暗部反复加深，投影前实后虚，形成空间感，暗部留出反光。

步骤5　明暗交界线向亮部与灰部刻画，注意梨表面的起伏变化，用笔顺着结构走，最后进行整体调整，完成。

第七节 静物素描画法步骤与范例

仔细观察这组静物，进行分析，知道光源的方向。主体由白色瓷瓶、一个白色磁盘、几个苹果和一块衬布组成。

步骤1　确定构图，勾画大的三角形构图线，安排所有物体在三角形内的位置，画出每个物体的天、地、左、右线，画出物体的基本轮廓线。由整体入手。

步骤2　画出每个物体的轮廓同时，画出物体合理的透视变化，以及它们错落有致的关系，并把线条分出初步的浓淡变化，画出每个物体的明暗交界线和投影线。

步骤3　选择松软的6B铅笔，把所有物体画出第一遍明暗阴影关系，初步分出物体的亮部与暗部的关系，画出衬布的皱褶的暗部色块关系，交代桌面的横与竖的空间关系。

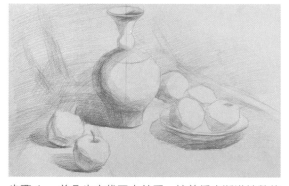

步骤4　前几步交代了大关系，接着循序渐进地整体推进明暗关系，每次从明暗交界线最深处继续加深明暗，向暗部区域深入明暗层次关系。初步画出背景层次的明暗，衬托出物体的亮部。用笔方向对物体的质感塑造也会起到关键的作用。

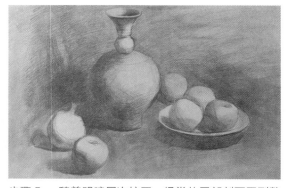

步骤5　随着明暗层次拉开，经常从局部刻画回到整体观察与分析，暗部从明暗交界线最深，向后逐渐减淡。逐渐画出物体的灰部的色彩层次，这个区域最能体现物体的质地与细节，物体被塑造得越来越丰富。

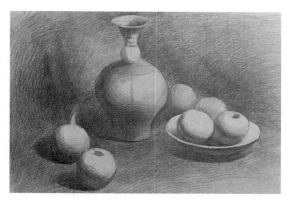

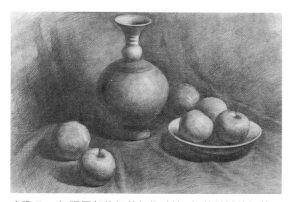

步骤6　对物体周围环境、前后背景的塑造，营造气氛，控制与把握画面色调。对物体亮面与暗面做细致、深入的刻画与调整。把物体塑造得形体饱满，继续深入刻画时，注重质感、体量感等方面的处理。

步骤7　加强局部的细节与趣味性，抓住关键的细节，多余的细节要舍弃，做到局部与整体的统一，尤其白色瓷器，反射非常强，高光点多。逐渐调整各部分的关系，尤其画面的黑、白、灰大关系。

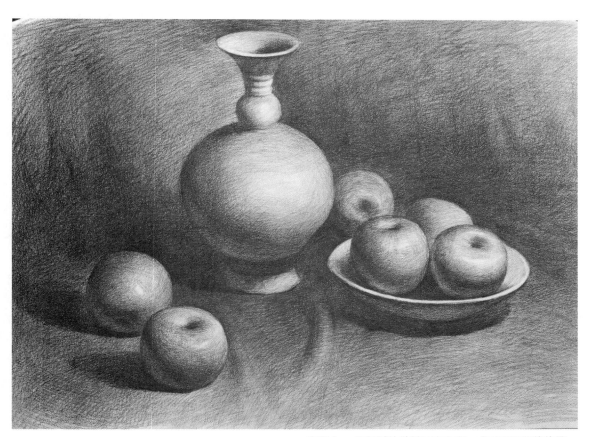

步骤8　用细腻的笔触画在灰部，或画面重要的位置，注重与加强虚实、质感、空间感等方面的艺术处理。进行整体调整，画出细节刻画、局部与整体的关系，最后完成作品。

 静物素描范例

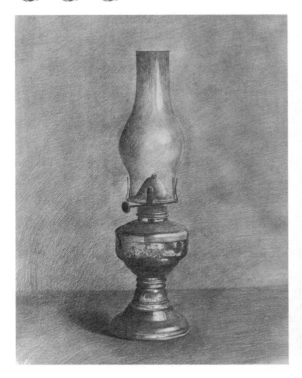

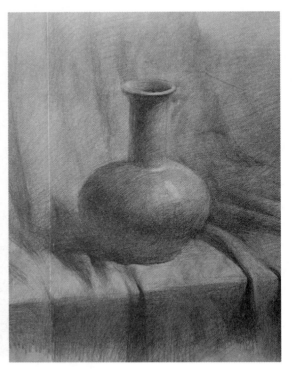

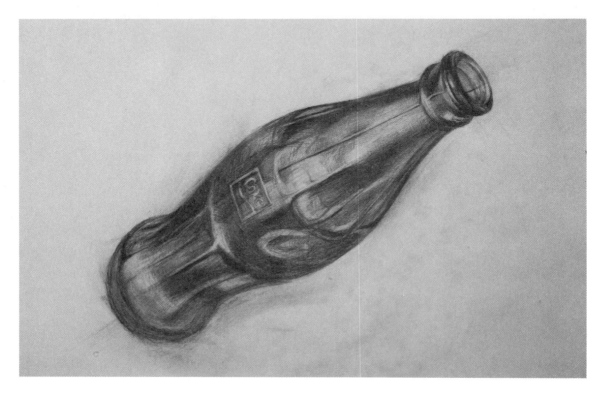

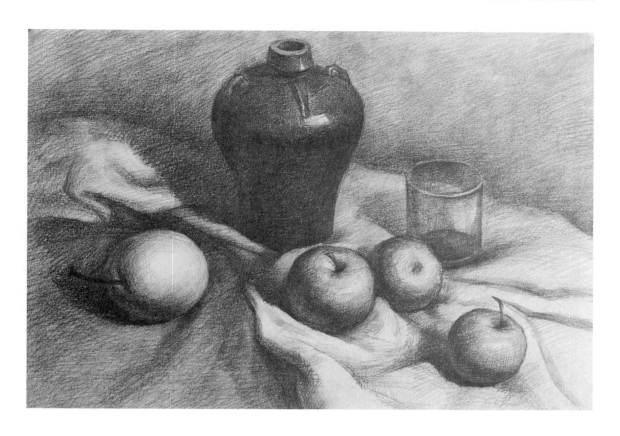

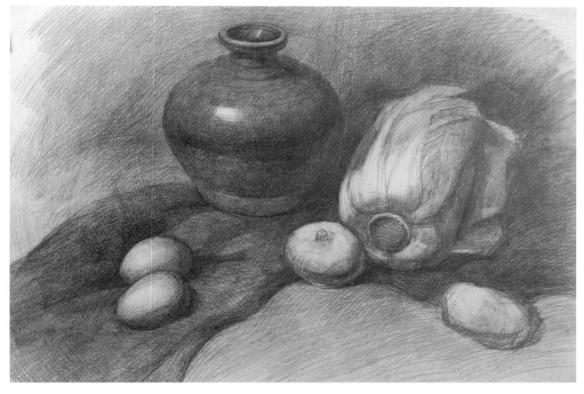

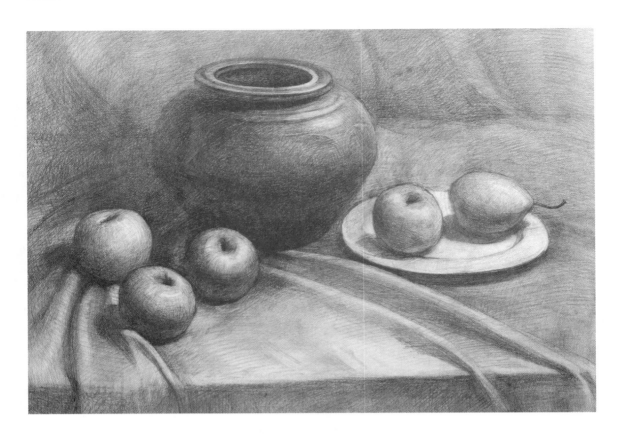

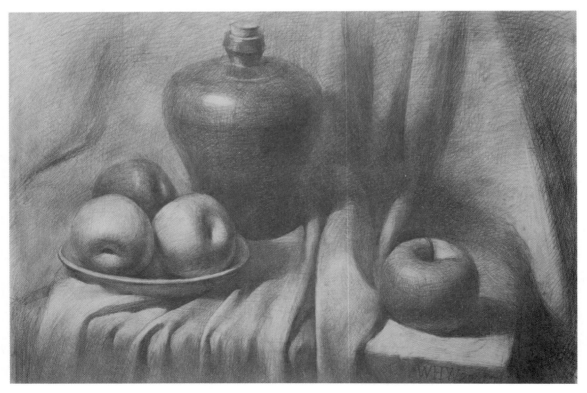

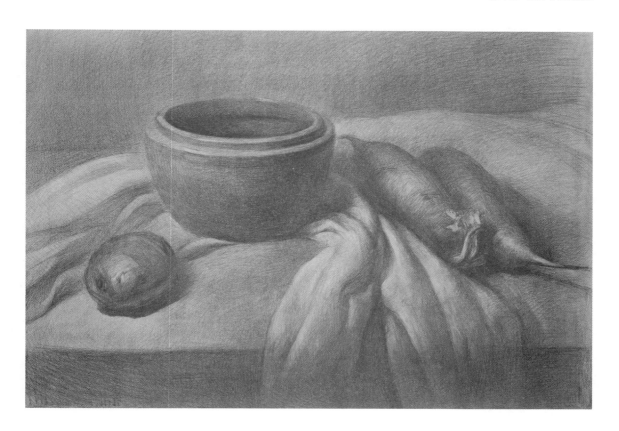

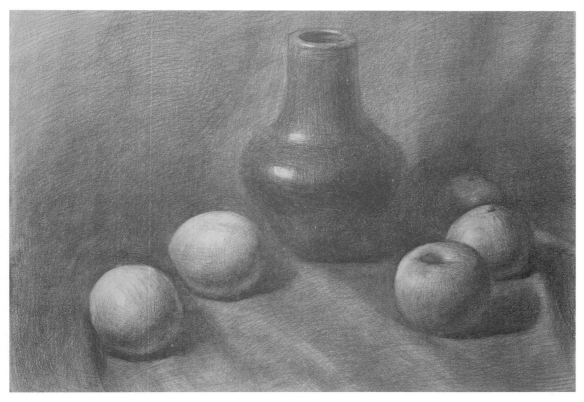

肖像素描

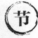 **第一节 肖像结构解剖**

　　画人物头像素描，必须学习、研究人物头部解剖，通过头部解剖模型、艺用人体解剖文本、大师优秀范例、大量的优秀素描范画来学习，并运用到自己的人物头像写生素描中去，循序渐进，锲而不舍，才能获得理想的效果。

　　画肖像素描或速写，必须掌握人物头部的解剖，人物头部的内在结构主要有骨骼和肌肉。

　　头部骨头主要有：额骨、颧骨、上颌骨、下颌骨、颞骨、顶骨、枕骨。

　　头的骨相外形大致分八种：申、甲、由、田、目、国、用、风。

　　头部肌肉主要有：眼轮匝肌、口轮匝肌、额肌、鼻肌、颧肌、颊肌、笑肌、三角肌、咬肌、颞肌、枕肌等。头部的肌肉较薄，都是表情肌，因此，头的基本造型是由头骨的形状来决定的。

　　头部骨骼决定头的形状，脸部肌肉对表情起着决定作用，头部除了少数肌肉是运动肌肉，大多是表情肌。

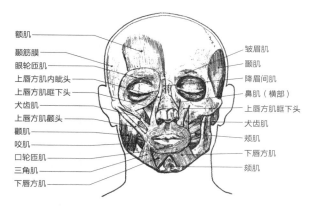
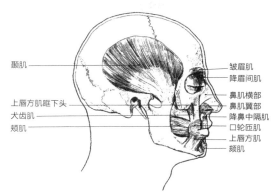

额肌
颞筋膜
眼轮匝肌
上唇方肌内眦头
上唇方肌眶下头
犬齿肌
上唇方肌颧头
颧肌
咬肌
口轮匝肌
三角肌
下唇方肌

皱眉肌
颞肌
降眉间肌
鼻肌（横部）
上唇方肌眶下头
犬齿肌
颊肌
下唇方肌
颏肌

颞肌
上唇方肌眶下头
犬齿肌
颊肌

皱眉肌
降眉间肌
鼻肌横部
鼻肌翼部
降鼻中隔肌
口轮匝肌
上唇方肌
颏肌

　　脸部肌肉附在皮肤下面，它稍有伸缩就反映在脸部表面，可以分两种，一种是扩张肌，如颧肌、上唇方肌、颊肌等，它使嘴角、下巴、鼻子、脸颊向外拉，表现出欢乐愉快的表情。

　　另一种叫收缩肌，如皱眉肌、鼻肌、三角肌等，它们能使眉、眼、口、鼻向下或向内拉，形成悲苦或愤怒的表情。

　　要掌握头部的外部结构特征，它们主要有五官：眼睛、眉毛、鼻子、嘴巴、耳朵。

　　眼睛结构是由瞳孔、角膜、眼角组成，嵌在眼窝里，上下眼睑包裹在眼球外，上下眼睑的边缘长有睫毛，成放射状。眼睛是像圆球一样的水晶体，镶嵌在左右眼窝骨内，外面罩着上下眼皮，眼白是球形的一部分，它的面积小，不容易看出它的体积来，应该用较淡的调子把它的立体感画出来。瞳孔是眼珠最黑的地方，较亮的高光常常紧靠在它的边上。眼珠也有反光，位置与高光相反，眼珠透明的质感和立体感就表现出来了。眼睛随着头部转动会有正面、侧面、正侧面等透视变化。

　　画侧面时，把眼睛与眉毛的关系处理好。上眼皮较厚，与睫毛投影一起明暗比下眼皮深，下眼皮没有明显界限，明暗线条要虚一些。眼角是上下眼角交接的地方，上眼皮覆盖下眼皮，左右眼角要对称，符合脸部的平行透视。不仅要画准

确它的结构，而且画得要传神。

　　眉毛的浓淡变化是由于眉毛本身的疏密关系所形成，也是由眉弓骨的形状所决定的。眉毛靠近鼻梁的地方较深，这是因为这段眉骨的面朝下背光，眉梢生长在眉骨受光较多的一个面上，颜色较淡。画眉毛用笔可以按照它的生长方向描绘，也要画出它与皮肤的虚实和明暗关系。

　　从各个角度看，每个人的鼻子都有明显的特点，它的基本结构都是一样的，鼻子是脸部中间最突出的，它由左、中、右、下四个基本面组成，自鼻骨往下由软骨构成，连接处是鼻梁。鼻尖和鼻翼结构较圆，鼻翼的收缩与扩张，与周围肌肉的伸缩有关，也是情感表达的地方。

　　画嘴巴先画口裂线的位置，口裂线有虚实，再定嘴的宽度和上下嘴唇的厚度。上嘴唇较突出，它的面斜向左右下方，棱角分明。下嘴唇较圆厚，中间有下凹，每个人上下嘴唇的厚薄不一，有的人上嘴唇比下嘴唇厚，而有的人下嘴唇比上嘴唇厚，要把上下嘴唇看成一个整体，是口轮匝肌，注意它的上下起伏关系。嘴是依附在上下颌骨上的，呈半圆柱体，这样比较容易掌握它的透视关系。

　　耳朵生长在头部的两个侧面，正面看不见它的全部，看头部侧面。耳朵结构由外耳轮、内耳轮、耳丘、耳屏、耳垂这几个部分构成，并注意它们

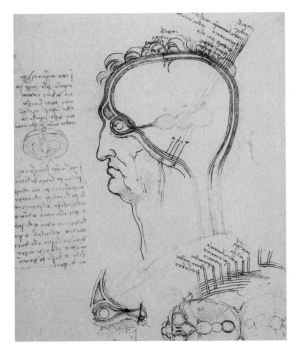

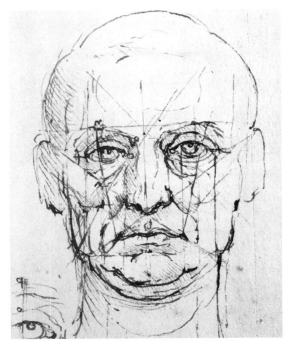

的穿插关系。正侧面耳朵的位置在眉弓骨和笔尖之间。

　　人的五官特点，形态多样，因人而异，表现人物的五官必须与整个面部特征结合。通过线条和光影关系表现人物的特征时，人的结构特征是不变的，光影是变化的。

　　头发的发式不同，也体现着人的各种身份和性格，它是整个造型特征的组成部分。头发看上去有无数根，但是应该从整体着眼，先分出受光和背光，不要一根一根去描，也不要看成黑色去平涂一片。要画出立体感，又要画出质感，用笔可以顺着头发方向，把大块明暗和线条结合起来。有粗有细，有紧有松，在边缘画一些发丝。发际线要画出层次变化，前额多数被头发覆盖，处于阴影之中。

　　如果用椭圆形概括人的头部是比较困难的，因为圆形没有明确可以作为比较的转折点，也很难找到可以测量的依据。

　　头部的基本比例，人的五官位置和形态各有

差异，理论总结出头部的标准比例是三庭五眼，它只是一个参考标准比例，有如一把标准尺子，用来衡量、观察头部比例，尤其绘画初学者要灵活运用好。

　　头骨上有几个突出的点叫骨点，是皮肤下面骨骼比较突出显露的部分，具有对称性，把这些骨点用线条连接起来，头部的基本形就显露出来了。

　　颈部重要的肌肉有胸锁乳突肌、斜方肌、举肩胛肌等。颈在双肩形成的倾斜平台上伸出来，像一个向前突出的圆柱体，长在头与肩之间，从侧面看，头部位置在颈部的前方。头向后仰起，颈部的弧线仍然是稍微向前倾。

　　颈部两侧有一对肌肉，从锁骨和胸骨一直伸到耳朵后面的乳突，叫胸锁乳突肌，它们的伸缩能使颈部转动。颈部后侧是斜方肌，呈菱形，正面看只有肩部轮廓，从背部看才明确。颈的力量也来自后面。

第（二）节　石膏头像素描

石膏头像是专门从古希腊、古罗马与其他欧洲经典雕塑上翻制下来的模具，提供给初学绘画者写生用。它作为一种静止的、色彩单一的、三维立体的绘画写生对象，是学习素描基础阶段简便有效的训练手段。通过这种训练，要求绘画者认识与理解人物各部分比例关系和形体结构，培养空间与立体观察对象的能力，掌握塑造形体的基本规律与艺术方法，为下一个阶段素描写生做准备，打好造型基础。

为了强调理解对象的形体起伏、块面结构的转折关系，进行石膏头像写生开始训练阶段，作画者最好使用铅笔工具，将来素描技法熟练与成熟以后，可以使用碳精条、木炭条、木炭笔这样的专业素描工具。

01 建立整体的观察方法

整体观察

落笔之前，要认真观察所描绘对象轮廓的比例、明暗、结构、透视等关系。包括转折到背面的那部分，也要注意作画者落笔时的轻、重、虚、实等素描技法。先要理解对象，看得出，才能画得准。

整体比较

整体比较是形体比例、明暗、深淡的差别，转折、边线的虚实等都是进行整体比较出来的。每一个局部都放到整体中进行比较，一张素描作业，从开始到结束的整个过程，就是一个不断做全面比较的过程。石膏写生的一个重要目的是训练绘画者的观察方法，描绘形体与黑白色调时，要先确定一个局部的色调深浅，再找其他相似的

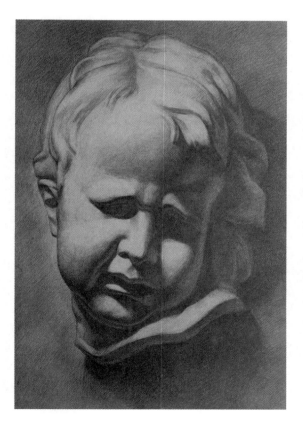

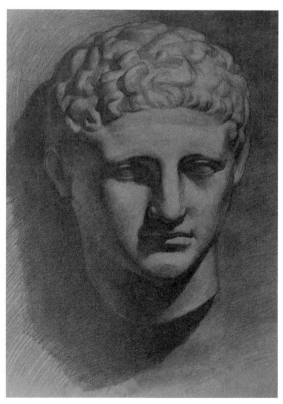

部位，接着比较周围的深一点和稍浅一点的两块色调颜色。

整体推进深入

画素描时，在画面上，要上、下、左、右兼顾，用各个部分同时推进的办法画画，这样有利于比较，随时进行调整。石膏像写生是造型基本功训练的一个重要方法，但是，要注意不要"死"画石膏像，因为石膏像没有生命，长期训练下来，作画者容易没有激情，把人画傻、画木。另外，石膏像训练过程比较长，进度慢，容易画"僵"。

02 从形体结构着手

从观察到具体进行绘画素描，应该把重点放在石膏像的形状、体积、结构等方面。

形状

块面的形状，石膏像的外轮廓或各个部分，都能把它简化成基本的简单几何形，例如：头部呈椭圆形，额部呈楔形，鼻子侧面接近三角形，等等。在勾画石膏像的大体外轮廓时，从这些基本形出发描绘，就容易观察与校对形状。

体积

人体头部各部分都能概括成某种几何体块，这种观察能够帮助理解对象形体在三维空间中的位置，以及体块之间的关系。

结构

对于石膏头像来说，就是指人的解剖结构、五官的构造、骨骼和肌肉的组成和穿插。

03 掌握明暗调子的变化

石膏像受到光照，它的形体起伏变化而产生了不同的明暗调子。绘画者要结合对形体结构的理解来观察、比较，并且区别深浅、浓淡的明暗。先确定出大的明暗交界面，它同时标志着结构和明暗的转折。从明暗交界线或面着手，分出亮部和暗部两个大区域，再从亮部分出正面受光和侧面受光，从暗部分出最深的明暗交界面、背光和反光，逐渐加出五个调子。

明暗交界线的表现

画明暗交界线要注意转折是处于平面还是曲面，平面的转折是突然而且比较方形的，要画得肯定而实在，还可以在边缘增加线条来加强感觉。曲面的转折是渐变而圆浑的，要画得模糊而虚幻。画曲面时，按先方形、后圆形的切削法来画。另

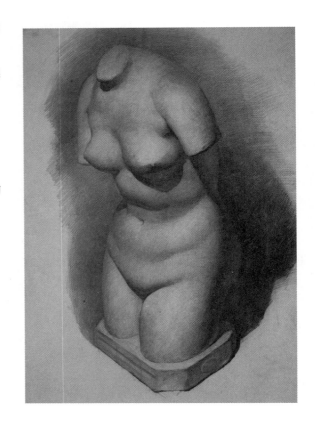

外，还要根据光源的远、近、强、弱来定，光越强，转折处对比越强，光线弱对比也弱。

重点处理中间调子

这一部分容易画得过深。一般在画中间调子前，先在石膏像受光面后边衬托背景的明暗调子，以此作为比较的依据。如果光源来自石膏像的上方，还要注意到在头发和额部，上中间调子要画得淡一些，面颊部稍微灰一些，颈部要更灰暗些。

反光

反光从属暗部，这一部分不要画得过亮，一般来说不要超过亮部的灰调明暗。反光是根据光源和环境物体反过来的光亮强弱而变化的。从形体结构中，去比较和找准符合比例的明暗调子变化，才能使画面各部分调子达到和谐与统一。

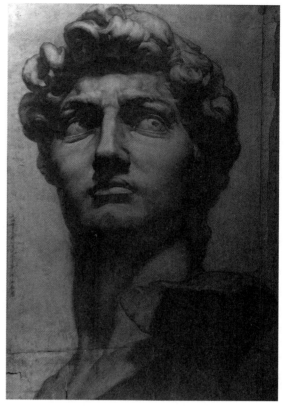

大卫　吴伟　绘

04 绘画透视变化与三维空间的关系

绘画透视变化

可以把头部简化为一个立方体，四肢概括为圆柱体，这样就能比较容易理解与掌握它们的各种透视变化。头部各个部分的块面由于远近透视角度的不同，也同样产生近大远小、近宽远窄、近高远低的透视现象。

三维空间关系

石膏像各个部分在空间中有远、近、前、后的不同，例如在一个视平正面的头部上，鼻子突出在前，颈部是后退的。石膏像的头发有的部分突出在前面，有的向后逐渐深远过去。处理这种关系时，要突出主要部分，把次要的部分减弱，可以按近实远虚的原则来画画，拉开三维空间距离。同时要处理好背景与轮廓边线的关系。例如，从侧面上方打光，在背景与石膏像亮部交界处，

要衬得深一些，到石膏像暗部交界处，深度可以逐渐减弱，排线可以疏松一些，画模糊些，而把石膏像暗部边线根据需要略加实一些，这种对比效果会使石膏受光部分增加明亮度，使暗部背景有深度感，从而增强石膏与背景的空间感。

05 石膏头像步骤与范例

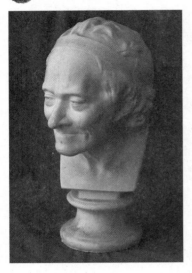

步骤 1

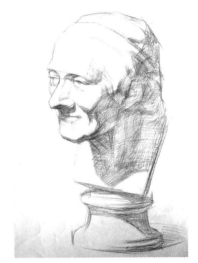

步骤 2

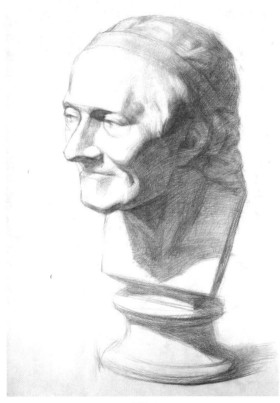

步骤 3

步骤 1

确定构图，确定石膏头像在画纸上的位置上面留2~4厘米，下面大于上面就行，眼睛看出去的方向大于后面，确定大的比例和头、颈、胸的动态关系。多使用1/2、1/3的比例去观察对象，便于记忆，善于抓准对象，这一步的最基本要求是大形要准。

步骤 2

铺大体明暗关系，初步分出亮面与暗面、暗部的整体性，强调明暗交界线及其轮廓由深到浅的明暗变化规律。暗部画一些细节，但不要过于突出。

步骤 3

深入刻画阶段非常重要，不断地加深暗部，并带出一些灰部，深入细节，处理好局部与整体的关系，主与次、实与虚、深与浅的艺术处理。善用块面塑造形体的方法，深入理解表现头部骨骼和肌肉的结构，强调骨点，强调头部整体性。善于使用线面结合的艺术手法，灰部的层次要处理好。

步骤 4

调整完成，抓住五官和明暗交界线这两个重点，并深入刻画。深入灰层次，强调其丰富性。调整细节与整体关系。

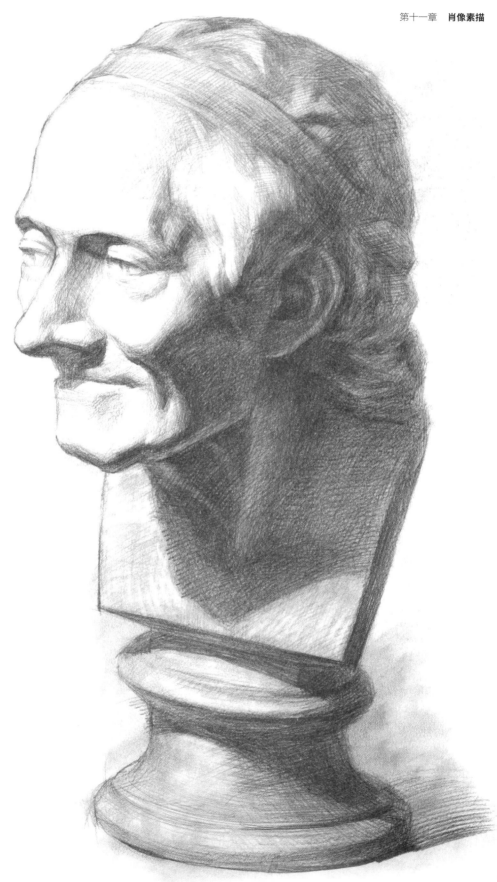

步骤 4

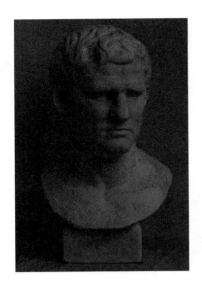

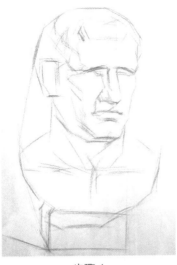

步骤 1

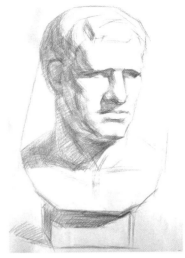

步骤 2

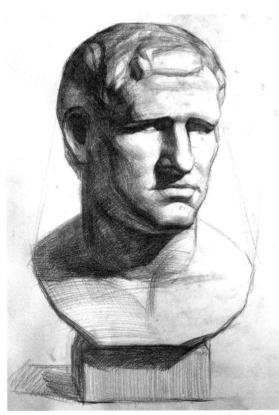

步骤 3

步骤 1

确定构图，找比例，画大体轮廓。画阿格里巴多运用 1/2、1/3 的比例关系，头部宽与高的比例，头、颈、胸之间的关系，多运用水平线和垂直线去寻找位置关系。

步骤 2

铺大体明暗关系。通过明暗继续找形，把形打得更准，把明部与暗部分开。强调明暗交界线，从整体入手，始终注意大关系。

步骤 3

深入刻画阶段，从明暗交界线或五官开始深入刻画，用块面塑造形体，体现阿格里巴体块清晰，结构严谨的特点。做到形神兼备，防止散、脏、灰、碎、腻等不好的效果。

步骤 4

调整完成。最后一阶段要进行局部与整体调整。包括形与结构、明暗调子、虚实对比等艺术效果，使画面统一和谐。

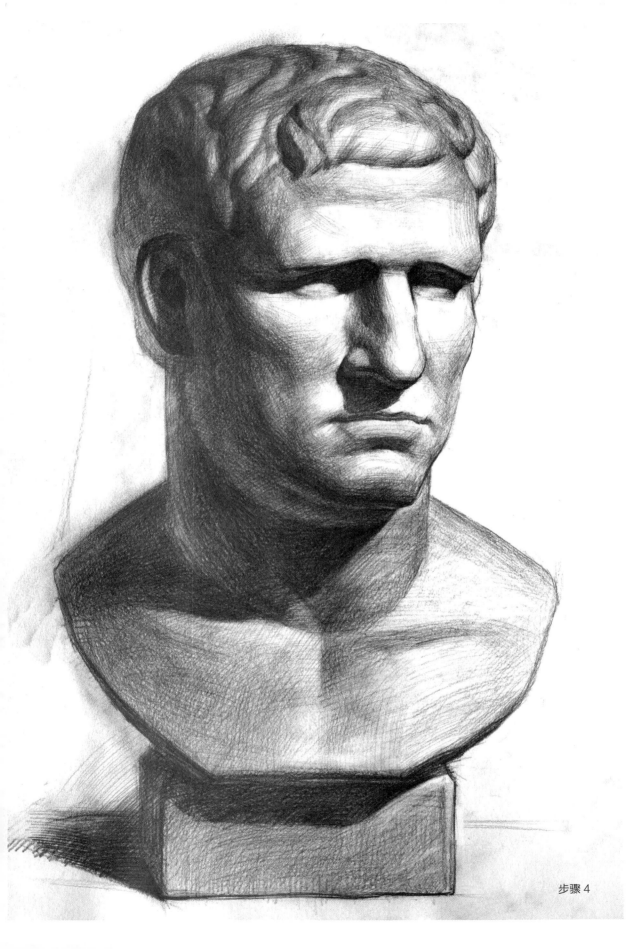

步骤 4

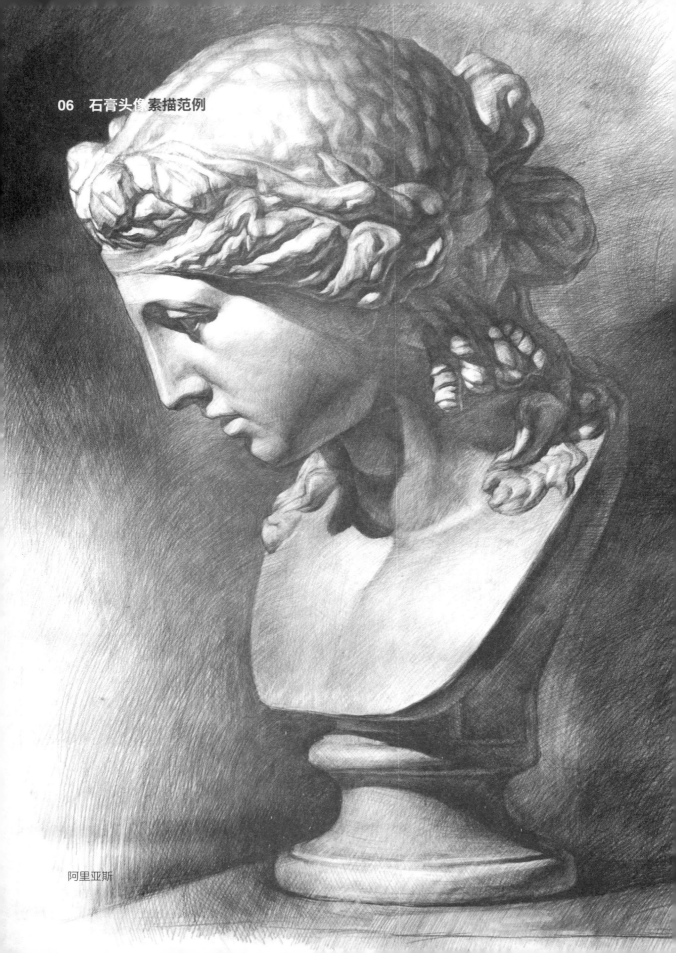

阿里亚斯

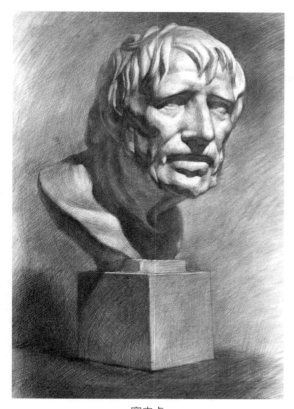

塞内卡

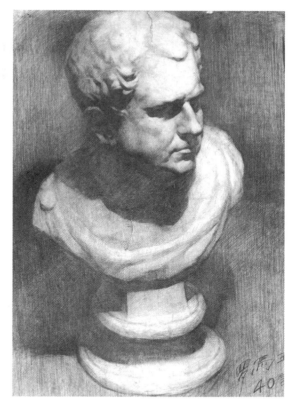

罗马王

荷马

朱理·美第奇

第三节 肖像素描画法步骤与范例

01 人物肖像画法步骤

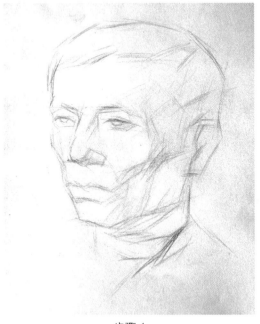

<div align="center">步骤 1</div>

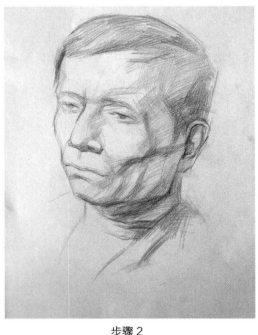

<div align="center">步骤 2</div>

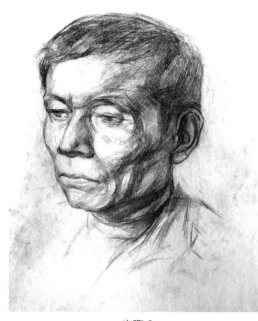

<div align="center">步骤 3</div>

步骤 1

观察模特，细致分析，确定构图，安排主体在画面偏上的位置，这个角度为 3/4 侧正面像，定出上下左右线，画出人物的基本轮廓线。脸部朝向多留一点平面空间，注重五官比例准确，确定三庭五眼的五官基本位置。

步骤 2

确定基本比例及头、颈、肩的动态关系。抓住动态，画准头部外轮廓及结构关系。先用 6B 软铅笔铺明暗调子，分出亮部与暗部大的光影关系，先考虑整体大关系，再考虑局部塑造。强调明暗交界线，拉开层次，深入形体关系。

步骤 3

深入塑造阶段和进一步深入塑造阶段，从头部的任意局部开始深入刻画，如骨点、五官或明暗交界线，掌握明暗调子，拉开画面黑白灰关系，始终为了造型和神态特征而加强主次、虚实等艺术处理手法。使用块面塑造形体的方法，突出男性的造型特点，深入理解表现头部骨骼和肌肉的结构，强调骨点，强调头部整体性。

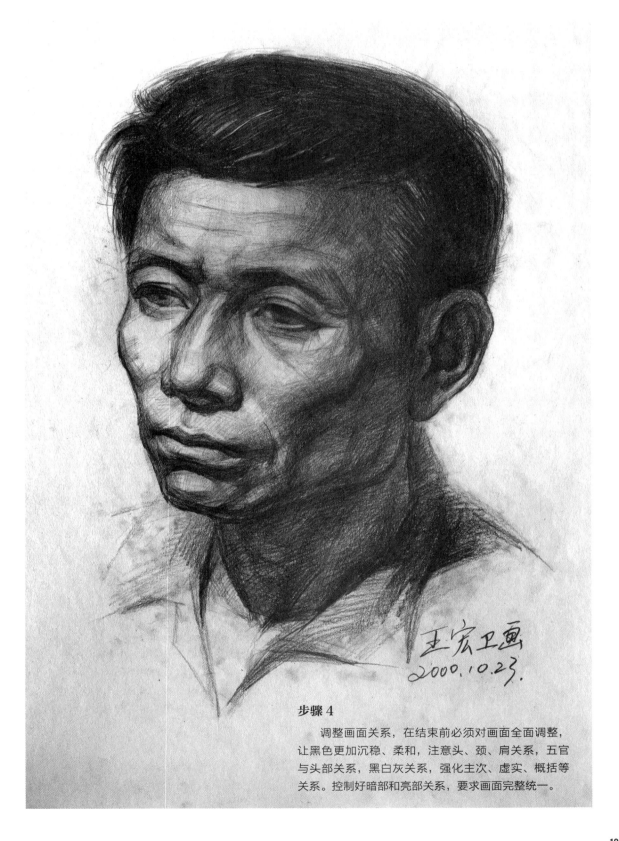

王宏卫画
2000.10.23.

步骤 4

　　调整画面关系，在结束前必须对画面全面调整，让黑色更加沉稳、柔和，注意头、颈、肩关系，五官与头部关系，黑白灰关系，强化主次、虚实、概括等关系。控制好暗部和亮部关系，要求画面完整统一。

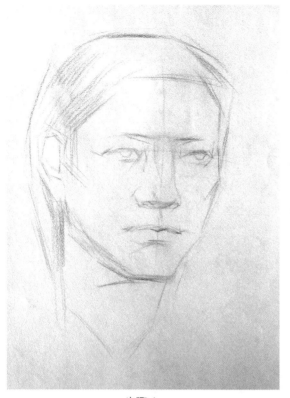

步骤 1

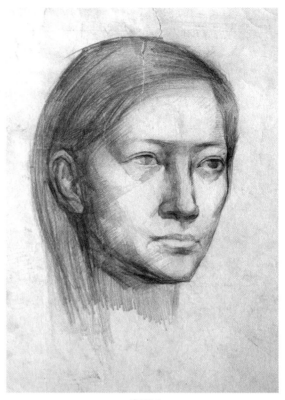

步骤 2

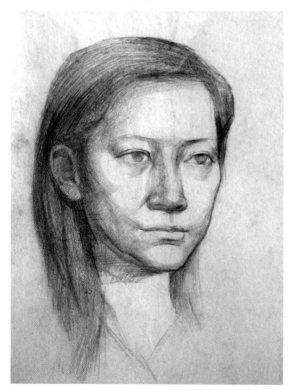

步骤 3

步骤 1

定构图（用 5 ～ 10 分钟），确定基本比例及头、颈、胸动态关系。从一开始就要强调女性头部外轮廓特征。

步骤 2

铺明暗调子（用 10 分钟左右时间），确定画面总体的黑、白、灰大关系。女性明暗关系较柔和，强调深入明暗交界线及五官比例位置，深入形体关系。

步骤 3

深入塑造阶段和进一步深入塑造阶段（用 2 小时左右时间），加强主次、虚实等艺术处理手法。区别于块面塑造形体的方法，要表现出青年女性造型特点。深入理解表现女性头部骨骼和肌肉的结构，强调头部整体性。

步骤 4

调整画面整体关系（用半小时左右时间），做到肖像素描形神兼备。

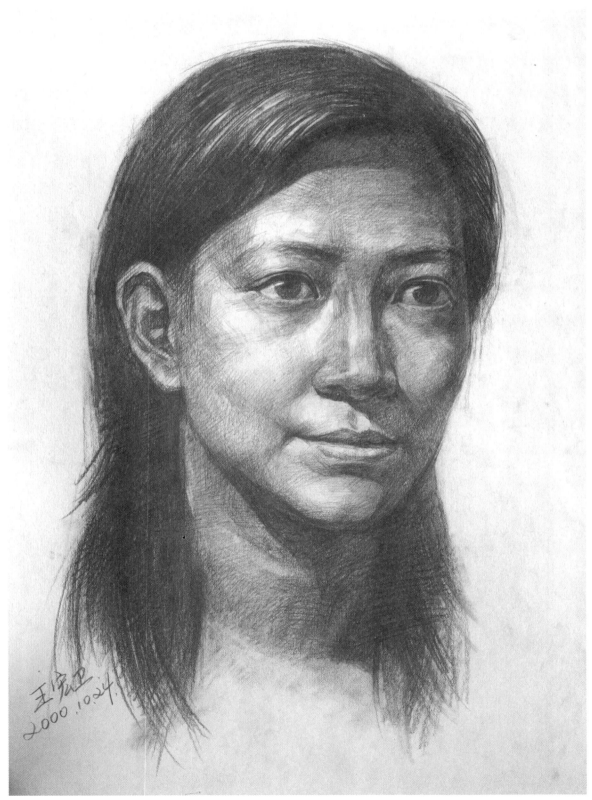

步骤 4

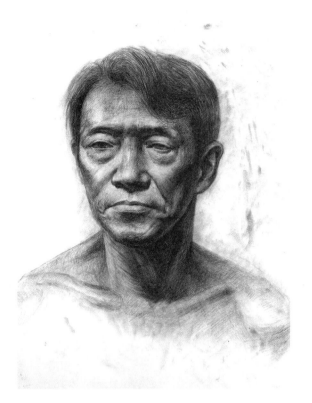

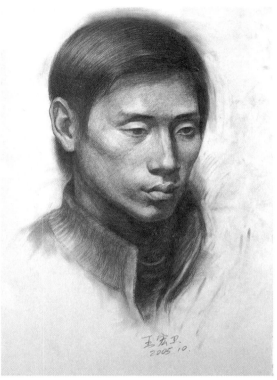

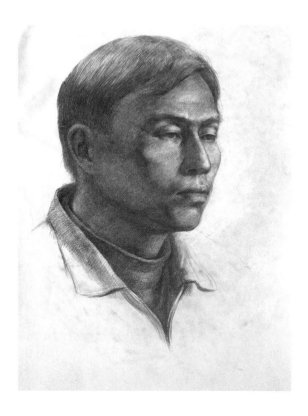

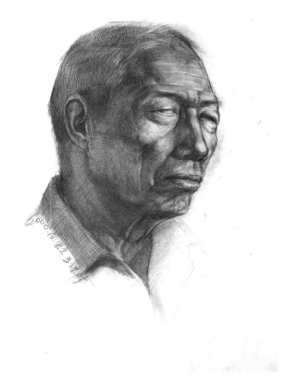

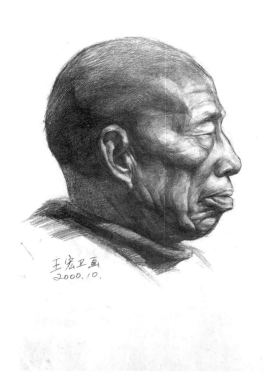

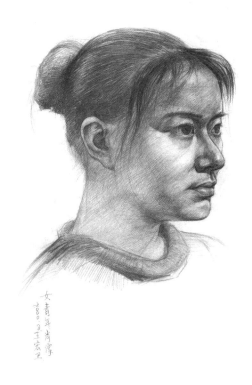

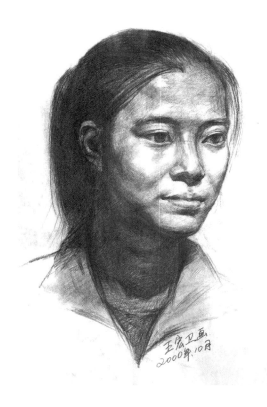

参考文献

[1] 王宏卫 . 素描头像 [M] . 上海：上海书店出版社，2006.

[2] 王宏卫 . 人物速写 [M] . 上海：上海书店出版社，2006.

[3] 王宏卫 . 设计素描基础 [M] . 上海：同济大学出版社，2014.

[4] 王宏卫 . 设计色彩基础 [M] . 上海：同济大学出版社，2014.

[5] 王宏卫，金云华 . 素描进阶训练 [M] . 上海：同济大学出版社，2015.

[6] 王宏卫，金云华 . 速写进阶训练 [M] . 上海：同济大学出版社，2015.

[7] 王宏卫 . 绘画基础 [M] . 上海：上海交通大学出版社，2016.

[8] [韩] 金忠元 . 轻松学素描——基础篇 [M] . 高熠，译 . 上海：上海人
民美术出版社，2013.

[9] [苏] 阿·捷依涅卡 . 素描自学辅导 [M] . 马文启，李克，译 . 沈阳：
辽宁美术出版社，1985.

[10][美] 伯纳德·切特 . 美国耶鲁大学艺术学院素描教程 [M] . 徐梅，秦
雯，译 . 重庆：重庆出版社，2005.

[11][美] 丹尼尔·M. 曼德尔洛维兹 . 素描指南 [M] . 徐迪彦，译 . 上海：
上海人民美术出版社，2005.

[12][美] 斯图瓦特·珀塞 . 现代素描技法 [M] . 杨志达，杨岸青，译 . 长沙：
湖南美术出版社，1990.

[13][英] 保罗·约翰逊 . 新艺术的故事 [M] . 黄中宪，译 . 北京：中信出
版社，2019.

[14][英] 修·昂纳，约翰·弗莱明 . 世界艺术史 [M] . 吴介祯，等译 . 北
京：北京美术摄影出版社，2013.

[15][英] 查尔斯·尼科尔 . 达·芬奇传——放飞的心灵 [M] . 朱振武，译 .
武汉：长江文艺出版社，2006.

[16][美] 史蒂文·奈菲，格雷戈里·怀特·史密斯 . 凡高传 [M] . 沈语冰，
等译 . 南京：译林出版社，2015.

后记

本书是在 2016 年出版的《绘画基础》一书的基础上，进行不断的总结、提炼与提升。在本书的写作过程中，既注重绘画艺术自身的发展规律，也考虑到广泛的受众群体的使用，同时，还注重教学的积累与时效性，线上结合线下不同的学习方法，与时俱进，为此，本人多年来挥汗创作了不少新图与视频。

在上海交通大学里，喜欢绘画艺术的学生和老师有一个很大的群体。随着学校教学不断地深入改革，我面向全校学生开设了美术通选课"绘画基础"和"美术实践与欣赏"，在设计系教授过"素描"和"色彩"专业基础课程，在设计学院教授平台课程"造型基础"，以及大学生创新系列课程"动画短片创作"等，从而在多年的教学实践中形成了自己的观点。在最近三年里，积极努力制作线上教学笔记与教学视频，丰富教学手段，短视频课件数量已经形成规模，因结成册。

教学相长，本书出版首先要感谢二十多年来与我在上海交通大学美术教学有关的同学。在教学工作中，除了教有美术基础的艺术设计专业的同学，我还要教没有美术基础而学习设计专业的同学，如工业设计、动画设计、建筑设计、园林设计等专业的学生。同时，还有来自上海交通大学各个学院的学生，他们来选我开设的通选课程学习绘画，我与他们朝夕相处，解决他们在学习美术过程中的困难，感谢他们提出教学上的问题，其促使我反复思考这些问题。我的历届学生孔万修、张振达、孙若冰、马鲁雁、谢玮玲，大学同窗老友吴伟，以及我的女儿王淑劼，为本书提供了部分习作。

要感谢我的同事——上海交通大学设计学院韩挺教授和我的老朋友——上海交通大学马克思主义学院高福进教授为本书作序。

要特别感谢上海交通大学出版社提文静女士为本书的策划、编辑与出版付出的辛勤劳动，多次为本书提出建设性意见，在书名、目录、图片的选择、排版等方面都留下辛勤的汗水。

还要特别感谢隋文婧女士为本书的排版、视频剪辑以及第六章动漫卡通线描章节的撰写而付出的艰辛劳动。

在此书成稿过程中，各位师友指教，受益良多，此处一并致谢。书中不足之处在所难免，望专家、同行与读者给予指正。

王宏卫

2023 年 3 月 5 日